色彩基础

配色设计思维、技术与实践

红糖美学 ◎ 著

北京大学出版社

内 容 提 要

这是一本人人都能轻松读懂的配色入门设计教程，设计零基础的读者也能快速掌握配色知识和技巧。全书共7章内容，第1章是神奇的色彩物语，主要介绍色彩概念、主角色、配角色、背景色、融合色、强调色等基础知识；第2章是配色设计必备的基本原理，主要介绍同一画面中颜色搭配的数量，主色、辅助色、点缀色的判断，黑白灰配色的应用，对比色调的冲突应用，融合型配色的平稳画面应用；第3章是把图像、文字、图表看成一种色彩，主要介绍如何把版面元素和色彩一起设计的方法；第4章是打破设计平庸的配色诀窍，介绍主体视觉冲击和画面氛围的设计方法；第5章主要介绍从色调出发寻找配色灵感的方法，涉及7个常用色调；第6章罗列了20种常用的意向配色方案；第7章详细讲解9个设计领域的实战案例。书中共有超过700个拿来即用的配色方案，并在每一章讲解内容的最后设计了相应的习题，以及时巩固学习效果。

本书注重理论联系实际，讲解细致入微，易学易懂，内容安排循序渐进，大量的配色方案可为设计师提供方法和灵感，非常适合新手设计师、平面设计师、平面设计专业的学生和对色彩设计感兴趣的爱好者学习阅读，也可以作为艺术设计及相关专业的教材。

图书在版编目(CIP)数据

色彩基础：配色设计思维、技术与实践 / 红糖美学著. — 北京：北京大学出版社，2023.6

ISBN 978-7-301-33909-1

Ⅰ.①色… Ⅱ.①红… Ⅲ.①色彩－配色 Ⅳ.①J063

中国国家版本馆CIP数据核字(2023)第062861号

书　　　名	色彩基础：配色设计思维、技术与实践
	SECAI JICHU: PEISE SHEJI SIWEI、JISHU YU SHIJIAN
著作责任者	红糖美学　著
责任编辑	刘　云
标准书号	ISBN 978-7-301-33909-1
出版发行	北京大学出版社
地　　　址	北京市海淀区成府路205号　100871
网　　　址	http://www.pup.cn　　新浪微博：@北京大学出版社
电子信箱	pup7@pup.cn
电　　　话	邮购部 010-62752015　发行部 010-62750672　编辑部 010-62570390
印　刷　者	北京宏伟双华印刷有限公司
经　销　者	新华书店
	720毫米×1020毫米　16开本　15印张　422千字
	2023年6月第1版　2023年6月第1次印刷
印　　　数	1-4000册
定　　　价	98.00元

未经许可，不得以任何方式复制或抄袭本书之部分或全部内容。
版权所有，侵权必究
举报电话：010-62752024　电子信箱：fd@pup.pku.edu.cn
图书如有印装质量问题，请与出版部联系，电话：010-62756370

PREFACE 前言

色彩非常有趣，它和每个人都息息相关，我们每天的生活都被各种各样的色彩包围着。在日常生活中，我们似乎是在无意识地使用色彩，其实这种无意识也是有丰富的含义的，在我们没有意识到的情况下，色彩会刺激我们的感官，激发我们的情感，进而影响我们的心理感受。

不论我们是否从事与色彩相关的职业，都会面对色彩的选择，并以合适的形式对其进行应用。本书内容上主要分为基础知识、行业综合实践和配色方案速查三方面，意在让初学者可以快速掌握色彩要领，同时也可以提高个人的配色能力。

全书通过丰富的图例来讲解配色的知识，在基础知识部分，每章会通过测试题的引入，来提高大家的学习兴趣。同时，在较难理解的知识中设置了问答形式，让学习变得生动有趣，使知识点变得通俗易懂。除此之外，在知识点讲解部分还标注了重点知识，让我们可以快速了解要领知识。最后，还列举了众多配色方案，并赏析了大量优秀作品，以此提高综合能力。希望本书可以帮助大家全面了解色彩的搭配，提高设计师的色彩设计敏感度，激发配色灵感，从而创作出更加优秀的设计作品。

色彩的力量是无穷的，我们应不断地了解色彩，多多尝试与练习，发现问题并解决问题，这样才会不断开拓并有长足的进步。

<div align="right">红糖美学</div>

温馨提示

本书相关学习资源及习题答案可扫描"博雅读书社"二维码，关注微信公众号，输入本书77页资源下载码，根据提示获取。也可扫描"红糖美学"二维码，添加客服，回复"色彩基础"，获得本书相关资源。

博雅读书社

红糖美学

CONTENTS 目录

CHAPTER 01 神奇的色彩物语

SECTION 1 何谓色彩　010

SECTION 2 色彩三属性　011
　# 色相是区分色彩的主要依据　011
　# 明度可以表现色彩层次感　012
　# 纯度体现了色彩的鲜浊度　013

SECTION 3 色彩的三种模式　014
　# HSB——人眼对色彩直觉感知的色彩模式　014
　# RGB——最适合计算机显示的色彩模式　015
　# CMYK——最适合印刷的色彩模式　016

SECTION 4 扮演不同角色的色彩　017
　# 传递作品核心的主角色　017
　# 可营造独特画面风格的配角色　019
　# 支配画面整体感觉的背景色　021
　# 缓和游离氛围的融合色　023
　# 万绿丛中一点红的强调色　025

习题　027

CHAPTER 02 配色设计必备的基本原理

SECTION 1 配色基础原则是不要超过三种颜色　030
　# 从色彩基调入手　030
　# 试试两色搭配　032
　# 毫不逊色的三色搭配　036

SECTION 2 准确判断主色、辅助色、点缀色　040
　# 别混淆了主色　040
　# 辅助色让画面更完整　042
　# 点缀色让作品绽放光彩　044
　# 多色设计的调整方法　046

SECTION 3 不确定时,黑白灰是不错的选择　048
　# 简单的色彩调和　048
　# 黑色让画面有重心、有秩序　050
　# 白色使画面更有透气感　052
　# 灰色营造了有质感的画面氛围　054
　# 综合运用黑白灰使作品更受关注　056

SECTION 4 体现视觉冲突的对比色调　058
　# 加入对比色　058
　# 高彩度设计你敢用吗　060
　# 左右对决型设计　062
　# 自由开放的全色相型　064
　# 毕加索派——纯粹的三角型　066
　# 凡·高派——紧凑的十字型　068

SECTION 5　平稳画面效果的融合型配色　069

　　# 类似色使画面统一和谐　069
　　# 统一明度让画面更融合　071
　　# 选择同一色调的颜色让画面气氛更稳定　073
　　# 复合色调给人安定感　075

习题　077

SECTION 1　色彩如何配合图像　080

　　# 决定图像与色彩的搭配方式　080
　　# 统一零散的图像达到呼应的效果　082
　　# 大面积图像与画面的融合　084

SECTION 2　文字配色表现多种效果　086

　　# 突出文字信息的可识别性　086
　　# 文字可以作为视觉符号　088
　　# 文字信息充当背景色　090

SECTION 3　把图表视为一个色彩集合　092

　　# 集合多种色彩　092
　　# 理解图表配色的关键　094
　　# 图表与画面的协调　096

SECTION 4　左右页面风格的背景色选择　098

　　# 背景色决定页面风格　098

　　# 控制背景色突出信息的识别性　100
　　# 背景色实现多种变化效果　102

习题　103

SECTION 1　明确重点：增强主体视觉冲击　106

　　# 提高纯度烘托中心　106
　　# 增强色彩明度制造欢快感　108
　　# 加入鲜艳的色彩尽显活力　110
　　# 制造亮点带来活力与欢快　112
　　# 引人注目的画面留白　114
　　# 增加色彩数量让画面生动　116
　　# 当主角是浅色时需弱化其他颜色　118

SECTION 2　调整画面：营造画面氛围　119

　　# 加强对比凸显活力　119
　　# 通过强调和重复使画面平衡　121
　　# 去除影响画面效果的颜色　123
　　# 通过群化法收敛混乱的画面　125
　　# 调整色彩配置使画面配色更有序　127
　　# 统一的色阶让画面更舒适　129

习题　131

005

从色调出发寻找配色的灵感

SECTION 1 配色要从明确基调开始　134
　　# 掌握色调可以让配色更高效　134
　　# 统一基调的配色是最简单的用色方法　135

SECTION 2 常见色调的应用技巧　136
　　# 纯色调　136
　　# 明色调　138
　　# 淡色调　140
　　# 浊色调　142
　　# 暗色调　144
　　# 黑色调　146
　　# 白色调　148

SECTION 3 多种色调的优势组合　150

习题　151

惊艳的配色速查方案

01　给人清新感，少女心满满　154
02　时尚、前卫，充满个性　156
03　充满神秘，体现异域风情　158
04　甜美、浪漫，充满梦幻气息　160
05　充满现代感，给人简约明了的印象　162
06　彰显古典，体现传统特色　164
07　安定、自然，给人平静感　166
08　优雅、温婉，体现高贵气质　168
09　青春、靓丽，充满活力　170
10　稳重、成熟，具有历练感　172
11　精美、奢华，体现高级感　174
12　金属机械风配色　176
13　给人健康、积极乐观的印象　178
14　充满都市、商务气息　180
15　怀旧、复古，传递经典　182
16　带有黑暗、危险气息　184
17　带有古朴、陈旧的气息　186
18　明快、爽朗，让人感觉放松　188
19　喜庆、热闹，有民俗文化感　190
20　性感、妩媚，具有诱惑力　192

CHAPTER 07　配色实战案例

CASE 1　UI 配色设计　196
　# 从优秀 UI 设计中取经　196
　# 从图像中提取色彩进行最佳组合　197
　练习 | 色彩组合拓展应用　198
习题　199

CASE 2　网页配色设计　200
　# 从优秀网页设计中取经　200
　# 从图像中提取色彩进行最佳组合　201
　练习 | 色彩组合拓展应用　202
习题　203

CASE 3　产品配色设计　204
　# 从优秀产品设计中取经　204
　# 从图像中提取色彩进行最佳组合　205
　练习 | 色彩组合拓展应用　206
习题　207

CASE 4　包装配色设计　208
　# 从优秀包装设计中取经　208
　# 从图像中提取色彩进行最佳组合　209
　练习 | 色彩组合拓展应用　210
习题　211

CASE 5　插画配色设计　212
　# 从优秀插画设计中取经　212
　# 从图像中提取色彩进行最佳组合　213
　练习 | 色彩组合拓展应用　214

习题　215

CASE 6　广告海报配色设计　216
　# 从优秀广告海报中取经　216
　# 从图像中提取色彩进行最佳组合　217
　练习 | 色彩组合拓展应用　218
习题　219

CASE 7　杂志封面配色设计　220
　# 从优秀杂志封面中取经　220
　# 从图像中提取色彩进行最佳组合　221
　练习 | 色彩组合拓展应用　222
习题　223

CASE 8　家居配色设计　224
　# 从优秀家居设计中取经　224
　# 从图像中提取色彩进行最佳组合　225
　练习 | 色彩组合拓展应用　226
习题　227

CASE 9　服装配色设计　228
　# 从优秀服装设计中取经　228
　# 从图像中提取色彩进行最佳组合　229
　练习 | 色彩组合拓展应用　230
习题　231

附录

APPENDIX 1　常见彩虹色速查　232

APPENDIX 2　不同印象的配色　233

APPENDIX 3　不同群体的配色　237

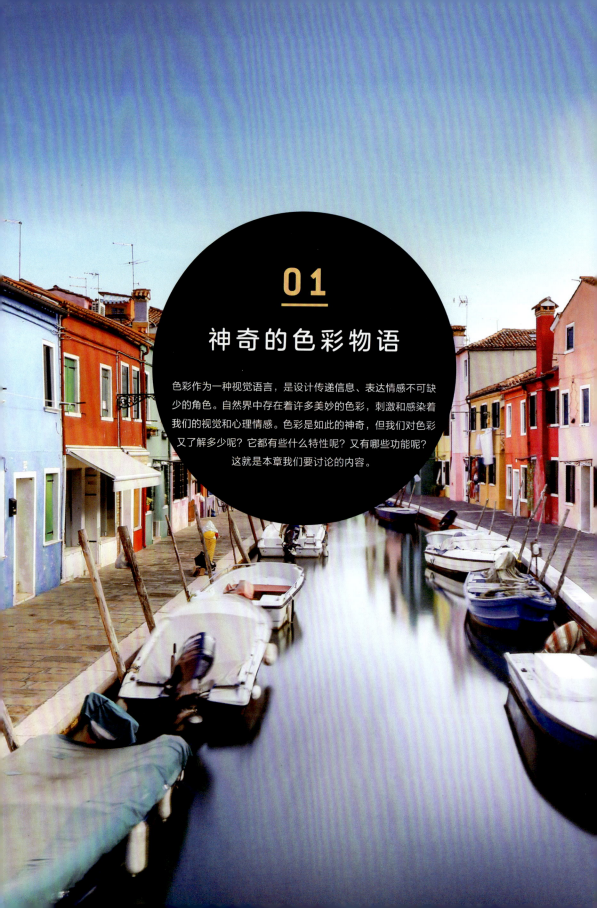

01

神奇的色彩物语

色彩作为一种视觉语言,是设计传递信息、表达情感不可缺少的角色。自然界中存在着许多美妙的色彩,刺激和感染着我们的视觉和心理情感。色彩是如此的神奇,但我们对色彩又了解多少呢?它都有些什么特性呢?又有哪些功能呢?这就是本章我们要讨论的内容。

CHAPTER 01

何谓色彩

推荐学习时长：0.5 课时

色彩是一种神奇的视觉语言，它在我们的日常生活中扮演着非常重要的角色。从一出生，色彩就伴随和影响着我们。不论是不同的文化，还是不同的地域，色彩都蕴含着极其深刻的含义。它能够影响我们的情绪，还能够用来表达事物的状态。

我们肉眼所见到的光线，是由波长范围很窄的电磁波产生的。不同波长的电磁波表现为不同的颜色，对色彩的辨认是肉眼受到电磁波辐射刺激后所引起的一种视觉神经的感觉，同时，我们所感受到的不同色彩还与观察者本身及观察时所处的环境密不可分。

事实上，色彩是一种不确定的东西，一种颜色可以对应多种情感，而且往往是比较复杂的。举例来说，红色可以让我们联想到火焰、血液和玫瑰，充满激情、活力，但又给人一种炎热与危险的感觉。在工业安全用色中，红色常用来作为警告、危险、禁止、防火等标志的指定用色。除此之外，对中国人来说红色还代表喜庆，是中国传统服饰、传统节庆的色彩之一。由此可见，色彩是很难琢磨的，一种颜色就可以有这么多的情感倾向，那我们在实际操作中又该怎么判断和使用呢？

其实很简单，我们只需要对色彩进行搭配，把一种颜色和另外一种颜色放在一起进行组合，就可以解决这个问题。当同种颜色的组合无法直接传递正确的情感信息时，可以选择两种或多种颜色的组合搭配，营造出更细腻、更丰富的画面效果，传递出更准确的信息。同时，要明白色彩不能是漫无目的存在的，一旦确定想用哪一种颜色，那就必须有一个合适的理由让这种颜色被放置在画面中。学会并掌握这些就是阅读本书的写作目的！相信只要大家能耐心地读完本书，在以后的生活或创作中肯定会更加自信和从容。

蓝色的同色系组合在一起的配色，给人清爽、干净的感觉，常用于清洁用品中。

黄色和黑色的搭配，非常吸引眼球，常用于警示、提醒等标志中。

CHAPTER 01

推荐学习时长：0.5 课时

色彩三属性

色相是区分色彩的主要依据

人的大脑是如何理解和区分色彩的呢？对于学过美术或者设计的人来说，可能很容易就区分出色彩的名称、亮暗等。但是大多数人没有系统学过这些专业知识，往往只能说出大致的颜色，比如这是红色还是绿色。换句话说，人们主要依靠色相来区分色彩。因此，了解并掌握色相可以让我们更全面地理解色彩。

色相，即各类色彩的相貌称谓，是色彩的首要特征，是区别各种不同色彩最准确的标准。色相是由原色、间色和复色构成的。这里的色相是以颜料混合的三原色（红、黄、蓝）为基础的，在原理上，颜料混合的三原色与印刷三原色（青、品红、黄）是一致的。除此之外，还有色光三原色，即红、绿、蓝。

TIPS 一起试试神奇的补色游戏吧！

持续注视上图左侧红色方块10~20秒，接着将视线移到右侧的点上，我们意外地看到了一个蓝绿色的方块，就算我们闭眼、眨眼也会出现，这就是补色残像。"补色残像"就是当我们总盯着一个颜色看后，再去看别的地方，眼睛为了获得自身的平衡，会产生一种补色作为调剂，比如红对绿、蓝对橙、黄对紫。

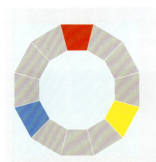

红、黄、蓝是色相环的基础颜色，它们是三原色，是无法靠其他颜色混合得到的。

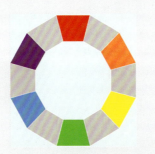

把三原色两两等量混合，就可以得到三间色：橙、绿、紫。

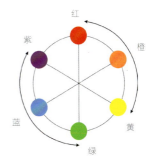

对比色、邻近色、同系色

如上图所示，在色相环上相对的两种颜色称为对比色，如红色的对比色是绿色。靠近的颜色称为邻近色，如红色的邻近色是紫色和橙色。同系色是指在同一色相中混入白色或黑色后形成的颜色。

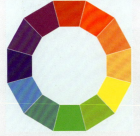

将相邻的原色和间色互相等量混合就可以得到复色，以此填满12色相环。常用的色相环有12色、24色、48色三种。

011

明度可以表现色彩层次感

明度是指色彩的深浅程度，色度学上又称光度、深浅度。颜色有深浅、明暗的变化，比如，深黄、中黄、淡黄、柠檬黄等黄色系色彩在明度上就不一样。这些颜色在明暗、深浅上的不同变化，体现出了色彩的层次感。

不同的色彩具有不同的明度，任何色彩都存在明暗变化。在有彩色中，明度最高的是黄色，明度最低的是紫色，红、橙、蓝、绿的明度相近，为中间明度。在无彩色中，明度最高的是白色，明度最低的是黑色，中间存在一个从亮到暗的灰色系列。

我们现在建立一个明度条，如图1所示，从白色到黑色分成九级，再按照不同程度分成高、中、低三大阶段。要使色彩明度降低或提高可以添加黑色、白色，也可以与其他深色、浅色相混合，如紫色和黄色。例如，红色加白色明度提高了，红色加黑色明度降低了，而且纯度也同时降低了。红色加黄色明度提高了，红色加紫色明度降低了。

色彩的明度可以从两个方面分析：一方面是各种色相之间的明度都有差别，如图2所示，在同样的纯度下，黄色的明度最高、蓝色的明度最低，红色和绿色明度居中；另一方面是同一色相的明度，如图3中的颜色同为红色系，但会因光量的强弱而产生不同的明度变化。

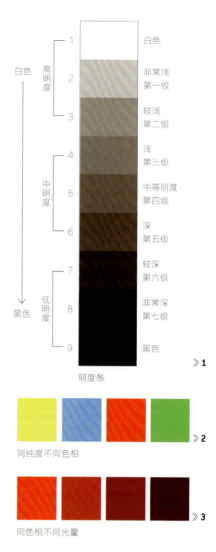

》1 明度条

》2 同纯度不同色相

》3 同色相不同光量

 对比这三张图，有什么不同的感受？

》a

》b

》c

图a是色彩明度较高的效果，给人轻柔、透明、纤细的感觉；图b是色彩明度适中的效果，给人明快、纯真、舒适的感觉；图c是色彩明度较低的效果，给人稳重、成熟、有格调的感觉。因此，不同明度的色彩呈现出的效果是不一样的。

纯度体现了色彩的鲜浊度

纯度是指色彩的饱和程度、鲜艳程度，也称彩度。饱和度越高，色彩就越纯越艳，相反，色彩纯度就越低，颜色也就越浊，其中红、橙、黄、绿、蓝、紫等基本色相的纯度较高（图1），而无彩色的黑、白、灰的纯度为零。

相同色相不同明度的色彩，纯度也不同（图2）。随着纯度的降低，色彩就会变得暗淡。纯度降到最低就会失去色相，变为无彩色，也就是黑色、白色和灰色。

同一色相的色彩，不掺杂白色或者黑色，则被称为纯色。在纯色中加入不同明度的无彩色，会出现不同的纯度。以蓝色为例，建立一个纯度条，如图3所示，从蓝到暗浊分成九级，再按照不同程度分成高、中、低三大阶段。当一种色彩加入黑、白、灰及其他色彩后，纯度自然会降低。我们应该注意的是，一个颜色的纯度越高并不等于明度就越高，色相的纯度与明度并不成正比。

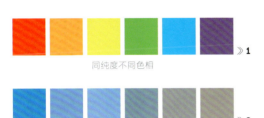

》1 同纯度不同色相

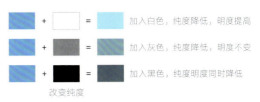

改变纯度

加入白色，纯度降低，明度提高
加入灰色，纯度降低，明度不变
加入黑色，纯度明度同时降低

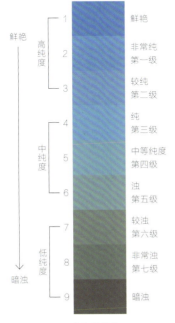

》2 同色相不同明度

》3 纯度条

鲜艳
高纯度
1 鲜艳
2 非常纯 第一级
3 较纯 第二级
中纯度
4 纯 第三级
5 中等纯度 第四级
6 浊 第五级
低纯度
7 较浊 第六级
8 非常浊 第七级
9 暗浊
暗浊

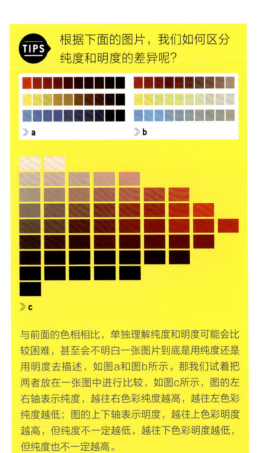

TIPS 根据下面的图片，我们如何区分纯度和明度的差异呢？

》a 》b

》c

与前面的色相相比，单独理解纯度和明度可能会比较困难，甚至会不明白一张图片到底是用纯度还是用明度去描述，如图a和图b所示。那我们试着把两者放在一张图中进行比较，如图c所示，图的左右轴表示纯度，越往右色彩纯度越高，越往左色彩纯度越低；图的上下轴表示明度，越往上色彩明度越高，但纯度不一定越低，越往下色彩明度越低，但纯度也不一定越高。

CHAPTER 01

推荐学习时长：0.5 课时

色彩的三种模式

HSB——人眼对色彩直觉感知的色彩模式

HSB，又称HSV，是基于人眼对色彩的观察来定义的，是普及型设计软件中常见的色彩模式。可能大多数人对HSB模式并不是那么熟悉，H指色相，S指饱和度，B指亮度。通俗点来说，当看到一件漂亮的衣服或者一幅优秀的作品时，我们怎么去判断它的颜色呢？用肉眼去看。虽然我们不能直接看出它的CMYK值和RGB值分别是多少，但可以从视觉感受上先确定它是红色还是黄色，绿色还是蓝色，这一步就是在确定它们的色相，然后我们再去判断颜色的深浅，去确定它的饱和度及明度。

以大脑感性的方式去认识色彩、理解色彩，再根据分析的色彩搭配去获取色彩值就很便捷了。因此，HSB这种颜色模式比较符合人的视觉感受，让人觉得更加直观一些。在HSB模式中，所有的颜色都用色相（色调）、饱和度、亮度（明度）三个特性来描述。

HSB模式是一种三维的色彩模式，一般常用圆柱形状的图来表示，圆周方向表示色相，径向表示饱和度，竖直方向代表亮度（明度）。

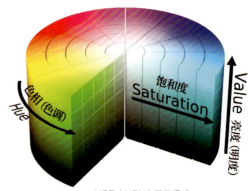

HSB（HSV）三维模式

TIPS 每天跟 Photoshop 打交道的你，是否清楚颜色面板中 H、S、B 各自演绎了什么角色？

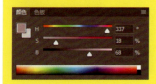

A. H——色相　　　S——明度　　　B——饱和度
B. H——明度　　　S——色相　　　B——饱和度
C. H——色相　　　S——饱和度　　B——明度
D. H——饱和度　　S——色相　　　B——明度

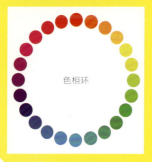

色相环

答案：C。打开Photoshop软件，在颜色面板中移动滑块，从上图中我们可以看出，在HSB模式中，S和B的取值都是百分比。S代表饱和度，表示色相中彩色成分所占的比例，用0（灰色）~100%（完全饱和）的百分比来度量，色条从左到右颜色饱和度逐渐增加。B代表亮度（明度），是颜色的相对明暗程度，用0（黑）~100%（白）的百分比来度量，色条从左到右颜色亮度逐渐增强。H是角度，代表色相，如左下图所示，用来表示色彩位于色相环上的位置。

RGB——最适合计算机显示的色彩模式

RGB模式是最基础的色彩模式，也是一种发光的色彩模式。采用这种色彩模式，使得我们在黑暗的房间内依然可以看清屏幕上的内容及颜色。在RGB模式中，R代表Red（红色），G代表Green（绿色），B代表Blue（蓝色），这三种颜色就是光的三原色，自然界中肉眼所能看到的任何色彩都可以由这三种颜色混合叠加而成，因此也把这种模式称为加色模式。

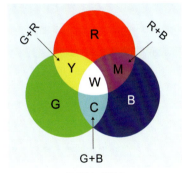

RGB 加色混合

就编辑图像而言，RGB模式是最佳的色彩模式，这种模式被广泛应用于我们的生活中。通常，显示器、投影设备及电视机等都是依赖于这种加色模式来实现呈色的。但是，如果我们将RGB模式用于打印就不是最佳的了，因为RGB模式所提供的有些色彩已经超出了打印的范围，所以在打印一幅彩色的图像时，就必然会损失一部分亮度，并且比较鲜艳的色彩肯定会失真。

如右图所示，计算机定义颜色时，R、G、B三种成分的取值范围均为0~255，0表示没有刺激量，255表示刺激量达到了最大值。R、G、B均为255时就形成了白色，R、G、B均为0时就形成了黑色。在计算机显示屏上显示颜色定义时，往往采用这种模式。另外，RGB模式还是Photoshop和Illustrator中的一种色彩模式。在软件中通过对RGB模式中三原色的比例叠加，我们就可以调和出许多绚丽的色彩。

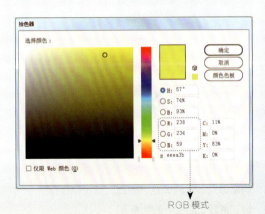

RGB 模式

TIPS RGB 模式的图片和 CMYK 模式的图片有什么区别？

RGB 模式

CMYK 模式

CMYK是反光模式，属于颜料和油墨混合，而RGB是发光模式，属于色光混合。因此，RGB模式的颜色范围会比CMYK模式大，RGB模式里比较鲜艳的颜色在CMYK模式里没有。从左侧两张图片中我们也能看出RGB模式下的图片会比较鲜艳、绚丽一点，转换为CMYK模式后图片的色彩则会变得相对暗一些。

CMYK——最适合印刷的色彩模式

CMYK也称作印刷色彩模式，是一种依靠反光的色彩模式。简单来说，我们是怎样阅读报纸上的内容呢？是由阳光或灯光照射到报纸上，再反射到我们的眼中，我们才能看到报纸上的内容。它需要有外界光源，如果我们处在黑暗房间内是无法阅读报纸的。因此，只要是在屏幕上显示的图像，就是RGB模式表现的；只要是在印刷品上看到的图像，就是CMYK模式表现的。

与RGB类似，CMY是三种印刷油墨名称的首字母：Cyan（青色）、Magenta（洋红色）、Yellow（黄色）。K取的是Black（黑色）最后一个字母，之所以不取首字母，是为了避免与蓝色（Blue）混淆。黑色的作用是强化暗调，加深暗部色彩。

CMYK模式是一种减色色彩模式，这也是与RGB模式的根本不同之处。CMYK模式是最佳的打印模式，RGB模式尽管色域广，但不能完全打印出来。在做图像设计时，我们几乎都是运用电脑来完成的，但是在我们把它做成最终的成品之前，仅凭借屏幕上所显示的图像并不能完全准确掌握完成品的颜色。因此，当我们在做印刷品时，最好比照专用的色表卡。

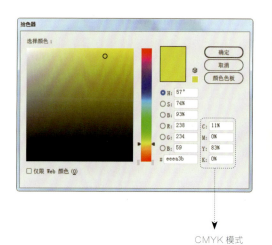

CMYK 模式

编辑图像时选用CMYK模式最简洁便利吗？

值得注意的是，在印刷时为了避免色彩失真，是否可以在编辑图像时选用CMYK模式呢？当然不可以。因为用CMYK模式编辑虽然能够避免色彩的损失，但运算速度很慢，而且用户所使用的扫描仪和显示器都是RGB模式，所以无论什么时候使用CMYK模式，都会有把RGB模式转换为CMYK模式的过程。因此，我们可以先用RGB模式进行编辑工作，再用CMYK模式进行打印工作，在打印前进行模式转换，然后加入必要的色彩校正、锐化和修整。虽然转换时会使Photoshop在CMYK模式下速度变慢，但前期可以节省很多编辑时间。

 RGB 加色混合和 CMYK 减色混合有什么区别？

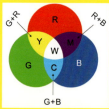

RGB 加色混合　　　　CMYK 减色混合

加色混合是指色光的混合，两种以上的光混合在一起，光亮度会提高，色彩越混合越明亮，最后混合为白色。色光混合中，三原色是红、绿、蓝。这三色光是不能用其他的色光相混合而产生的。

红光+绿光=黄光
绿光+蓝光=青光
蓝光+红光=紫光

减色混合主要是指色料的混合，在不能发光时却能将照射来的光吸收掉一部分，再将剩下的光反射出去。色彩越混合就越接近黑色，明度会降低。

青色+洋红色=蓝色
黄色+洋红色=红色
青色+黄色=绿色

SECTION 4

CHAPTER 01

扮演不同角色的色彩

推荐学习时长：**1** 课时

传递作品核心的主角色

在区分主角色之前我们首先应该明确画面中的主角是什么？它可能是一个人物形象，也可能是一段文字，或者是一个标志……确定了主角之后，理所当然的，<mark>主角上的颜色就是主角色。</mark>

值得注意的是，主角色应该选用较强的色彩。若这种色彩与主角相符，则可以明确视觉中心。若给主角加以高纯度的色彩，可以使整个画面稳定下来，使人产生一种安心感。除此之外，主角的位置也不是唯一的，可以设置在画面中央，也可以在画面的一角。只要给某一个物体加以强烈的色彩，它就可以成为主角。<mark>有的时候主角上的颜色可能不止一种，因此主角色不一定只有一种色彩，它可以是几种颜色的集合。</mark>

从字面意思去理解，<mark>主角色就是配色的中心色，在选择其他颜色时我们要以主角色为基础。在一幅作品中，主角色并不是占据最大面积的颜色，在远观时我们也未必会注意到它，但是它却传递了作品的核心信息，或者说是作品存在的原因。</mark>

举个例子

这是一张禁烟海报，画面中"STOP SMOKING!!"为主角，为其选择的是比过滤嘴纯度要高的橙色，强调了画面传递的核心信息。主角的橙色与过滤嘴的深黄色相比要更强烈一点，但是二者颜色又很接近，因此整体画面比较稳定。其他的文字内容选用的则是黑白灰，与背景的灰色相呼应，同时也很好地衬托出了主角色。

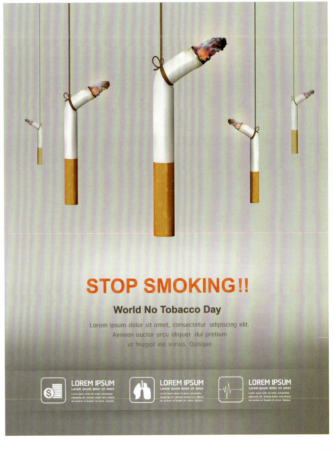

如何增强主角色的魅力

我们在创作作品期间往往会遇到很多问题,比如画面传递的核心信息不明确、视觉中心不够突出等。这些问题通过增强主角色都可以得到很好的解决。那该用什么方法去增强主角色呢?

增强主角色需要根据不同的情况做适当的调整,但大致可以分为以下几种情况:当主角色面积较小时,可以增加其面积,烘托中心;当主角色过暗时,可以在主角色附近添加一个亮色作为点缀,提升主角色的吸引力;当画面色彩过多时,可以强化主角的颜色,让它更鲜艳,或者增强各种对比,包括色相对比、明度对比、纯度对比等。在实际操作中,可以依据以上分类做出选择,让主角色魅力得以提升,使主题突出,让浏览者一眼就能看到核心信息。

IDEA 增强技能的小诀窍

> 1 增加面积,烘托中心
增加主角色的面积,以烘托中心。

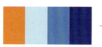 → →

主角色为橙色 　　加大主角色的面积 　　主角色占主导位置

> 2 制造亮点
如果主角色过淡,就需要制造一个亮点来抑制背景色,才能突出主角色。

 → (增加一个亮点,但亮点面积过大) →

主角色过淡,不稳定 　　增加一个亮点,但亮点面积过大 　　减小亮点色彩面积,成为主角的点缀

✘ 主角与画面融合

举个例子

从这个饼干广告中,首先要做的就是先明确画面的主角,根据前面所讲的知识可以看出,饼干的产品包装为主角,包装上的颜色自然就是主角色。根据左图和上图的对比,可以分析出画面中主色调为褐色,文字采用深黄色,主角色面积大小适中,但上图中主角色与画面主色调一致,形成一种融合感,因此会给浏览者一种混沌感,主角不够鲜明。在左图中将包装上的颜色换成了高纯度的蓝色,能与画面的主色调形成较强的对比,主角也就突显出来了。

可营造独特画面风格的配角色

==一幅完整的作品中通常不止一种颜色,除了具有视觉中心作用的主角色之外,还有一类陪衬主角色或与主角色相呼应的对比色,这类对比色通常被称为配角色。配角色是为了衬托主角、支持主角而存在的,通常会被设置在主角附近,使主角突出。==

配角色可以使画面更丰富精彩,使主角更突出。==配角色可以是一种颜色,也可以是几种颜色。==我们在选择色彩的时候也不能孤立地去看待它,要根据我们自己的创作需求再结合各个角色之间的关系选择合适的色彩。

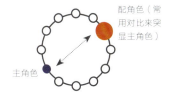

我们如果给主角加以配角色,可以令画面瞬间鲜活,充满活力。需要注意的是,配角色通常与主角色的色相相反,保持着一定的色彩差异,以此突显主角色,同时又能丰富画面的视觉效果。配角色若与主角色呈现对比,则会让主角显得更鲜明、突出;但是若配角色与主角色邻近,则会让主角显得松弛,不够紧凑。

 你能标注出右图中的主角色和配角色吗?

答案:
主角色:A(画面主要传递信息)
配角色:B、C(对比衬托主角,突出信息)

举个例子

这是杂志的封面,首先确定画面中的主角是睫毛膏产品,主角色是橙色,产品的瓶管上部分则选择了蓝紫色,这使得产品本身更加醒目。作为主角的配角色,蓝紫色使橙色显得更加生动。不仅如此,画面中除了产品,在人物形象上也使用了与产品相呼应的色彩,使得整体画面绚丽夺目。

16-76-84-0
210-91-50

53-61-8-0
138-109-165

82-78-18-0
69-72-138

88-85-78-69
17-16-21

怎样让配角色达到最佳效果

作为主角的配角色可以使主角更鲜明生动,但是如何设置配角色来更完美地突出主角呢?

其实也不难,我们已经知道了配角色是为了突显主角而增加的对比效果,因此只要尽量让主角色与配角色形成强烈的对比就好了。通常,我们可以从色相和面积来着手,比如为主角选择色相对比强烈的配角色,或者将配角色面积减小。

 增强技能的小诀窍

>1 对比色突出主角
在色相环上找到与主角色相对的色相,可以使主角色更加鲜明突出。

 → →

黄色作为主角色搭配邻　　增大两者的色相差　　紫色作为对比色使黄色
近色橙色　　　　　　　　　　　　　　　　　　更加突出

>2 抑制配角色的面积
配角色的面积过大,会弱化关键的主角色,适当的小面积才会达到预期的效果。

 → →

配角色面积过大,压过　　缩小配角色面积,突出　　小面积配角色提升主角
主角色　　　　　　　　　主角效果较好　　　　　　色的效果最佳

✘ 配角色不强烈

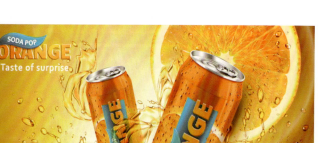

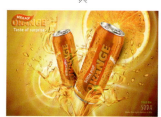

举个例子

这是关于饮料广告的海报,画面中产品为主角,选用的颜色主要是橙色,画面背景色则选用了邻近的黄色系,以此来突出产品的特点。左图中,在饮料的罐身上添加了蓝色的色块作为配角色,蓝色在色相环上与橙色相对,对比强烈,使主角更加醒目生动,视觉效果很强。相反,上图中整体画面都呈现橙色系,色调统一,很难辨认出哪一部分是配角色,画面模糊,对比不够强烈,与左图相比效果就弱了很多。

支配画面整体感觉的背景色

在一个作品或者一个画面中，占据最大块面积的色彩通常被认为是背景色。在同一个画面中，如果文字、图片等信息相同，仅仅是更换背景色，呈现给观者的感受也是不一样的。比如，相同内容的一张海报，红色的背景显得热烈而富有激情，蓝色的背景则显得沉着冷静。

背景色由于其绝对的面积优势，有着可以支配整个画面效果的作用，它可以左右主角（或者说主角色）能否发挥出本身最佳的效果，因此，背景色还被称为支配色。当背景色的面积足够大的时候，它甚至还能影响整个作品的风格及定位。

值得注意的是，因为背景色面积大，所以它会在第一时间进入观者的视野，影响观者的视觉情感，这就可能会给大家一种误导，让人们以为它就是主角，其实不然，背景色本身不见得就是主角。前文我们提到过，主角并不是画面中面积最大的，而是传递了作品的核心信息，背景色有可以左右主角的作用，让画面更丰富、更有个性。

举个例子

这是一张关于日本的旅行海报，画面中放置了和服、富士山、樱花、招财猫、鸟居……色彩丰富多样。背景色则选择了大面积的樱花粉色，让多种色彩的画面变得整体统一，同时还营造出特有的日本风。

0-19-6-0
251-221-225

100-84-20-0
0-61-131

39-100-100-11
159-28-34

55-3-100-0
128-188-38

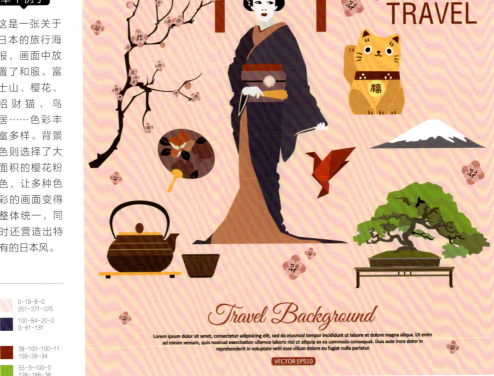

如何选择正确的背景色

在选择背景色之前,应该清楚<mark>不同的背景色决定着不同的画面感觉,我们应该根据自己想要营造的画面氛围来进行选择。</mark>比如,温柔、朦胧的氛围应该选择柔和、明亮的弱色作为背景;华丽、鲜明的氛围则应该选择纯度较高的色彩作为背景。

除此之外,还<mark>可以根据主角的色彩来确定背景色。</mark>简单来说,若主角色与背景色色相呈对比关系,色相差异较大,可以给人紧凑而有力的感觉;若主角色与背景色色相邻近,对比较弱,则会给人低调稳重的感觉。

IDEA 增强技能的小诀窍

> **1 即使是小面积,也可以有支配作用**

背景色即使面积不大,只要包围主体,就能成为成功的支配色,左右整体效果。

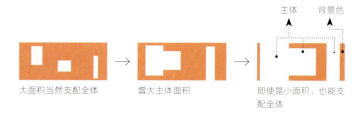

大面积当然支配全体 → 增大主体面积 → 即使是小面积,也能支配全体

> **2 支配与色彩强弱无关**

背景色与色彩强弱关系不大。灰暗颜色使整体感觉变暗,强烈颜色增强整体效果。

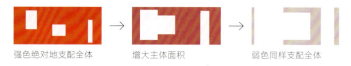

强色绝对地支配全体 → 增大主体面积 → 弱色同样支配全体

✘ 同色相的背景色融合

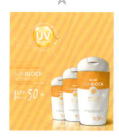

举个例子

从这两张防晒霜广告海报中,很容易就可以看出产品为主角,选择的是黄色和白色,体现出阳光活力的感觉。在左边的图中背景色选择的是蓝色,与主角的黄色色相差异较大,形成对比,给人明朗活跃的感觉,画面富有张力。上图中背景色则选择了浅黄色,与主角的黄色色相相同,虽然呈现出了融合安定的氛围,给人细腻稳重的感觉,但二者对比就弱了很多。由此可以看出,在选择不同的背景色后呈现出的画面感觉是有很大差别的。

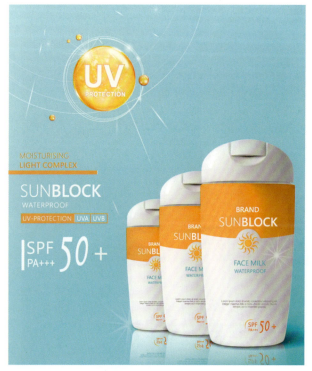

\# 缓和游离氛围的融合色

顾名思义，融合色就是可以使画面呈现整体、和谐感觉的颜色。当画面中颜色过于对立，或是某一种颜色过于突出时，加入融合色，可以起到缓和作用，让画面更统一、平稳。

在画面中加入融合色之后，可以让强色或者是突出的色彩得到呼应，不再显得孤立、游离。融合色与突出的强色通过共同的特性、颜色的反复效果产生共鸣，从而让画面更有立体感。除此之外，运用融合色做到色彩呼应，可以强化品牌，突出主题。

和前文的主角色、配角色、背景色不同的是，融合色只是为了达到呼应、融合的作用，它在画面中占据的面积大小可以根据实际情况灵活处理，因此它有可能会被认定为主色、辅助色或是点缀色。

当整个画面都采用融合色的原理来选取配色时，融合色在画面中距离强色越远，产生共鸣的效果就越强，如果距离强色太近，反而会与其变成一个整体，融在一起，无法产生呼应的效果。

举个例子

这是一张地产的海报，黄绿色是地产企业标志的用色，为了与之呼应，在文字和画面的下半部分都采用了相似的颜色，比标志上的黄绿色要稍微黯淡。加入这一类颜色，使得突出的标志不会显得孤立，同时也强调了企业的特有颜色，画面也因此显得和谐统一，明确了整个画面的色彩基调。

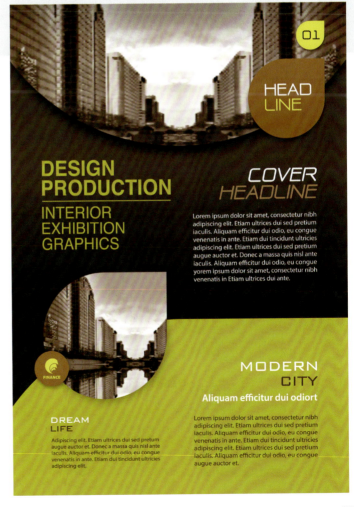

13-0-75-0
234-233-87

31-16-87-0
193-193-56

76-71-66-32
65-65-67

47-60-89-5
149-108-50

如何加入正确的融合色

画面中加入融合色可以很好地调和各处游离的颜色,给画面确定基调,突出主题。但是融合色并不能盲目、随意确定,选对融合什么颜色是非常关键的。

在选择融合色时,大致可以按照以下几种情况来选择。当画面中主角色和其他颜色产生游离感时,我们可以加入与主角色相似或同一色相的颜色,既能平衡主角色,又能融合整体。若主角色没有游离感,我们可以选取画面中最突出、最有魅力的色彩,然后加入与之相似的颜色。若希望画面呈现出动感的效果,要尽量使用让人印象深刻的融合色,融合色越鲜艳,越能表现出活跃的动感。

IDEA 增强技能的小诀窍

加入融合色使整体统一
与突出色相邻近的同一色相既能够平衡主角色,又能统一整体。

 → →

缺少融合色,蓝色显得孤立单调　　绿色和蓝色并非同一色相,放在一起不和谐　　加入与蓝色相近的融合色,整体统一

 → →

红色在整体中显得孤立　　灰色和红色并非同一色相,放在一起不和谐　　加入粉色使红色不孤立,整体平衡

❌ 融合色不明显

举个例子

这是杂志的内页,画面的顶部为建筑的剪影及夕阳景象,下面则是整齐的文字块。右图从最显眼的夕阳的色彩中选取了较亮的深黄色,分别用在文字及文字的背景中,与夕阳色彩呼应,使得夕阳在画面中不突兀,画面和谐统一。上图中文字及文字的背景色选取了建筑剪影的色彩,这个内页的色彩本来就偏暗,而剪影的色彩也不够鲜亮,因此选择这个颜色的融合效果远没有右图的效果明显。

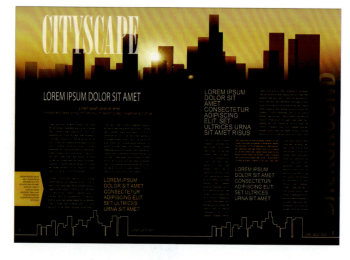

万绿丛中一点红的强调色

在对画面进行配色时，如果整个画面都采用比较压抑、沉闷的色调，就会让画面有种不透气的感觉。此时若在一小块区域中使用强烈的颜色，可以让画面瞬间生动起来，也不会因为之前的压抑而显得枯燥，同时还能起到着重强调的效果，这就是强调色的作用。

结合前文所提到的主角色，在这里我们应该知道的一点是，并非所有的主角色都适合选用突出或有跳跃感的颜色。因此，在主角色或者画面呈现低调、简洁的氛围时，可以在主角附近的某一个小细节上添加一个强调色，强调主题、突出信息，同时调节画面气氛，让读者视线不自觉地关注到主角。

可能大家会有这样的疑惑，在画面中突然加入一个强调色会不会改变画面的风格，影响作品的定位？在这里要明确的一点是，强调色在画面中并不会占据很大的面积，因为面积小，所以整体画面的风格并不会受到影响。

 你能标出画面中色彩的不同角色吗？

答案：
主角色：A（画面传递的主要信息）
配角色：B、F（对比衬托主角，突出信息）
背景色：G（画面中最大块面积的色彩）
融合色：D、E（融合统一整体）
强调色：C（强调关键信息，使画面更加生动）

举个例子

画面内容较多，我们很难一眼就找到主要信息，但在人物的嘴唇上采用了鲜艳的红色，在众多信息中着重强调了人物，瞬间就使得人物成为画面的视觉中心。同时红色的添加使得繁杂的页面也生动了起来，画面也更加透气，而且红色的加入也没有影响画面整体给人的印象。

怎样让强调色达到最佳效果

一个完整的画面总会有需要强调的信息,无论强调的是一段文字、一张图片,还是一个符号,我们都应慎重考虑如何才能让加入的强调色达到最佳效果。

根据前面的内容我们可以总结出强调色的几个特点:==面积小、色彩纯度高、对比色效果最好==。我们只需遵循这几个特点,适当调整,就可以解决这个问题。简单来说,就是==强调色使用的面积越小,视线越集中,色彩反差越大,对比越强烈,强调的效果就越明显==。

IDEA 增强技能的小诀窍

›1 色彩面积越小,效果越明显
强调色的色彩越鲜艳,面积越小,在画面中的强调效果越好。

 → →

黄色面积过大,没有强调效果　　缩小黄色面积,强调效果较好　　小面积黄色的强调效果最佳

›2 色彩纯度越高,对比越强烈,强调越明显
选择相似和淡弱的色彩强调效果微弱,而选择纯度高的对比效果最佳。

 → →

都为类似色,没有强调效果　　改变色相,但色彩较淡,强调效果较弱　　鲜艳的对比色,强调效果明显

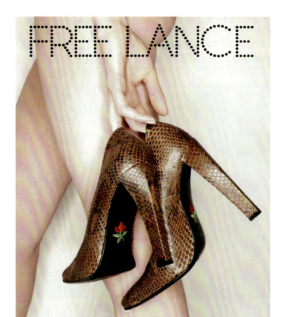

✘ 强调效果不明显

举个例子

这是鞋子的广告海报,鞋子作为画面的主角色彩较暗浊,如果没有亮点,在远观时很容易与其他画面融合在一起。在左图中,给鞋底添加了一朵花,鲜艳的红色和绿色互为对比色,虽然面积较小,但视觉冲击强、对比强烈,放在黑色的鞋底上瞬间就给画面带来了亮点,很容易给观者留下深刻印象。在上图中花朵的色彩不够鲜艳,对比效果没有左图明显,因此在画面中的强调作用也弱了很多。

13-9-15-0	11-25-23-0	42-59-67-0	100-100-100-0
227-227-219	229-201-189	164-117-87	31-49-52
63-42-61-0	57-74-72-0	62-16-76-0	25-86-89-0
112-133-109	116-73-65	109-167-94	195-68-44

唤醒对色彩的感觉

请比较下面几张婴儿用品图片,哪一张使人心情更愉悦?

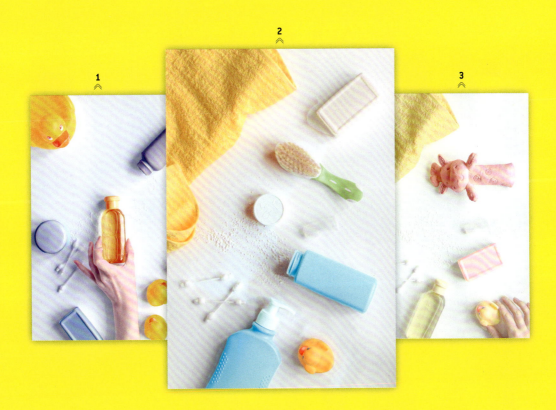

(答案见下载资源)

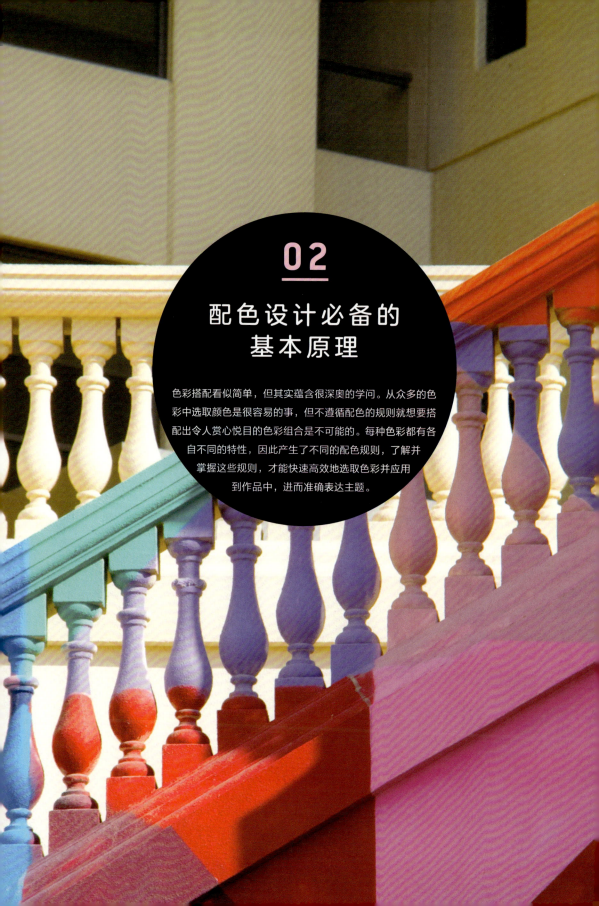

02

配色设计必备的基本原理

色彩搭配看似简单，但其实蕴含很深奥的学问。从众多的色彩中选取颜色是很容易的事，但不遵循配色的规则就想要搭配出令人赏心悦目的色彩组合是不可能的。每种色彩都有各自不同的特性，因此产生了不同的配色规则，了解并掌握这些规则，才能快速高效地选取色彩并应用到作品中，进而准确表达主题。

SECTION 1

CHAPTER 02

推荐学习时长：**1** 课时

配色基础原则是不要超过三种颜色

从色彩基调入手

色彩搭配中有三种比较极端的配色关系：<mark>单一色相的同色系搭配、对比强烈的对比色搭配、多种色彩的全相型搭配。</mark>

1. 同色系搭配

单一色相是无法进行搭配组合的，但是可以选择颜色相同、深浅不同的同类色，或者可以只改变色彩的明度、饱和度来进行搭配。这类配色的色彩变化较为平缓，适合表达女性印象，具有整体、协调、柔和的特点，可以营造温柔、优雅的氛围。

2. 对比色搭配

对比色搭配，即由对比色构成的配色，可分为<mark>由黑色、白色等明度差异大的色彩构成的明度对比，由色彩纯度差异构成的纯度对比，以及由互补色构成的色相对比。</mark>对比配色的效果是强烈的、冲突的、戏剧性的、对立的，通过彼此之间的对比和衬托，同时运用高纯度、高明度的色彩，可以呈现出强烈的视觉效果。

3. 全相型搭配

多种色彩的搭配也就是常说的全相型搭配，这类配色涉及多种色相，但又不偏向于任何一种色彩，不受限制和束缚，在选择色彩时比较自由。全相型搭配因为色彩较多，可以营造出自由、轻松、开放的氛围，但若掌握不好搭配的比例则很容易使画面混乱，此时可以利用黑、白、灰进行辅助搭配。

明度对比

纯度对比

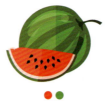

色相对比

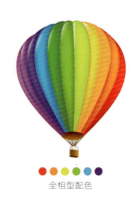

全相型配色

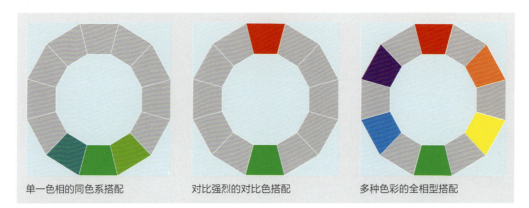

单一色相的同色系搭配　　　　对比强烈的对比色搭配　　　　多种色彩的全相型搭配

当对一幅作品即将进行色彩搭配而又没有头绪的时候,先不要着急,也不要盲目地在电脑上通过软件的调色盘来进行色彩搭配,这样或许能快速选择出一组配色,但这些无意识的取色不见得就是与我们目的相符的色彩搭配。

盲目地进行取色、配色实际上并不会给创作带来灵感,说不定还会让思路变得混乱,同时也会让我们对设计的需求失去判断,这样既不能真正锻炼我们对色彩的敏感度,也不能提升我们的创作能力。

那遇到情况到底应该怎么做呢?实际上很简单,首先应该冷静下来,==仔细想想这次作品的设计需求是什么,概括出准确的关键词,也就是设计定位,如轻奢、简约等,然后根据这些关键词从色彩基调入手就会有一个明确的方向,在这个大方向中仔细摸索就会得到我们想要的配色效果了。==

举个例子

左边这两张图都是单一色相的同色系搭配实例。也就是说,从图片中提取相同的色彩元素,然后填色到版式设计中。为了让画面更加丰富,我们选择了两种类似的颜色。但两张图对比一看不难发现,下面的这张图比上面的效果要差一点,上面的图整体更加统一,画面也更丰富,下面的图色块颜色过深,导致照片不突出,分不清主次。如果要进行修改,可以选择将色块的明度或饱和度降低变成浅色系。

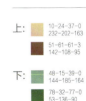

上:
10-24-37-0
232-202-163

51-61-63-3
142-108-95

下:
48-15-39-0
144-185-164

78-32-77-0
53-136-90

试试两色搭配

学习色彩搭配，如果只了解单一的色相是不能真正掌握配色技巧的。色彩搭配是色彩之间的相互衬托和相互作用，所以至少得有两种颜色才能开始搭配。

最简单的色彩搭配就是两种颜色的搭配，最便捷的方式是根据色彩的属性特征，按照邻近色、对比色、间隔色等来进行组合搭配。虽然是两种颜色的搭配，但是也要有明确的主次关系。当色彩的数目越来越多，搭配起来也就越复杂，因此必须要弄清不同色彩搭配之间的区别。

举个例子

服装吊牌在生活中随处可见，但我们很少会去注意它的色彩搭配，观察这组吊牌的色彩搭配，看看它们有何区别？

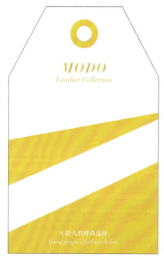 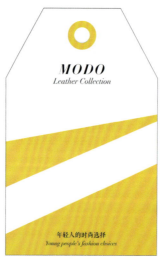 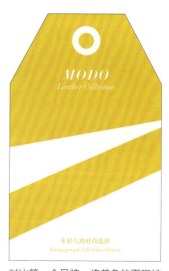

我们第一眼看见的是黄色，就会误认为这个吊牌只采用了黄色一种颜色。但实际上，除了黄色还运用了大面积的白色，正是有了这大面积的白色，黄色才会如此醒目。因此，这里的白色起到了烘托黄色的作用，黄色也让白色显得非常干净，二者形成了衬托的关系。

同样内容的吊牌，与第一个品牌不一样的是将黄色的文字部分换成了黑色，此时白色的存在感就没之前那么强了，黑色让黄色更醒目、有活力，黄色让黑色更严肃、更有格调，二者得到较好的平衡，我们的视线也集中在这两种颜色上，白色也就变得不那么重要了。

对比第一个吊牌，将黄色的面积扩大，此时黄色就显得刺眼，有一种尖锐感，甚至会让画面显得上半部分更重，形成一种不平衡的感觉。同时，白色的面积变小后，整个画面呈现的不再是干净、清爽的特性，而是焦点性。

> 在配色时很容易忽略黑、白、灰这类无彩色的存在，但往往它们的作用是不可小觑的，我们可以把这组吊牌称为单色系配色，但必须意识到这是无彩色的存在。

简单协调的邻近色搭配

所谓邻近色,就是在色相环上相邻近的颜色,如绿色和蓝色互为邻近色,红色和黄色互为邻近色。

在色相环上,每种颜色都有与其相邻的颜色,它们之间往往是你中有我,我中有你,虽然它们在色相上有差别,但在视觉上却比较接近。在色相环上相邻60°~90°的颜色都属于邻近色。邻近色搭配的效果协调柔和,画面和谐统一,视觉冲击力较弱。

邻近色在视觉上比较接近,有时容易让人分不清主次。我们可以先确定好一种颜色,然后通过调节另一种颜色的纯度或明度来体现主次关系。

不同邻近色搭配组合

举个例子

观察这组吊牌的色彩搭配,看看它们有何区别?

黄色和绿色在色相环上比较接近,属于邻近色搭配,如果运用在吊牌上,二者的色彩都过于强烈,仿佛彼此之间在互相较劲,让我们的视线不知道该停留在哪里。

将黄色的明度大幅度提高之后,其饱和度也明显降低,此时再和第一张图对比,可以发现绿色变成了主角,从画面中凸显出来,整体呈现出清爽、舒适的感觉。

保持黄色不变,将绿色的纯度和明度都降低,与前面两个图对比,该图比较有质感,呈现的又是另外一种风格,给人一种休闲、成熟的感觉。

强烈坚定的对比色搭配

说到对比色，大家肯定都不陌生，脑海中最先想到的一定是红色和绿色，但除此之外，还有黄色和紫色、蓝色和橙色等，这都是比较经典的对比色搭配。

在进行对比色搭配时，要注意色彩的搭配比例，还可以添加调和色来缓和强烈的视觉冲击。

像这种在色相环上两种相隔较远并且可以明显区分出来的颜色，我们就可以称之为对比色。这种配色对比比较强烈，通过色彩之间的相互对比和衬托，运用纯度较高、明度较高的色彩，可以营造出强烈的视觉冲击效果。

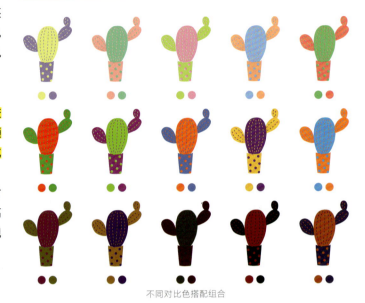

不同对比色搭配组合

举个例子

观察这组吊牌的色彩搭配，看看它们有何区别？

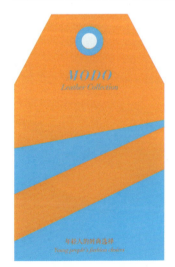 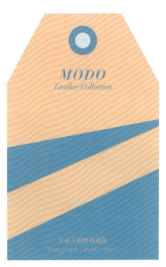 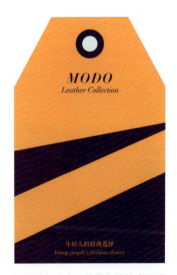

蓝色和橙色是很常见的对比色搭配，彼此形成强烈的对比，有很好的撞色效果。但在图中两者的纯度和明度大体一致，容易造成刺眼的感觉，令人不适。

将橙色纯度降低，蓝色感觉也不像第一张那么刺眼了，整体显得更加温和、舒畅。

保持橙色不变，将蓝色的纯度和明度降低，整体显得有质感、有格调，这样搭配显得成熟稳重。

宽泛活跃的间隔色搭配

简单理解,在色相环上,只要不是相邻的两色也不是对比的两色,那剩下的色彩组合都可以被称为间隔色搭配。比如,红配黄、蓝配黄、绿配紫、橙配绿等。

这里所说的间隔色并不是用来分隔色彩所使用的颜色,因此我们必须要明确此处间隔色的定义。它们的视觉冲击力比邻近色强烈,但又没有对比色那么强烈,具有明快、活泼的感觉。

不同间隔色搭配组合

举个例子

观察这组吊牌的色彩搭配,看看它们有何区别?

蓝色和黄色是非常经典的搭配。黄色给人阳光、活泼的感觉,蓝色给人清爽、沉静的感觉,两者组合在一起营造出明快、充满活力的氛围。

同样的蓝色与玫红色搭配在一起,又是另外一种截然不同的感觉。玫红色亮丽,但不会过分刺眼,搭配蓝色给人时尚、自由的感觉,亮丽中又不乏清爽。

毫不逊色的三色搭配

==三色搭配指的是不超过三种色相的搭配。==可以这样来理解，==三色搭配其实就是两色搭配的一个延续，凭借多一种色彩营造画面，给人既不单调也不繁杂的感觉。==当有多个需要填色的对象时，选择两色搭配就会显得单调，而三色搭配就是不错的选择。无论选用几种色彩进行搭配，都要注意每种色彩的面积比例的控制。

举个例子

对服装吊牌的版式进行调整，因为色彩数量变多，可填色的对象也要足够丰富，这样才能够满足色彩在不同载体上呈现。

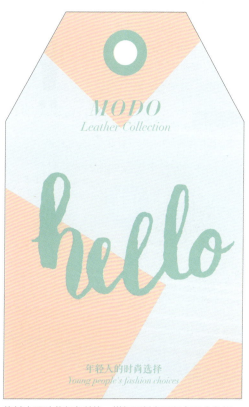

这是一个蓝灰色的单色系搭配，由于整个搭配选用的都是蓝灰色调，因此在色相上没有变化。甚至可以这样去理解，从视觉感受上来说，这个吊牌只采用了一种颜色（蓝灰色），只是将色彩做了不同的深浅变化而已。吊牌整体给人冷静、理性的商业感。

将其中两种蓝灰色替换，增加了粉色和绿色两个色相，同时这两种颜色的饱和度和明度基本一致，整体搭配呈明亮色调。与单色系搭配相比，三色搭配使得画面色彩更加丰富，视觉效果更突出。替换色相之后整体搭配所营造出的画面感与之前也大不一样，粉色与绿色搭配淡蓝色整体给人清爽、舒适的感觉。

> 色彩并不是孤立存在的，我们应该结合它的呈现形式整体考虑，当可填色的对象越多时，色彩营造的氛围才会越精彩。

统一和谐的相邻色搭配

与前面的相邻两色搭配类似，相邻的三色搭配是从色相环中依次选择邻近的三种颜色进行组合，如下面四组图所示，红、橙红、橙、橙黄、黄、黄绿等。相邻色搭配的要点就是一致性，即营造出的画面是统一协调的，在色相上差距不大。相邻色搭配是一种很安全的搭配方式，我们可以大胆地组合使用。

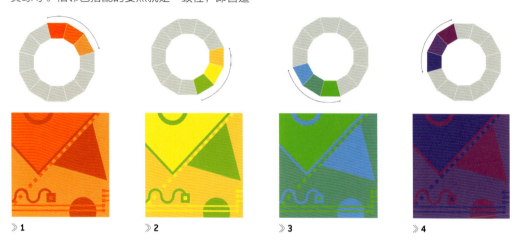

》1　　》2　　》3　　》4

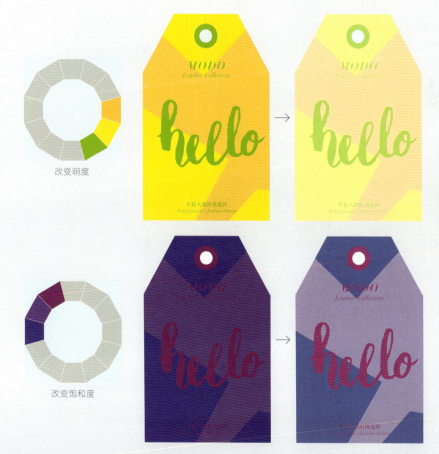

选择相邻色搭配还有一个小技巧，同样的三种色相在保持色调一致的情况下可以任意搭配。简单来说就是在确定好三种色相之后，如左图所示，我们可以改变色彩的明度和饱和度，只要保持在同一个色调，均可以使画面效果和谐统一。

开放鲜明的三角型对比色搭配

所谓三角型对比色搭配，简单来说就是指<mark>在色相环上位置构成三角形的色彩的搭配。</mark>如图1、2、3所示，<mark>三种颜色彼此之间距离相等，由于色相差异较大，具有较强的对比度和辨识度，可以表现出鲜明的个性。</mark>这种搭配方式在日常服装、家居等配色中并不常见，容易给人造成刺目感，但是可以应用在海报、广告类的设计中，非常吸引眼球。

↓ ↓

不同明度　　　　　　　　　不同饱和度

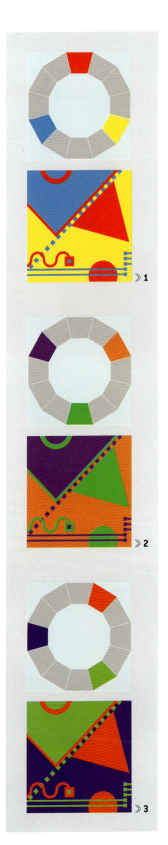

》1

》2

》3

色相环上三角形位置的色相差异较大，我们试试改变色彩的明度和饱和度会有什么效果。从上面的两组图我们可以看出，<mark>将不同明度和饱和度的对比色进行搭配，画面变得更有个性，充满张力。</mark>因此，我们不能只局限于相同明度和饱和度的搭配方式。

细腻生动的分裂互补色搭配

可能很多人都没听说过分裂互补色,<mark>当在色相环上确定一种颜色后,与它对应的补色所相邻的两种颜色即为这个颜色的分裂互补色。</mark>简单点说,如图1、2、3所示,橙红与绿、蓝互为分裂互补色,紫红与黄、绿互为分裂互补色,橙色与紫、蓝互为分裂互补色。这种颜色搭配既具有相邻色低对比度的美感,又有补色强对比的力量感,形成了一种既和谐又有重点的色彩搭配,营造出细腻生动的画面效果。

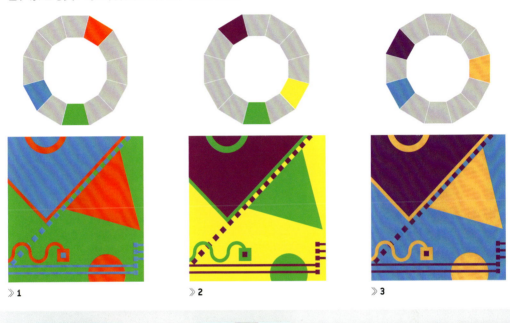

》1 》2 》3

》a

》b

TIPS 左边两组图中,分别采用了哪种搭配方式?哪一组的画面效果更佳?

答案:
图a采用了补色搭配,图b采用了分裂互补色搭配。

图b画面效果更佳。虽然图a也选用了强对比的补色搭配,但是在色相上不够丰富,同时这个吊牌的版式较丰富,填色对象较多,橙色和蓝色两种补色应用在这幅画面中就显得有点单薄。图b选用了分裂互补色搭配,提供了更多的色相,使画面效果更细腻生动。

CHAPTER 02

推荐学习时长：1 课时

准确判断主色、辅助色、点缀色

别混淆了主色

主色，毫无疑问就是最主要的颜色。同时，主色、主体色、主色调三者是一个意思，是在作品中占据面积最大的色彩，在远观时可以给人留下最深刻的印象，是表达主要情感的颜色。若将主色标准化，需要占到全部面积的50%～60%。设计中的主色就好比人的相貌，是区别人与人的重要因素，同时也决定着带给他人的第一印象。因此，主色的确定可以为作品的设计奠定一个基调，这个基调也影响着作品所要传达的信息和风格。主色在色彩非常鲜明的情况下也可以起到吸引眼球的作用。

在作品中，主色往往是起衬托作用的，让整个作品显得更有特色。除此之外，还应该注意的是，主色不一定就只有一种颜色，也可以是双主色，当颜色过多时我们可以理解成主色调。

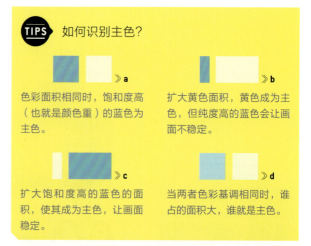

TIPS 如何识别主色？

》a 色彩面积相同时，饱和度高（也就是颜色重）的蓝色为主色。

》b 扩大黄色面积，黄色成为主色，但纯度高的蓝色会让画面不稳定。

》c 扩大饱和度高的蓝色的面积，使其成为主色，让画面稳定。

》d 当两者色彩基调相同时，谁占的面积大，谁就是主色。

举个例子

在这张海报中我们可以很明确地识别出黑色、红色、米黄色，这三种颜色哪一个是主色呢？从面积来看，好像三种颜色的差别不是很大，那我们可以试着远观或者眯眼再观察一下画面，在模糊了画面色彩之后可以感受到面积最大的色彩是作为背景色的黑色，因此在这里黑色是主色，奠定了海报的风格走向。

75-67-66-87
10-6-6

1-0-23-0
255-251-212

4-100-98-0
224-8-22

主角色和主色是一回事吗

前面在讨论主角色时并未明确主色和主角色的区别，在同一个作品中可能有人会分不清主角色和主色，甚至还会疑惑主角色和主色是否一致。

实际上在大多数情况下，主角色和主色是不一致的，结合前面所讲内容我们应该知道主角色传递了作品的核心信息，是作品存在的原因，它并不一定就是画面中面积最大的色彩，在远观时也未必会注意到它。

主色是指给人们留下的整体印象，是画面中面积最大的色彩，在远观时是首先就能看到的色彩。被选定为主色的颜色，可以决定整个作品的基调，通常情况下，主色是衬托主角的，能让主角更有特色。同时，由于主色面积比较大，它也起到了表达作品整体情感的作用。

>> 1

举个例子

在图1中，背景色是淡蓝色，占据画面中最大的面积。背景色上是几盏颜色各不相同的灯和相关的说明文字。在这张图中淡蓝色就是主色，而这几盏颜色各不相同的灯则为画面的主角色。在一个作品中主角色不一定只有一种颜色，它可以是几种颜色的集合。

在图2中，产品和标题均为玫红色，面积较大，但是与作为背景色的白色相比面积就要略小一些，据此我们可以判断主色是白色，而玫红色则为主角色。玫红色在画面中纯度较高，白色作为背景很好地将玫红色与整体画面融合，同时也衬托了主角。

>> 2

辅助色让画面更完整

辅助色能够**帮助主色建立更完整的形象，其主要目的是辅助和衬托主色，若将其标准化，它会占到画面面积的30%～40%。在正常情况下辅助色会比主色略浅一点，否则容易给人头重脚轻、喧宾夺主的感觉。**比如主色是深蓝色，辅助色则可以选择绿色。

同时，我们还应该注意的是，**辅助色不是必须存在的，**当一种颜色与形式已经完美结合时就不再需要辅助色。如何辨别辅助色用得好呢？很简单，**将辅助色去掉，画面则不完整；加上它画面更完整，主色更突出。**除此之外，我们还应该注意，辅助色可以是一种颜色，也可以是几种颜色，它所辅助衬托的对象可以是一种颜色，也可以是传递的某种感受。

TIPS 如何选择辅助色？

主要有两种方法：左图，选择与主色同色系的颜色，形成稳定统一的画面；右图，选择与主色形成对比的颜色（对比色、间隔色均可），形成刺激、活泼的画面效果。

举个例子

观察右图，画面大部分为橙色调，色调由浅到深占了整个画面面积的70%左右，中间部分的云朵和雪山则选择了浅灰色调，比橙色调要浅很多，二者放在一个画面中，浅灰色调就是橙色调的辅助色，使画面更完整，更好地突出了主角。在这个画面中主色和辅助色都不是只有一种颜色，而是一个色调，这使得简单的色彩也能让画面变得丰富有层次。

11-69-84-0
220-109-50

85-100-66-57
36-10-38

52-100-76-25
120-24-49

0-0-0-0
255-255-255

背景色是特殊的辅助色

在前文中我们讨论过背景色,对它有了一定的了解,知道背景色可以支配画面的整体感觉。同时,因为面积优势,背景色可以让画面更丰富、更有个性,甚至左右主角,可以起到烘托画面的作用,因此从这一点上==可以将背景色理解为是一种特殊的辅助色。根据设计时的不同需求,设计师要选择合适的背景色。==一般情况下,辅助色都是要比主色的颜色略浅一点,根据主色的色彩来确定辅助色的颜色。

举个例子

在这两幅口红的海报中,我们可以快速地对比出哪一个效果更好。两图中海报的背景色作为特殊的辅助色起到衬托和辅助主角的作用,而口红正是画面的主角。在上面的图中,海报的背景色选择了比口红颜色略浅的淡粉色,海报中的文字信息选用了较浅的淡黄色,在这种色彩搭配下既很好地突出了口红这一产品,也很清晰地传达出了品牌信息。

反之,在下面的错误示例中,海报的背景色选择了很亮的淡粉色,色彩明度过高,虽然还是能很好地突出口红这一产品,但是当我们想要关注品牌信息时却没有上面图中那么直观、明确。因此,我们==在选择辅助色时要结合整体画面全面考虑,将要传达的信息很直观地呈现给读者。==

✗ 背景色不恰当

19-40-24-0 210-166-170	40-100-100-32 130-17-23	11-92-63-0 216-49-71	6-18-9-0 240-218-220
0-5-0-0 254-247-250	0-27-34-0 249-203-167	44-57-75-8 153-113-72	91-87-95-71 10-13-7

点缀色让作品绽放光彩

点缀色通常在细节上体现它的作用,多数时候是散布在画面中的,并且它们的面积都比较小,若将其标准化,其面积一般小于整个画面的15%。

虽然点缀色的面积较小,但它却是画面中最吸引眼球的,它色相清晰、醒目突出,其功能通常体现在细节上,对于配色有画龙点睛的作用,可以使得整个画面的效果更加生动、不呆板。针对文字信息量较大的版面,点缀色可以起到引导阅读的作用。比如,当我们仔细阅读一本杂志时,存在着大量的信息,就需要有一些相关的指引和提示,而点缀色正好具备这种功能。恰到好处的点缀色能够让平凡的作品具有闪光的一面,但需要注意的是点缀色面积不宜过大,数量不宜过多,面积小才能加强冲突感,提高配色的张力,制造生动的视觉效果。

举个例子

这是一张圣诞节的海报,首先可以确定背景的淡黄色即为海报的主色,其次从色彩面积来区分,灰绿色比橙红色占据的画面面积要稍多一点,因此灰绿色为海报的辅助色,橙红色为海报的点缀色。从画面中我们可以看出,橙红色分散在画面中,与淡黄色和灰绿色都形成了较强的反差效果,同时也很好地引导了阅读顺序。

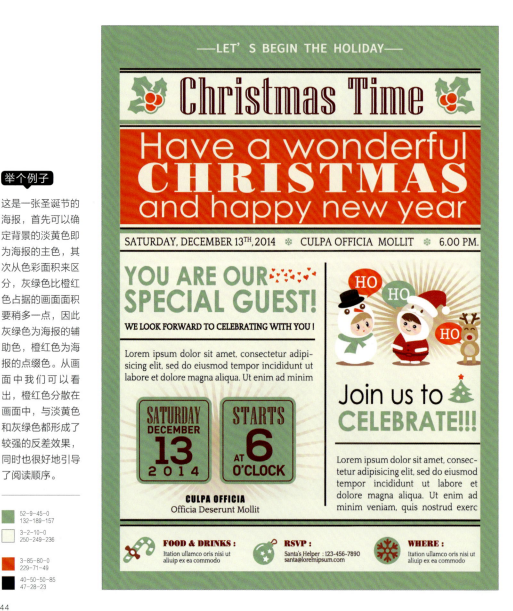

如何选择正确的点缀色

首先我们应该清楚点缀色的特点：在画面中出现次数较多；是比较跳跃的色彩；与其他颜色反差较大；可以引导阅读。

例如，当画面中暖色调的色彩居多时，点缀色就可以选择一个冷色调的色彩，以此来加强反差效果。由此可以总结出应该选择与主色调形成对比、主次分明的点缀色，让画面富有变化，形成一种韵律美。

TIPS 怎样区分点缀色和辅助色？

图中白色是主色，橙色和灰绿色则分散在画面中，从面积大小来看，棕色毫无疑问就是点缀色，而灰绿色是点缀色还是辅助色呢？这就需要根据设计的需求来决定了，若灰绿色的面积更大一点，那自然就是辅助衬托主色的辅助色。若灰绿色的面积更小一点，那就和棕色一样是装饰点缀、引导阅读的点缀色。因此，点缀色和辅助色可以根据它们作用的面积大小来区分。

✘ 点缀色与画面融合

举个例子

这两张海报主要选用了暖色调的色彩，图中文字信息偏多，虽然有色彩的区分，但不能很好地分辨哪一个是最主要的。此时，画面左边的那一小块袖子就起到了很关键的作用，在右图中袖子选择了与暖色调相对的冷色调（蓝绿色），使得画面立刻有了主次之分，让读者很容易就关注到了白色的文字信息。上图中袖子则选用了同样的暖色调（橙色），与整个画面融为一体，没有起到点缀的效果。

0-51-47-0
242-153-123
1-18-9-0
250-222-221

0-71-60-0
236-107-85
9-75-96-0
222-96-23

27-95-93-0
189-44-39
100-40-54-6
0-113-118

0-24-20-0
249-210-196
25-86-89-0
195-68-44

多色设计的调整方法

在作品中选择单一的色彩和复杂的色彩,其目的性显然是不一样的。单一的色彩表达的可能是简洁、明了,复杂的色彩传达的却是丰富、多元化。我们正要讨论的多色设计就是复杂的色彩关系,即一个色彩倾向里设置多种颜色,有清晰的色彩倾向感是至关重要的。

需要注意的是,多色设计会出现多种颜色,而当色彩搭配超出三色搭配的基本原则时,很容易让画面产生杂乱感,形成不协调的感觉。为了避免这种杂乱感,应该了解并掌握相关的调整方法。有规律、有规则的设计才能清晰表达画面,也更容易让读者理解作品所要传达的主题。

 多色设计是指有很多种颜色吗?

答案:
多色设计并非要五颜六色,而是指如何控制和归类这些色彩,让它们有一个清晰的色彩倾向。如上图所示,画面中色彩数量并不多,但整体给人的色彩感却很丰富,因此,有规律、有规则的设计及把作品的主题表达清晰才是最重要的。

左图画面内容较多,色彩信息比较丰富,但是整体效果看起来却并不混乱。这是因为整个海报的色调是一致的,都是呈明亮色调,这使得多种色彩都处在一个明确的色彩倾向中,让画面达到了多而不乱的效果,同时也让画面轻松、丰富。

26-2-0-0　　　　　0-68-21-0
196-229-249　　　236-114-143

0-95-27-0　　　　39-67-0-0
230-25-108　　　 167-102-167

如何调整多色设计

调整多色设计,最重要的就是分离色彩,常用方法包括重新组合排列色彩、加入对比色、加入稳定色、减少色相等。

IDEA 调整多色的小技巧

> **1** 重新排列色彩,分离配色

鲜艳的多色,注意颜色的顺序　　　打乱顺序重新组合　　　分离色彩节奏尽显欢快

> **2** 加入对比色,分离配色

选择明度和纯度一致的色彩　　　打乱色彩顺序重新组合　　　加入红色的对比色(绿色)更生动

> **3** 多色相加入稳定的色彩

选择明度和纯度一致的色彩　　　加入稳重的黑色,但过于严肃　　　调节色相与画面平衡,达到统一和谐

> **4** 减少色相数量,增加层次感

选择明度和纯度一致的色彩　　　减少色彩确定好基调　　　加入不同层次的颜色,让画面更有节奏感

 0-82-89-0 / 234-80-35
4-39-97-0 / 241-171-0

 11-62-0-0 / 220-124-175
0-94-82-0 / 231-40-44

 0-10-6-0 / 253-238-235
85-45-11-0 / 0-118-177

 67-10-21-0 / 67-175-197
32-0-91-0 / 191-214-41

CHAPTER 02

推荐学习时长：1 课时

不确定时，黑白灰是不错的选择

简单的色彩调和

观看某一色彩时，会受该色彩周围的其他色彩的影响，从而形成比较。当两种或两种以上的色彩有秩序、协调地组织在一起时，能使人产生愉快、满足的心理感受，这样的色彩关系就叫作色彩调和。

色彩调和是就色彩的对比而言的，没有对比也就无所谓调和，两者既互相排斥又互相依存，相辅相成。不过色彩的对比是绝对的，因为两种以上的色彩在构成中总会在色相、纯度、明度、面积等方面或多或少地有所差别，这种差别必然会导致不同程度的对比。因此，过分对比的配色需要加强共性来调和。

概括来说，色彩的对比是绝对的，调和是相对的；对比是目的，调和是手段。

举个例子

这是一张海报，画面主要由橙色、蓝色、白色、黑色等色彩组成，这些色彩在画面中面积都较大，橙色和蓝色、白色和黑色相互之间形成较强的对比，但是整体的组合搭配在这个画面中又非常和谐。这是因为它们是有秩序、协调地搭配在一起的，彼此互相排斥的同时又互相制约以至平衡，通过在色调上保持一致的共性达到调和，使得整体画面协调统一。

0-78-75-0
234-90-58

0-0-0-0
255-255-255

74-35-8-0
60-138-193

100-95-54-16
21-44-81

常用的调和手段有哪些

色彩的调和基本分为两大类：以类似性为基础的调和法则，以对比性为基础的调和法则。

类似调和，强调色彩要素中一致性关系，追求色彩关系的统一感。类似调和包括同一调和与近似调和两种形式。在色相、明度、饱和度中，当某种要素完全相同时，变化其他要素，称为同一调和。当三种要素有一种要素相同时，称为单性同一调和，有两种要素相同时，称为双性同一调和。在色相、明度、饱和度中，当有某种要素近似时，变化其他要素，称为近似调和。

对比调和，依靠对比色之间的强对比关系来产生作用。与类似调和不同的是，对比调和是靠某种秩序来组合实现的。对比调和包括面积调和与分割调和两种形式。通过面积的增大或减少来达到调和的目的就称为面积调和。当画面中使用的色彩过分强烈时，嵌入黑、白、灰、金、银或同一色彩线，使之相互关联又相互隔离，这种调和形式就可以称为分割调和。

> 1 同一调和

> 2 近似调和

> 3 面积调和

> 4 分割调和

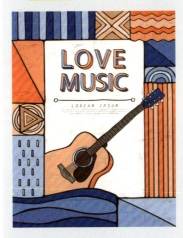

黑色让画面有重心、有秩序

其实，颜色也是有轻重之分的，白色会显得很轻盈，蓝色会显得重一些，而黑色是最有重量的色彩，很容易将各种色彩整合在一起。当画面中有多种颜色时，黑色可以让凌乱的画面变得统一，让画面有重心、有秩序。因此，如果想让画面稳重，或者画面中有很多混乱的元素不知道怎么调和时，用黑色一般就没有问题了。

除此之外，黑色在画面中的调和结果与它在画面中所占的面积大小无关。如果它所占面积大，那它就是主色；如果它所占面积小，就可以称为点缀色，但是同样都能起到调和画面的作用。

在这张海报中，整体画面以橙色调为主，色彩的饱和度很高，让画面有一种热烈、炽热的感觉。如果遮住画面中黑色的部分，可能看到的就是一片橙色调，不知道画面的重点在哪里，但是当加上黑色的这些部分时，画面一下就变得有节奏了，同时画面中也有重点，我们能够知道这是一张关于自由女神像的海报。

■ 2-75-93-0
　 233-96-27

■ 83-73-75-68
　 22-29-28

■ 0-36-87-0
　 248-179-35

■ 24-48-92-0
　 203-144-38

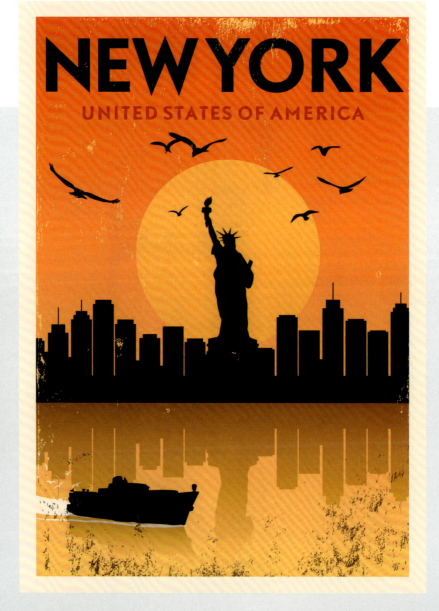

四种常见的黑色搭配

当画面中出现多种色彩时,为了避免杂乱感,就需要进行调和,而黑色可以很好地将多种色彩统一。在不同的版式中,黑色应用的情况也会有所差别,当我们不知道如何选择时,可以参考以下四种常见的搭配。

> 1 **点缀式**

一般将黑色放在丰富的色彩之上,突出强调黑色的部分,在黑色色块上常常放置画面中最重要的信息。

> 2 **统一式**

一般将黑色放置在混乱的色彩组合下面,对它们进行统一。

> 3 **调和式**

将黑色分散地放置在画面不同的位置,与不同的颜色进行调和,使整个画面统一协调。

> 4 **过渡式**

一般将黑色放置于两种对比色彩之间,把有强烈对比效果的色彩分隔开。

白色使画面更有透气感

在一幅作品中常常会忽视白色的存在,但是它却如同空气一般重要。白色与任何颜色的反差都很大,当与过于强烈的色彩进行搭配时可以使之得到缓和,与较浅的色彩搭配时则可以被强调。白色不属于任何色相,其色彩度为零,不带有任何鲜艳度,是完全中立的颜色。因此,白色可以让画面更透气。如果画面都是暗色调的色彩,会显得很沉闷,此时就可以添加白色来让画面有透气感。

举个例子

上图是一张时尚服装和饰品的宣传单,画面中颜色较多,如粉色、紫色、淡蓝色、红色。多种色彩同时出现在一个画面中很难吸引人注目,但白色作为背景将所有色彩都隔绝开,很好地将它们归类,给人舒适愉悦的感觉,同时白色让画面更透气,也让画面配色整体上达到稳定。

用白色使有彩色成为画面焦点

》1

举个例子

这是一张口红的产品海报，画面非常简洁，有产品图、一段说明文字及品牌标识。白色作为背景色是画面中面积最大的颜色，此时画面中的有彩色，虽然色相不一致，但都很邻近，在白色背景的衬托下产品本身就成了画面中的焦点，使人视线瞬间集中于此，同时整体画面也很轻松。

》2

这是护肤品的海报，海报中背景是白色的，主体是橙色系的，旁边的文字虽然面积较大，但与橙色的产品对比色彩就弱很多，因此产品成为画面的焦点，吸引读者的眼球，画面信息很容易就传递出去了。大面积的白色让画面更简洁，增强了节奏感，让有彩色更轻盈。

❶
 46-94-68-9 147-45-67
　　　　　　 0-0-0-0 255-255-255
 3-76-80-9 231-93-51
　　　　　　 1-36-9-0 245-188-201

❶
 4-14-9-0 245-228-226
　　　　　　 7-68-84-0 227-112-47
 11-89-86-0 217-61-42
　　　　　　 8-7-6-0 238-237-237

灰色营造了有质感的画面氛围

灰色是一种别有质感的颜色，大家通常用"高级灰"来形容灰色，并不是说哪一种灰色是比较高级的，而是灰色很多时候会让画面更有质感。如果想让画面看起来高端、大气，可以用点灰色试试。更难能可贵的是，在灰色画面上的有彩色更具强调作用。

灰色出现在画面中时往往都是大面积的，我们却经常忽略它，但没有它又会觉得缺少点什么。所以说，灰色是天生的配角，在画面中低调、不张扬。

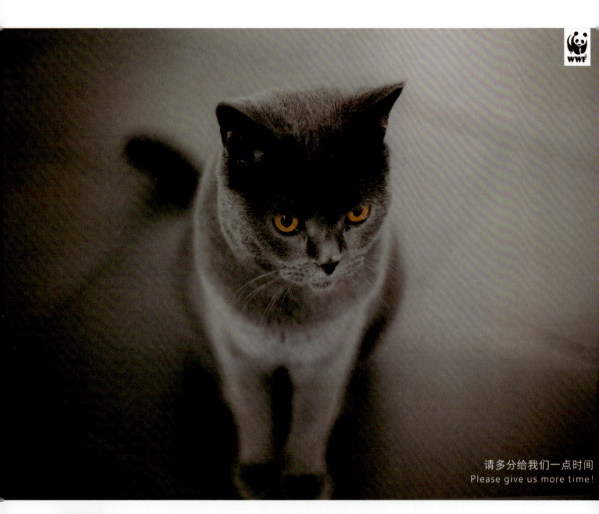

请多分给我们一点时间
Please give us more time！

举个例子

这是一张公益海报，大面积的深灰色奠定了海报的整体风格，动物棕色的眼睛是画面中唯一的有彩色，与灰色形成对比，被强烈地突显出来。与深灰色接近的浅灰色和黑色毛皮与画面融合，营造出安静、有质感的氛围，整体画面显得低调、不张扬，同时又将公益海报的内涵传达出来，引发读者在观看时的思考。

| 59-51-45-1 124-122-126 | 41-65-84-3 164-105-59 |
| 36-29-25-0 176-175-179 | 79-76-71-66 32-29-31 |

> 灰色上无论放置什么色彩,都能放大其魅力。

灰色位于白色与黑色之间,是最不容易使人感到视觉疲劳的颜色,常常给人留下高雅、精致、耐人寻味的印象。

举个例子

这是麦当劳的广告海报,画面中除了食品袋和标识是有彩色以外,其他部分都是灰色,而这一部分的灰色又是有明度层次的,不是单一的一种明度,使得画面不显单调。尽管灰色明度层次丰富,也占了画面的最大面积,但是依然不会夺去红色和黄色的光芒,反而使这两种色彩被突显出来,让读者一眼就能关注到画面的主要信息。

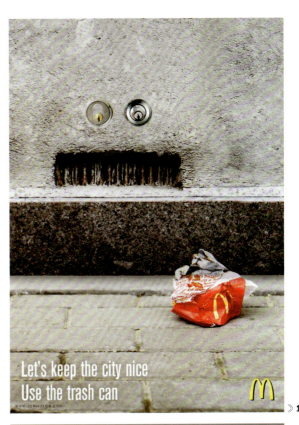

» 1

这张海报中,无彩色占据了画面的大部分面积,可能会有一点无趣,但灰色本身高级的特性较好地改善了这种状态。同时为了让灰色发挥出最佳的衬托作用,保留了人物的肤色及嘴唇的亮色来点缀画面,使整个画面绽放出不一样的光彩,提升产品的质感。

» 2

综合运用黑白灰使作品更受关注

黑、白、灰是无彩色系，白色作为背景色，常常被人忽略；灰色作为辅助色，往往起到至关重要的作用；黑色更重要，任何复杂的色彩关系，只要有了黑色，一下子就稳定了。在众多鲜艳、复杂的有彩色作品中，多样的色彩可能会使我们眼花缭乱，此时若有一幅以黑白灰为主色调的作品，一下就能从众多作品中脱颖而出，成为视线的焦点。同时，==黑、白、灰能让作品更稳定、更丰富。==它们是天生的调和色，能很好地突出、强调有彩色，若我们把三者综合在一起与有彩色搭配，常常可以起到意想不到的效果，使作品获得更高的关注度。

举个例子

这是一张手表的海报，整体画面基本上都采用无彩色。单独使用无彩色容易给人无趣感，尤其黑色又占据了画面的大部分面积，但好在黑白灰出现得很有层次，在视觉上形成了一种错落的节奏感。同时，在表盘上突出呈现了橙色，广告语中也用橙色与之呼应，这样一来就使得画面不单单只有黑白灰，同时橙色也成为画面的点缀色，它们之间的配合使得作品呈现出高品质的视觉效果。

> 黑白灰的调节使有彩色更稳定，彼此发挥出极致的效果。

》1

举个例子

这是一张音乐海报，画面中有多种色块和图形，背景略显复杂，主要以暗色调为主，用黑色统一了整个背景，让多种颜色在画面中不显混乱。同时在画面中添加了白色的文字，与深色的背景区分开，白色、黑色和麦克风图案上的灰色三者调节了整个画面的色彩，使彼此的搭配不显突兀，相辅相成，各自都表现得很出色。

》2

这是一张汽车海报，以深色为背景，展示黑色汽车，让汽车与背景形成很好的呼应。白色的文字及浅灰色的背景图案很好地营造出了画面氛围，就整体画面效果来看，黑白灰的无彩色搭配体现出了质感和高端感，迎合了汽车这一产品的定位。除此之外，画面中还加入了小面积的红色，成为亮点，突出了品牌。

❶	29-95-94-0 187-44-39		9-15-82-0 238-212-60	❷	87-96-69-61 29-13-33		43-34-31-0 160-161-164
	65-100-65-0 118-39-74		93-86-64-33 29-45-64		3-4-4-0 249-246-245		84-66-60-19 51-78-85

CHAPTER 02

推荐学习时长：1.5 课时

体现视觉冲突的对比色调

加入对比色

当我们想要一种具有强烈效果和戏剧性，以及能在视觉上带来冲突和刺激的作品时，色彩的正确运用会起到至关重要的作用。对比色的组合带来的视觉效果往往最强烈、最鲜明。在色相环上，两种颜色离得越近，对比越弱；反之，离得越远，对比越强烈。因此，在色相环上正对的颜色互为对比色。如红与绿、黄与紫、橙与蓝，是三对最常用的对比色。

在生活中，对比色被广泛运用在广告、服装、建筑、家具等多个领域，而且也都发挥了重要的作用。比如，在广告领域，为了刺激消费者的购物欲望，设计的宣传物料使用的颜色大都会形成强烈的对比效果，引人注目，以达到宣传的最终目的。一个好的对比色搭配效果表现的画面会很有张力，它可以是绚丽的、夺目的、明快的，往往会给人留下深刻的印象。因此，搭配好对比色调往往能达到事半功倍的效果。

举个例子

这张概念设计海报中点、线、面结合，呈现了艺术形式美。画面中大面积的紫色与小面积的黄色形成鲜明的对比，主次分明。小面积绿色的加入缓解了对比色带来的紧张感，鲜明的颜色丰富了单调的黑白画面，带来视觉冲击的同时充满了设计感。

■ 79-80-81-62
 37-30-27
□ 0-0-1-0
 255-255-254

■ 67-100-10-0
 113-26-126
■ 10-0-75-0
 240-235-86
■ 46-9-91-0
 155-189-56

058

如何将对比色搭配得更和谐

关于对比色的搭配，我们可以从色调的纯度和明度着手进行调和。颜色的纯度和明度越高，则颜色越鲜艳，对比效果越强烈；反之，则显得更加深沉、稳重。因此，在进行后期调和的阶段，==我们可以通过对对比色的纯度和明度进行整体效果的颜色调和，营造出对立和平衡的感觉。==

除此之外，还可以从比例搭配上进行调整，==在比例搭配上尽量不要选择1∶1的比例，比较合理的比例为3∶7或2∶8。==这样处理就形成了主次关系，可以找出画面的重点使之平衡。

 增强技能的小诀窍

增强对比感

 →

同比例搭配没有主次，增加了排斥感。　　接近3∶7、2∶8的搭配，强调了主角色为橙色，蓝色为对比色，形成了层次感。

 →

明度较高的紫色和黄色，对比效果较弱。　　将明度降低些许之后进行对比，效果强烈许多。

✘ 对比色搭配无主次

举个例子

这是一张以橙色和蓝色为对比色进行搭配的派对宣传海报。从左图可以看出，整个画面使用了大面积的蓝色系，与小面积的橙色形成了对比，将两个对比色进行了主次区分。再通过对局部颜色的明度和纯度进行适当的调和，使颜色的层次变化丰富而多彩，整体达到了对立与平衡的感觉。

上图中，橙色和蓝色两个对比色的使用面积相差不大，颜色搭配无重点，橙色背景虽然进行了纯度和明度的调和，但与主题字体颜色没有区分开，削弱了主题的表现力，最终效果不尽如人意。

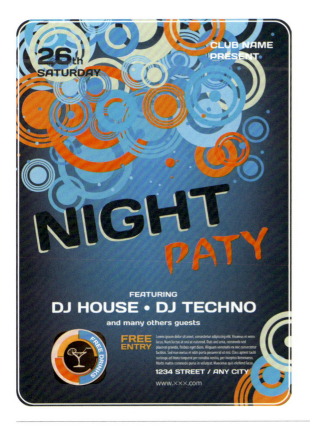

| | 95-71-48-9
0-77-104 | | 73-17-3-0
29-163-219 | | 2-42-92-0
244-168-17 | | 2-72-94-0
235-104-22 |
| | 16-8-24-0
222-226-202 | | 73-67-65-25
77-74-73 | | 46-3-4-0
142-207-237 | | 0-0-1-0
255-255-254 |

高彩度设计你敢用吗

现在，越来越多的高彩度设计出现在我们生活中，它们往往是最醒目、耀眼的。彩度即鲜艳度，是指色彩的纯度，也即饱和度。如果给色彩加以黑、白、灰来调和，它的饱和度就会下降，鲜艳度就会降低。饱和度越低，彩度也越低。因此，==完全不加黑、白、灰的色彩，饱和度最高，彩度也就最高，就是高彩度。==

高彩度设计的应用领域也是很广泛的。在节日里，高彩度设计增添了浓厚的节日氛围，穿着高彩度的服饰，明亮的色彩会给人们带来热烈、兴奋、高兴的心情。在产品设计中，高彩度设计除了能吸引儿童的注意力，还能培养他们健康、积极、阳光的性格。在交通领域中，高彩度设计还有特殊的使用功效，比如，过马路时的交通信号灯采用了高纯度的红、黄、绿，以给人警醒提示，防止发生交通事故。炫目的高彩度设计只要颜色搭配合理，也能成为一大亮点，给人全新的视觉感受。

举个例子

这张马戏团宣传海报用色鲜艳丰富，展示了节日般欢快热烈的氛围。蓝色的背景衬托出了画面中红、黄、绿的鲜艳、活跃，使画面充满了活力，给人热烈、兴奋的感觉。

- 83-53-0-0
 37-108-181
- 5-18-77-0
 245-211-74
- 0-0-0-0
 255-255-255
- 73-5-47-0
 30-173-153
- 77-76-75-51
 49-43-41
- 5-86-84-0
 225-69-43

如何将高彩度设计运用得更好

高彩度设计不仅仅是将高纯度的颜色放在一起,它们的组合类似三角型搭配,由于色彩的纯度较高,搭配过程中容易出现杂乱、艳俗的感觉,这是我们应该避免的。

在运用高彩度搭配的过程中,可以参考三角型搭配原则,选取色相环中距离相等的颜色,将纯度提到最高来进行搭配。这样的搭配避免了盲目、无头绪地选取颜色,是相对安全的一种方法。我们还可以根据用色比例调整用色范围,使配色更有层次感。

IDEA 增强技能的小诀窍

› 1 参考三角型搭配

 → →

低纯度的三角型搭配,显得枯燥、沉闷,不是高彩度搭配。

高明度三角型搭配,削弱了鲜艳程度,也不是高彩度搭配。

高纯度的三角型搭配,颜色鲜艳许多,效果明显。

› 2 用色比例体现层次感

 →

同比例高彩度搭配,容易给人眼花缭乱和艳俗的感觉。

以蓝色为主角色,红色与黄色构成对比色,整体层次感强,避免了混乱的感觉。

✘ 纯度不高,没有食欲

30-100-100-0
184-28-34

52-67-82-12
132-91-59

64-22-67-0
102-159-108

82-83-89-73
23-15-8

16-51-95-0
224-147-15

0-0-1-0
255-255-254

举个例子

食材越鲜艳,给人的感觉越新鲜美味。如上方大图,鲜红的番茄和嫩绿的青菜衬托出了主食的健康美味,增强了观者的食欲。上方小图中,颜色整体偏黄,食材本身的颜色表现力度不够强,颜色纯度也不够高。因此整体看起来平平淡淡,失去了食物的新鲜感,效果大打折扣。

左右对决型设计

左右对决型配色分为对决型配色和准对决型配色。在色相环上，对比色的对比效果给人尖锐、强烈的印象，即使是对比的面积较小，也能产生紧凑感，这种效果也可以称为对决型配色。稍微偏离对比色的颜色就是准对比色，它们的对比效果相对来说要缓和一点，兼有对立和平衡的感觉，这种效果也可以称为准对决型配色。因此，左右对决型设计就是关于对比色（对决型）与准对比色（准对决型）的配色设计。

在使用准对比色的时候要注意，不要混淆准对比色和邻近色。邻近色在色相环上的两个颜色位置相邻很近，甚至同属于一个色系。比如同时属于冷色系或者暖色系，它们的组合失去了鲜明的对比。

现在我们知道了左右对决型设计的用色特点及其所呈现的不同视觉效果，那么它们在我们的生活中都有哪些运用呢？很显然，它们所呈现的视觉效果很直观，运用的领域也很广泛。在建筑、室内装修、产品包装设计、广告、美术创作等领域，都可以应用左右对决型设计来呈现不同的风格。

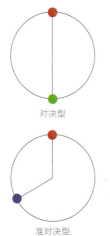

对决型

准对决型

举个例子

这是一张足球比赛海报，整个海报以蓝黄为主色调，加上对角线的构图，将整个画面一分为二，形成鲜明的对比。鲜艳的黄色带来明朗而开放的感觉，与对决型的蓝色给人冷静、果敢的感觉，两者组合可体现出比赛的紧张感。画面中心两个人物的动作在视觉上也能给人带来强烈的冲击和动感。

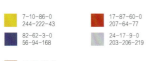

7-10-86-0
244-222-43

17-87-60-0
207-64-77

82-62-3-0
56-94-168

24-17-9-0
203-206-219

41-58-84-2
167-117-61

3-3-2-0
249-249-250

如何正确选择对决型配色

画面中加入对比色能够营造出健康、活泼、华丽的感觉，如果要追求鲜明活跃的生动气氛，对决型配色不失为一种好的选择。准对比色兼具了对比色的力度及邻近色的平稳，在搭配过程中能降低紧张感，同时兼顾对比与平衡。

可以根据冷暖色系来区分对决型配色，冷色系和暖色系的组合往往对比强烈，即便是色相环上位置相近的色相，只要有冷暖的区分，效果也是很鲜明的。

 增强技能的小诀窍

形成对决感

先区分对决型和准对决型，再通过色调冷暖搭配形成对决感。

 →

鲜明活跃的对决型。　　加入接近绿色的蓝色，形成准对决型。

 →

色调同时偏冷，对比减弱，为邻近色。　　加入偏暖的橙黄色，冷暖有明显的区分，增强了对决感。

✗ 颜色相近，过于内敛

 39-80-5-0　167-74-146
 4-24-78-0　245-201-70
89-86-84-75　10-8-10
0-0-1-0　255-255-254

举个例子

这是快餐车的宣传海报，画面的主体是快餐车。在上方大图中用黄色来搭配主体物，整个背景以其对决型颜色紫色来突出主角。整个画面对比鲜明，给人干净利落的感觉。上方小图中，颜色相邻，整个画面给人平衡统一的感觉，因此显得内敛没有活力，海报主题表达不够到位。

自由开放的全色相型

当一幅作品使用多种色调进行搭配,画面呈现出丰富多变的视觉效果,这就是全色相型配色效果。顾名思义,==全色相型指的是在同一画面中,没有使用单一的色调,而是运用了色相环上的多个色调、网罗式地进行搭配。一般使用五种以上的色彩就被认为是全色相型。==

全色相型搭配是不受束缚的,因为它们的组合搭配不会有任何色相偏向,不会因为主色而被主导,始终呈现开放和自由的氛围。

在生活中,全相型配色应用的领域也是随处可见,比如节日装饰物、游乐场、儿童乐园等。因为这种配色比较容易再现自然界中五彩缤纷的感觉,充满了活力与节日的气氛。因此,生活中只要想营造轻松愉悦的氛围,都可以使用全色相型搭配。

5色组合的全色相型

举个例子

这张海报的颜色层次丰富多彩,给人舒适有活力,还有一点天马行空的感觉。大面积的橙色和深蓝色的组合,给人热情的同时又让人冷静。大标题通过经典的红、蓝、黄做不同的背景区分,即使和黑白字体搭配,仍然醒目又不失开放感。

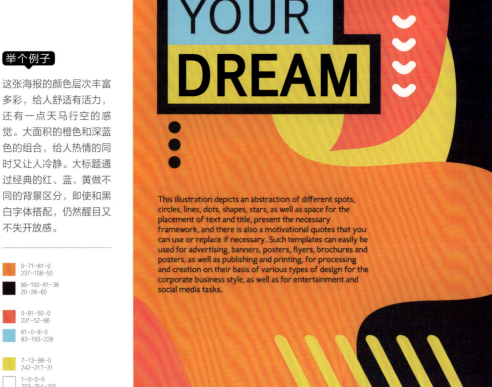

0-71-81-0
237-108-50

99-100-61-36
20-28-60

0-91-50-0
231-52-86

61-0-8-0
83-193-228

7-13-88-0
242-217-31

1-0-0-0
253-254-255

如何更好地搭配全色相型

在进行全色相型搭配的时候，需要注意的是，全色相型搭配在色相环上的位置是没有偏向的，但至少保证有五种不同色相，如果偏向太多就会形成对决型或类似型，导致整体效果有偏差。

全色相型搭配少有限制，就算是与明色调、暗色调或浊色调进行搭配，也不会失去开放感。全色相型表现出的自由、开放和热闹的感觉，很容易使画面达到平衡，是不会有色彩偏向的一种安全的配色方案。

 增强技能的小诀窍

全色相型不同搭配

 →

有三个偏绿色的色相构成类似型，整体有偏向，因此不是全色相型。

加入红色和黄色，整体形成了一种开放感。

暗色调全色相型搭配。　　明色调全色相型搭配。

✕ 没有生机与活力

举个例子

这是关于演出的宣传海报，左图运用的颜色种类丰富，尽管大面积用了蓝色给人安定感，但是红色和黄色的加入成为点睛之笔，给人很热闹的感觉。上面的小图中缺少了红色，显得平淡，失去了热闹的感觉，整体看上去显得呆板和封闭。因此，在搭配过程中，我们要注意不同色相的使用和搭配，以及冷暖色调的融合。

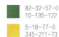 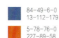 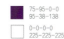

毕加索派——纯粹的三角型

对决型的配色给人坚定、可靠的感觉，但同时也容易给人僵硬和严厉感。全色相型的配色则给人轻快、活泼的感觉，但也容易给人散漫、庸俗的印象。那有没有相对稳定的色彩搭配组合呢？

在色相环中，任意三种距离相等的颜色就能构成三角型配色。它们的组合明朗，能带来稳定感。纯正的红、黄、蓝三色，在色相环上刚好组成一个正三角形，被称为三原色。它们的组合具有强烈的视觉冲击力和动感，因此这三种颜色在三角型配色中最具代表性。

在艺术领域中，很多艺术家都应用过三角型配色，如毕加索、蒙德里安等，他们在创作的某一阶段都将三原色应用到了极致。在绘画领域，三原色也象征构成自然的力量和自然本身，我们可以从毕加索等艺术家的作品中体会蕴含的绘画哲学。

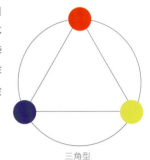

三角型

举个例子

这是毕加索的代表作之一《坐着的女人》。我们可以看出，这个作品的特点：将物象进行了概括与抽象化的处理，不再按完美的人体比例进行创作，而是把物象本身的固有色转移到了红、黄、蓝等原色上。

- 90-83-28-0
 50-65-124
- 9-1-80-0
 241-234-67
- 68-38-24-0
 92-138-169
- 11-94-100-0
 215-43-23
- 0-1-8-0
 255-253-240
- 91-100-53-4
 54-42-87

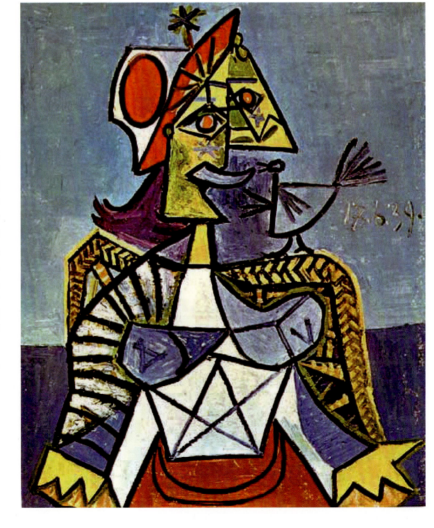

怎样使用三角型配色达到最佳效果

按三角型进行配色的画面能给人极强的稳定感，它是处于对决型和全色相型中间的类型，它结合了两者的优点，舒畅又锐利，但又不会产生距离感，是很容易搭配成功的类型。

但是，这种搭配的缺点就是搭配得太过平衡反而显得中庸，给人留下的印象不够深刻。因此，==在使用三角型配色的时候，可以稍微错开三种色相的位置，调整色调以呈现出不同的配色效果。==

 增强技能的小诀窍

不同类型的三角型配色

 →

典型的红、黄、蓝三角型搭配。　　同明度的红、黄、蓝三角型搭配。

 →

趋于平衡的倒三角型搭配，显得中庸。　　调整倒三角型搭配，显得舒畅又锐利。

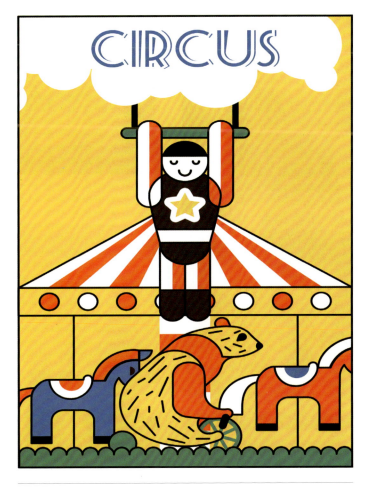

✘ 失去了平衡感

举个例子

左图是关于马戏团的宣传海报，红、黄、蓝给整个海报增添了活力有趣的感觉。整个画面中主色是黄色，黄色给人阳光的感觉，使人愉快。红色增添了几分热情，蓝色的加入抑制了红色的躁动，黄色的鲜艳度制造了亮点，给人舒适和平衡的感觉。上面小图中主要使用了红色和黄色，整体效果稍显浮躁和单一，颜色分布均匀，没有重点，因此给人印象不深刻。

5-18-77-0 245-211-73	4-78-76-0 228-88-57	0-0-0-0 255-255-255
84-49-6-0 13-112-179	78-76-75-51 48-43-42	82-32-57-0 18-135-121

凡·高派——紧凑的十字型

在一幅画面中，我们如何做到让画面醒目、安定的同时又给人紧凑感？我们知道，通常对决型的配色能给人醒目、对比强烈的感觉，但是也会让人觉得过于强硬，从而失去安定感和紧凑感。这个时候，如果在一组对比色上再加一组对比色，便组合成了具有紧凑感的十字型搭配。它们的组合在给人醒目的同时又达到了完全的平衡。

其中，两组对比色在色相环上的连线互相垂直，其效果最为强烈，自然成为最强十字型配色。十字型配色所产生的节日般的活力很符合凡·高派的特点，在凡·高的许多作品中都体现了这种搭配的鲜明特点。

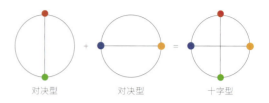

对决型　　　　对决型　　　　十字型

✘ 有紧凑感，但太过硬朗

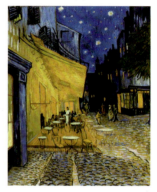

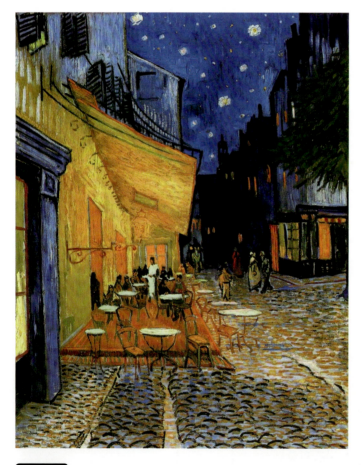

87-63-0-0	15-23-74-0
35-91-169	225-195-84
27-69-88-0	80-59-89-31
194-103-49	54-79-50

12-0-23-0
232-242-212

91-82-71-56
18-32-40

举个例子

上面大图是凡·高的代表作之一《夜间的露天咖啡座》。他在这幅画中用黄和蓝来表现一种独特的感受，图中被灯光照成黄色的咖啡座和蓝色的星空形成对比，局部加入橘红色和绿色的树木进行点缀，增添了咖啡馆热闹的气氛和生机，使整幅画面显得更加生动，充满了故事性。在上面小图中，缺少红色点缀，整体看起来就要冷清许多，画面显得较单薄。

CHAPTER 02

平稳画面效果的融合型配色

推荐学习时长：1 课时

类似色使画面统一和谐

类似色也就是相似色，在色相环内相邻的色相统称为类似色。类似色由于色相对比不强，给人和谐统一的感觉。在画面中，要使画面整体达到和谐统一，类似色的搭配不失为最佳选择。

这里说的类似色包括同色系和邻近色两种。其中，同色系颜色是指在同一色相中，通过加黑或者加白来调和颜色的深浅，形成不同的变化。邻近色则是指两个相邻的色相进行搭配。两者的共同特点就是整体都具有相似性，因此同为类似色。

不管是同色系还是邻近色，它们的搭配能使画面变得平静柔和、协调统一，具有稳定、温馨的效果。因此也被广泛应用在服饰、家居、海报等设计中。

举个例子

这是一张以暗黄色、深红色和橙红色构成的海报，以暗黄色为背景，整体偏暖。以深红色和橙红色作为海报整体的修饰和信息展示，增添了几分热情。三种颜色都是暖色调，在色相环上为邻近色，因此整个画面在形成对比的同时又保持着平稳和统一的感觉。

11-27-51-0
229-193-133

26-87-96-0
192-66-35

43-95-100-10
153-42-36

38-61-84-0
174-115-59

069

如何使用类似色整合画面

在色彩搭配过程中，色相相差越大越显活泼，反之，色相越靠近越给人稳定的感觉。因此，想要创作和谐恬静的画面，越偏离对比色、接近同色系，就越有平稳踏实感。

在使用邻近色时，可以将它分成冷暖两个部分去搭配。绿、蓝、紫的邻近色大多在冷色范围内，红、黄、橙则在暖色范围内。搭配时尽量选择相同色系，暖色系搭配暖色系，冷色系搭配冷色系，这样会更和谐。

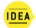 增强技能的小诀窍

形成类似色和邻近色

对比效果强烈，是明显的对比色。　　将红色改为橙色，减弱对比效果。　　调整橙色，越接近绿色，整体越协调。

黄色偏暖，蓝色偏冷，形成了冷暖对比。　　绿色和橙色之间冷暖对比效果减弱。　　越接近暖色调，整体越有平稳感。

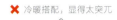 冷暖搭配，显得太突兀

77-51-82-11
69-105-71

22-25-54-0
208-189-130

83-79-82-64
29-29-25

在上面大图中，橄榄绿色和土黄色的搭配使整个背景看起来更加和谐统一，黑色的加入则强调了人物，成为整个画面的中心和重点，整体给人平稳统一的感觉。在上面小图中，以蓝色和土黄色形成鲜明的冷暖对比，整体层次要鲜明许多，但同时削弱了重点。

统一明度让画面更融合

==明度是指颜色的明亮程度，颜色越浅明度越高，也就是高明度色彩；颜色越深明度越低，也就是低明度色彩。==因此，不管在什么颜色里，加白就会使它的颜色变浅，明度变高；加黑就会使它的颜色变深，明度变低。

在色相环上，不同的色相明度也是有差异的，有些颜色通过肉眼就能感受到其明度本身就偏高。例如，黄色和青色的颜色要亮一点，因此明度要高一些；而蓝色和红色的颜色要暗一点，因此明度要偏低一点。

==相同的色相以不同的明度进行组合形成对比，就是明度对比。==明度对比可以为画面制造出空间效果，给画面增添一种明快感。明度差很大的话，会给人锐利、硬朗的感觉；相反，明度越统一，越给人一种平衡安定感。

举个例子

这是一张蜂蜜的广告海报，整体以白色为背景，与黄色调的搭配，使画面呈现出干净、柔和的感觉。在黄色的基调上，通过调整黄色之间不同的明度，区分了蜂蜜种类，黄色调使整体看起来明快自然，也突显了蜂蜜的新鲜和健康。

31-71-96-0
186-98-36

7-17-52-0
239-214-137

19-43-91-0
212-157-39

0-0-0-0
255-255-255

怎样更好地利用明度对比搭配出安定感

在同一色相中，即使色差很大，只要明度统一，画面整体也会给人安定感。但这种从明度中找变化造成的安定感，也会呈现出过于平稳且单一的感觉，使画面看起来不够丰满。这时，我们可以将色相的取色范围扩大，使整个画面变得更加丰富。

除此之外，在避免画面单一的同时，也可以通过强调微小的差别，调整用色比例，将强调色的面积缩小，也会产生意想不到的效果。

 增强技能的小诀窍

不同明度的搭配效果

同一色相高明度色彩搭配。 同一色相低明度色彩搭配。

不同色相同一明度搭配，给人稳定感。 改变用色比例，强调对比色，使搭配有亮点和层次感。

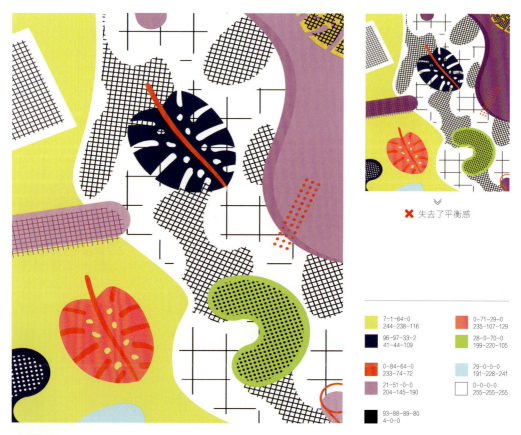

✗ 失去了平衡感

7-1-64-0 244-238-116	0-71-29-0 235-107-129
96-97-33-2 41-44-109	28-0-70-0 199-220-105
0-84-64-0 233-74-72	29-0-5-0 191-228-241
21-51-0-0 204-145-190	0-0-0-0 255-255-255
93-88-89-80 4-0-0	

举个例子

在上面大图中，时尚插画以浅黄色、浅紫色、浅绿色和浅红色构成了一幅丰富多彩的画面。尽管运用了不同的色相，但整体明度统一，使整个画面呈现出清爽、干净的感觉。在上面的小图中，整体依旧给人清新的感觉，但是大面积的深紫色相对于其他浅色使右上角略显沉重，画面整体失去平衡感。

选择同一色调的颜色让画面气氛更稳定

一幅作品通过明度、纯度、色相的不同组合构成一个整体。当我们对一幅作品的整体进行概括时，就是指对它进行色调的评估。

在明度、纯度、色相这三者中，整体更加偏向哪一个，我们就称之为某种色调。一幅绘画作品虽然用了多种颜色，但总体会有一种倾向，是偏蓝或偏红，是偏暖或偏冷等。这种颜色上的倾向就是一幅作品的色调。通常可以从色相、明度、冷暖、纯度四个方面来定义一幅作品的色调。根据冷暖，可分为暖色调、冷色调与中间色调：红色、橙色、黄色为暖色调，蓝色为冷色调，而黑色、紫色、白色为中间色调。暖色调的亮度越高，其整体感觉越温暖；冷色调的亮度越高，其整体感觉越寒冷。因此，可以根据这一规律组合同一色调的颜色，将色群规整统一，使画面气氛显得更加和谐稳定。

这张海报大面积运用了黄褐色、橙黄色和少量的橙色进行对比。画面运用了相同的色相呈现暖色调，给人平稳统一的感觉。这里保持了色相的统一，通过调整明度和纯度来丰富画面，使画面主次分明，呈现出层次感。

0-39-88-0
247-174-34

37-67-100-36
130-75-16

0-56-100-0
241-138-0

54-68-83-71
58-33-13

如何使色调搭配得更加统一和谐

无论多少个颜色搭配,在色相、明度、纯度这三个要素中,只要给予它们同一性质,马上就可以得到协调的效果。

选择同色系配色,将主色和辅助色统一为同一色相,往往会给人一致化的感受。邻近色配色的方法也比较常见,其色彩会比同色系丰富,色相过渡较柔和,看起来也很和谐。只要在搭配时选择色相差距不是那么大的同色系或者邻近色进行配色,那么搭配起来就会比较统一和谐。

IDEA 增强技能的小诀窍

使色调更加和谐的搭配

 → →

整体不统一,给人混乱感。　　统一纯度但是不同明度,会显得浑浊。　　统一明度和纯度之后,更加协调。

 →

同色系搭配,色相统一,整体一致。　　邻近色搭配,整体层次显得更加丰富。

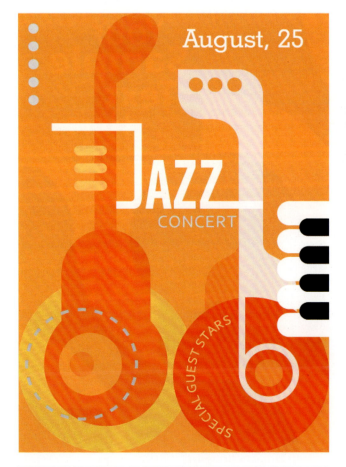

✘ 整体色调不统一

举个例子

左侧海报以红、黄、橙为主,整体偏暖,统一了色调的颜色,使画面整体看起来统一和谐。在上面的小图中,首先红、黄、紫的搭配形成强烈对比,色相不统一;其次偏灰的紫色与偏纯的红色和黄色搭配使色调没有达到一致,因此画面显得非常不稳定。

复合色调给人安定感

在了解复合色调前我们先了解一下色彩的混合规律。一种是我们平时用的颜料相互调和出的颜色，这种称为色料颜色。色料颜色调和是颜色混合相减的过程，可以称之为减法混合。另一种则是通过色光的混合，显示出的就是色光颜色。色光的混合是一个颜色相加的过程，因此称为加法混合。在减法混合中，三原色一起混合出的颜色称为复色。复色种类很多，纯度比较低，色相不鲜明。但复色和复合色调不能混为一谈。

复合色指的是灰色（不仅仅是指黑色与白色的调和，互为补色的两个色相同样可以调和出灰色），与纯色搭配，再结合纯度和明度变化，所构成的组合就是复合色调。复合色调会给人沉稳但不沉闷的感觉。

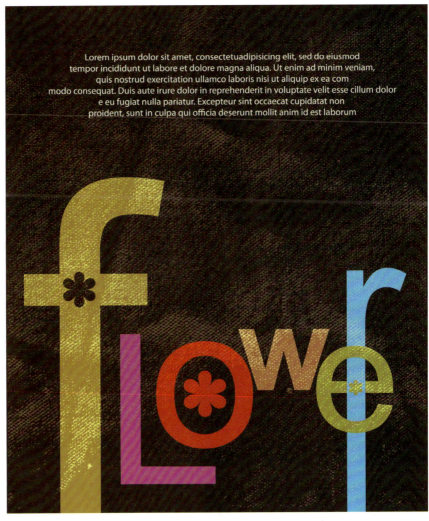

举个例子

整张海报以赭石灰色为背景，与不同纯色构成的海报主题"flower"形成了两大区块，突出了主题，大胆开放。"flower"的颜色各不相同，再结合明度变化，形成层次感，使画面看起来没有那么生硬，画面也更加稳定，呈现出自然感。

如何将复合色调搭配出更稳定的效果

在复合色调搭配中，主要考虑的是以灰色和纯色进行搭配，可以从以下几方面入手。

黑色、白色与纯色结合构成的复合色调，可以增强纯色的力度，同时可以发挥自身的个性。也可以根据颜色的纯度搭配复合色调。颜色纯度高的组成强彩色复合色调，颜色纯度低的则组成弱彩色复合色调。还可以通过补色关系形成补色复合色调，也就是将补色相加后的灰色作为基调构成复合色调。

 增强技能的小诀窍

复合色调的不同搭配

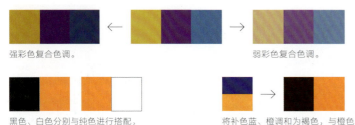

强彩色复合色调。

弱彩色复合色调。

黑色、白色分别与纯色进行搭配，构成复合色调，效果鲜明。

将补色蓝、橙调和为褐色，与橙色进行搭配，形成补色复合色调。

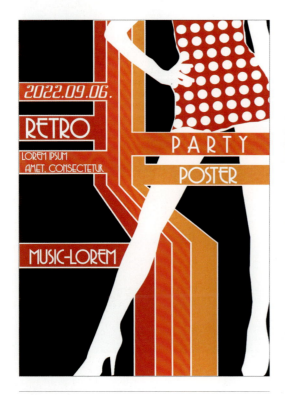

✗ 整体偏灰，过于平淡

举个例子

左图是一张典型的黑色与纯色搭配的复合色调的实例，整体呈现出绚烂的感觉。在黑色与纯色搭配的基础上，对纯色部分进行了色相纯度的调整，因此使颜色层次过渡得更加丰富、自然，整体也呈现出了稳定感。在上面的小图中，整体颜色显得比较灰，效果也不明显。

 86-89-84-76 / 15-2-6
3-53-87-0 / 237-144-39

 17-96-85-0 / 206-35-45
5-87-76-0 / 225-66-54

 4-78-85-0 / 229-88-43
0-0-1-0 / 255-255-254

遵循基本原理印象更深刻

请比较下面几组图片,每组中哪一张令你印象更加深刻?

> **1** 融合原理

A

B

> **2** 对比原理

C

D

> **3** 突出原理

E

F

资源下载码:SECAI001　　　　　　　　　　(答案见下载资源)

03

把图像、文字、图表看成一种色彩

在前面我们已经了解过色彩的基础知识，以及相关的基本搭配原理，但遇到图像、文字、图表这类信息较多的素材时，我们又该如何进行色彩搭配，将它们统一在一个画面中呢？换句话说，我们要如何处理这种复杂的色彩集合的配色呢？这就是本章需要解决的问题。

CHAPTER 03

色彩如何配合图像

推荐学习时长：0.5 课时

决定图像与色彩的搭配方式

图像有多种含义，其中最常见的是指各种图形和影像的总称，它为人类构建了一个形象的思维模式，有助于我们学习和思考问题。

通常，我们可能更多地是从图片中的内容来认识图像，而不是从色彩角度去理解它。图像作为最重要的信息载体之一，被广泛应用于广告、海报、网页、包装及书籍等宣传设计中。在应用时，如果图像被大面积使用，我们可能需要在图像上添加文字或者其他色彩信息，让画面更加丰富、和谐。但若是小面积使用图像，我们可能需要考虑这些图像与其他元素之间的色彩搭配关系，让画面更加整体、统一。

色彩是千变万化的，怎样才能做好图像与色彩之间的搭配呢？首先应该清楚理解以图片为主要信息的画面，根据画面布局的风格排列相关的文字及其他信息。然后考虑如何为其搭配色彩，具体的选择根据排列的位置又有所差异，但我们可以从局部的角度观察二者之间的搭配情况，再从整体去看画面效果是否合适、妥当。

图像中的色彩信息一般都是非常复杂的，我们又该怎样分析图像呢？很简单，可以眯着眼睛或者远距离看画面，虚化图像，这时我们印象中面积最大的色彩就是画面的主色，然后再根据画面风格搭配合适的辅助色。

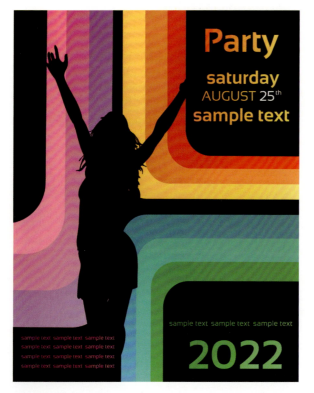

举个例子

左图画面被划分成几个部分，黄色、橙色、红色作为同类色为一组，旁边的文字也采用了从红色到黄色的渐变，另外两个部分也是这样的处理方式。在阅读时，整体看起来有规律，每个部分都是一组同类色。画面的信息按色彩呈块状分布，不显凌乱。

从图像中提取色彩，与画面形成呼应效果。

得到图像之后，在为画面的文字或其他色彩信息搭配色彩时，可以从图像中提取适当的颜色，这是最简单直接的搭配方法。但有的时候还需要对图像的颜色进行过滤，<mark>尽量提取画面中面积较大的颜色，</mark>这样会使整个画面效果比较统一。

举个例子

上图是水彩的色块相互叠放在一起，色彩由深紫色逐渐变成砖红色，整体上来说都是比较深的颜色，所以在文字标题部分就采用了无彩色中明度最高的白色，增强了画面的对比度，能从深色中脱颖而出，成为焦点。为了让画面和谐统一，底部的介绍文字提取了图像中的红色和紫色，二者形成了很好的呼应。

下图这张海报的视觉重心为图像和文字信息，观者的视线会在二者之间来回徘徊，并以图像为中心形成自上而下的浏览顺序。<mark>文字的绿色与画面中大面积的绿色形成了很好的呼应，</mark>使得图像与文字信息很好地结合在一起。图像中添加了小面积的橙色和黄色，与绿色搭配，代表了健康、活力等含义，这是一张关于蔬菜水果的主题海报，正好契合这一主题。

统一零散的图像达到呼应的效果

在很多的杂志排版中，都会将图像和文字进行分栏排版，归类放置。因此我们会看到信息和图像都是很规矩地排列在其中，但这样的安排会使整体看起来比较生硬，图像之间缺少呼应的效果。

当图像整体看起来分布不均匀的时候，我们可以将图像错落有致地排列。比如从大面积的图中选取一个颜色为基调，使其他小图中的颜色与之呼应。如果色调之间差异过大，没有与之呼应的颜色，可以选择一张底图将它们变成一个有关联的整体。加一张底图之后可以很容易整合繁杂的信息。除此之外，还可以将图片与图片之间的空隙填上色块，使之达到呼应的效果。

- 93-88-89-80 / 4-0-0
- 4-54-88-0 / 237-143-38
- 31-96-89-0 / 183-40-45
- 71-19-7-0 / 48-161-211
- 0-0-0-0 / 255-255-255

举个例子

这张时尚画报主要由四张不同的插画组合构成。选用了与四者都相关联的黑色为背景，再用红、黄、蓝的笔墨装饰，不仅使图片之间的关联性更强，还丰富了整个画面。小标题则吸取图片中具有代表性的红色，增强了主题性，结合图片放置的随意风格提升了整体的时尚感。

✗ 图片整体关联性不强

图片之间叠加一层底色使关联性更强。

在版面中加强图片之间的联系，通常能起到锦上添花的效果。使用相关联的底色，除了增强图片之间的关联性，也使版面看起来更加规整有序。

举个例子

上面修改后的大图为三栏式排版的书籍内页，将图片和文字信息同时进行规整排列，整体看上去信息清晰明确。除了对信息进行合理安排以外，还对图片区域加了背景色，与图片中的绿色呼应，使整个图片区域看起来更有关联性，分布也更加均匀。在上面修改前的图中，尽管将信息整理规划清楚了，但颜色却比较杂乱，因此图片之间的关联性显得就要弱一点，也没有达到相互呼应的效果。

上：
 10-7-18-0 / 234-234-215
 5-40-81-0 / 238-169-59

下：
 57-5-91-0 / 121-184-65
 16-0-25-0 / 224-238-206

49-16-87-0 / 146-177-66
66-51-0-0 / 100-120-185
4-41-67-0 / 239-170-91
55-38-0-0 / 126-146-201

大面积图像与画面的融合

在前文统一零散的图像中,我们有提到过一种比较便利的方法,就是可以新建一个背景图使图片之间关联性更强一点。但在添加背景图时,为了使整体更加融合,在选择颜色时就需要仔细斟酌。比如可以根据整体图片的风格和主题选择颜色,复古风可以选择偏黄的底色,小清新的风格可以选择明度较高的颜色等。

当然,在处理大面积图像与画面关系的时候,可以通过颜色找到与整体相关联的主角色,稳固整个画面的色彩关系。主角色的确定可以根据颜色所占的面积比例、色彩关系及主题风格等进行思考和尝试。

在图片内容不丰富、画面较单调时,可以从颜色和文字入手进行调整,根据色彩需求给文字增加其他的背景颜色来增强设计感,使画面更加灵活生动。

举个例子

左图整体被淡黄色背景分为三个部分,作为文字的背景色与底图区分开,使文字内容清晰可见。泛黄的背景色与黄褐色的底图相协调,标题的颜色刚好与左边面具羽毛的颜色呼应,少量橙红色的点缀与黄褐色形成对比,成为亮点,使画面不再单调,而变得活跃起来。

34-43-94-0
182-147-40

4-1-17-0
250-250-224

9-81-98-0
221-81-19

13-49-65-0
221-150-92

✘ 画面整体太烦琐

} 在烦琐的画面中增加色块，
使画面结合得更加紧密。

图片较多容易使画面显得烦琐，给人混乱的感觉。因此要将图片与画面规整统一，可通过色块组合使之互相关联，来提升画面融合的效果，以给人丰富统一的感觉。

举个例子

这两幅图整体版式设计风格相同，以线条将整个版面分为几个不同的区域。在调整后的右侧大图中，将不同的区块都加以底色进行区分，从右边大图中选取相关的背景色作为左列小图的底色，黄色的大图与画面背景区分的同时也不至于混淆主次。褐色的背景在突出标题的同时与右下角的背景也形成呼应，画面整体效果看起来要融合、丰富许多。上面修改前的图中除了将信息规整在一起以外，左列小图看起来则要单调许多，也显得较琐碎，关联性也不够强，画面整体也显得平淡、单调许多。

CHAPTER 03

推荐学习时长：0.5 课时

文字配色表现多种效果

突出文字信息的可识别性

在版面中，为了突出文字信息的可识别性，文字的搭配至关重要。除了调整字体之外，还可以放大字号（放大整体文本的色块面积）来与较弱色彩进行区分，以达到吸引眼球的目的。

首先我们可以根据内容规划文字颜色，通常在版式中具有代表性的部分会做字体颜色的区分。其次就是在双语杂志中会做英文字体颜色的区分。

我们还可以在文字下面衬以色块的方法来加强文字的易读性。利用图形已有的色彩作为字体的配色，能够使图文成为一个整体，使画面统一。

在娱乐文字的选色上，通常为了突出画面的效果及娱乐性，可以采用色调明亮的颜色进行搭配。当然，可选颜色的范围也很广，为了避免颜色过多使整个版面看起来眼花缭乱，字体的颜色最好不要超过三种。

举个例子

在这个时尚杂志封面中，人物穿着艳丽的红色衣服，因此背景也选用红色与之协调，整个画面明亮鲜艳。为了凸显标题，采用了纯白色来填充文字，使标题鲜明突出。其他小标题则以黑、白、粉穿插使用，使整体颜色不至于艳俗，给人经典稳重又利落的感觉。部分文字下面衬以色块，丰富了表现形式，使得整个封面呈现出丰富鲜明的视觉效果。

颜色突出的字体同样能成为画面的视觉重点。

在画面中,将标题精心巧妙地设计一下,很容易就能使其成为视觉亮点和中心。因此,可以对标题的字体、颜色、面积等进行搭配,以突出视觉效果。

举个例子

这张海报中采用了经典的黑色和红色的搭配,使其看起来时尚的同时又很稳定。整个画面中大面积地使用了黑色,少量的红色反而成了点睛之笔。红色的大标题加上黑色的背景,加强了标题的识别性,使画面效果鲜明且具有设计感。

这是一张关于舞会派对的海报,以黑色和黄色与具有代表性的紫红色衬托出夜晚舞会热闹活跃的气氛。将标题文字以不同纯度的紫红色呈现,使其产生由暗到亮的渐变效果,丰富了标题的同时也表现出了舞会的氛围,且具有一定的感染力。

上:
- 6-5-5-0 / 243-241-241
- 93-88-89-80 / 4-0-0
- 31-96-89-0 / 183-40-44
- 23-18-18-0 / 205-204-203

下:
- 93-88-89-80 / 4-0-0
- 60-90-0-0 / 126-49-142
- 2-95-42-0 / 227-30-93
- 9-0-67-0 / 241-237-107

文字可以作为视觉符号

在现今的信息化时代，视觉文化的传播无处不在，在广告、企业文化形象、服饰、建筑等载体中都随处可见。

构成视觉符号的元素有很多，主要可以归纳为图案、色彩和文字等。在图案中，点、线、面等就可以构成视觉符号，人们对其具有直观的认知，通过形象的相似性就可以辨认出来。在色彩方面，不仅包括色相环上的各种色相，还包括各种中性色（无彩色），以及色彩的明度和纯度变化等构成的视觉符号。文字是使用最多、最为广泛的一种视觉元素，它具有丰富、深邃的意境，简单的组合就能直接传达出效果。

在文字组合中，把成段文字组合在一起时，它们就被块状化，此时可以将其作为色块来理解。对于标题式的文字，将其放大显示成为版面的主要视觉中心，也就是视觉符号。除了改变字号的大小，字型也要与点、线、面及颜色进行巧妙组合，它们相互影响，相辅相成。这样整个作品才能给人留下愉快、美好的印象，从而获得良好的视觉效果。

举个例子

背景画面呈现一简一繁的状态，左上角背景看似繁，实则内容简单，只为与右边的文字形成稳定的搭配。右下角的文字组合成块状，与大标题形成两个部分。字号被放大的大标题在整个画面中显得最为突出，成为整个画面的视觉符号，起到引导视觉的作用。

7-37-91-0
235-174-24

21-64-8-0
202-116-163

74-67-65-25
75-75-74

42-16-68-0
164-186-106

✕ 画面整体显得中规中矩

> 文字着色面积越大，越能吸引视线。

文字的着色面积越大，意味着字号越大，在画面中所占的面积也就随之扩大。因此，将字号放大能够简单而直接地使其成为视觉亮点，吸引视线。

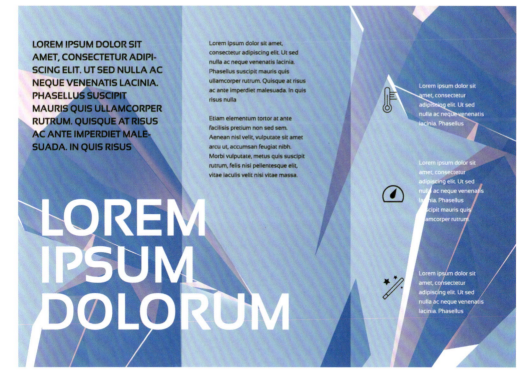

举个例子

这两张图都是三折页的内页设计，它们的整体风格相似。但是两张图的最终呈现效果不同，上面修改之前的图中由于忽略了文字的表现形式，没有视觉亮点，因此整体看起来难免中规中矩，显得单调。在修改后的大图中，大标题充分发挥了文字的艺术表现形式，将标题文字字号放大，使之成为视觉亮点，整个版面看起来则要活跃许多，整体效果更好。

| 74-35-3-0 | 80-75-72-45 | 4-20-0-0 | 0-0-0-0 |
| 58-137-199 | 49-50-50 | 234-217-232 | 255-255-255 |

文字信息充当背景色

文字除了可以作为视觉符号,还可以充当背景色,使画面丰富且更加独特。一个好的作品中,文字的组合一定要符合整个作品的风格,形成总体的情调和情感倾向。总的基调应该是整体上的协调和局部的对比,在统一中又具有灵动的变化,展现既对比又和谐的效果。不仅要在字体上与画面配合好,甚至颜色和部分笔画也都要加工。这样整个作品才会产生视觉上的美感,符合人们的欣赏心理。

同样,对文字信息的处理还可以从字体、字号及色彩的纯度、明度、冷暖效应等方面去考虑。文字与有彩色系的搭配充当背景色时,局部的、小范围的地方有一些强烈色彩的对比能使整体色彩效果更加和谐。无彩色文字同样能充当画面背景,可使单调的画面变得更加统一和丰富。虽然文字的可选颜色的范围很广,但总体原则仍然是字体的颜色最好不要超过三种。

举个例子

左侧整张海报的背景全部以数字构成,在这里数字是以图形的形式呈现的,与文字内容形成区别,不会给人混乱的感觉。背景整体以蓝色为基调,在此基础上对色调进行调整,同时对背景中的数字应用立体效果,使画面的空间感被加强,所以即使文字以纯白色填充,整个画面仍然丰富有序,进而突出了主要内容。

91-71-11-2
27-79-149

0-0-0-0
255-255-255

65-35-4-4
92-140-195

42-26-2-3
155-174-213

> **画面整体的风格影响了背景文字颜色的选择。**

文字作为背景的时候,需要结合画面的整体风格对字体颜色进行把控。选取字体颜色的范围通常都是在主角色中选取,这也是较为安全的一种取色手段。

举个例子

上图中作为主角的人物色调整体偏灰,因此文字也选取了灰色来填充。灰色是一种无彩色,但是用在这里却能够使画面整体和谐统一,同时不同明度的灰色也使画面丰富了许多。

下图整体效果则要鲜明活跃许多,除了运用黑白形成大面积的对比,使画面显得稳重鲜明以外,还将大面积的文字加入黑白对比的背景中,使背景显得更加丰富饱满。同时小面积红色的加入形成了强调色,不但突出了主要标题,还增添了画面的活力。

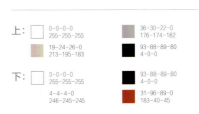

上:
- 0-0-0-0 / 255-255-255
- 19-24-26-0 / 213-195-183
- 36-30-22-0 / 176-174-182
- 93-88-89-80 / 4-0-0

下:
- 0-0-0-0 / 255-255-255
- 4-4-4-0 / 246-245-245
- 93-88-89-80 / 4-0-0
- 31-96-89-0 / 183-40-45

CHAPTER 03

推荐学习时长：0.5 课时

把图表视为一个色彩集合

集合多种色彩

图表可以直观展示统计信息，使得信息分析和信息传达能够以图形的形式展现。图表设计属于视觉传达设计的范畴，它是通过图示、表格来表示某种事物的现象或某种思维的抽象观念。

在数据可视化的过程中，常常通过调整配色让图表更好地表达信息。观察图表可以发现，采用单色的非常少见，通常都是几种颜色组合在一起，因此图表也是一种色彩集合，同时大多数图表本身就有比较清晰明确的色彩关系。

举个例子

上面图表中主要包含三种颜色：黄色、蓝绿色、靛蓝色。几种色彩分散在画面中，图表所传达的信息直观明确，同时在正文中也沿用了图表中的颜色，画面的背景色也选择了较浅的类似色，使得画面整体达到统一的效果。

| 76-21-28-0 | 79-63-51-6 | 4-23-88-0 | 11-5-3-0 |
| 18-154-176 | 69-92-107 | 245-201-32 | 231-238-244 |

既是图表也是插图，与版面融为一体。

以往我们可能都认为图表只是数据、表格、图形的分析，呈现给大家的都是专业、严谨的印象。但有时，我们也可以大胆尝试将图表当作插图。因此，图表也可以设计得很精美，再结合一些图案搭配生动的色彩，会有意想不到的收获。

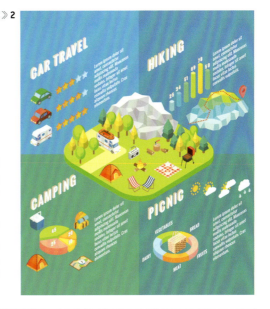

举个例子

这两张图表都设计得非常精美，将数据和信息都融合在图案中。图1中将房子划分成多个小区域，然后逐一进行分析，同时又集合了多种色彩，使得整体画面丰富有趣，生动直观地传达了信息。图2中色彩同样很丰富，而且饱和度都较高，数据和信息围绕着图案排列，与整体画面很好地结合为一体。除此之外，这两张图表虽然色彩较多，但是都很集中，大面积的色彩都是较类似的，使得鲜艳的多彩色都成为点缀色，不会让画面显得太过花哨。

理解图表配色的关键

无论是商业图表还是专业图表，配色都极其关键。图表因传递了大量信息，常常会存在多种色彩，在对图表进行配色设计时需要注意控制比例。在图表颜色较多时，可以遵从以下几个要点。

● 色彩的饱和度和亮度要尽量保持一致。例如，图表中主要由黄色和蓝色构成，若黄色是偏暖的橘黄色，那蓝色也应该选择偏暖的蓝色系，如天蓝色。

● 图表是为了快速、清晰地传达信息，因此色彩的辨识度一定要高。对比效果强烈的色彩就是不错的选择。若不想选择太过强烈刺激的色彩，可以选择对比色的邻近色，既有一定的对比效果，又不会过于刺激。

● 先确定好图表的主色，然后依据主色确定一个明确的色彩倾向。简单来说就是给图表定一个色彩基调，是明快的色调，还是淡弱的色调呢？或者是暗色调？这些都要在搭配之前考虑清楚。

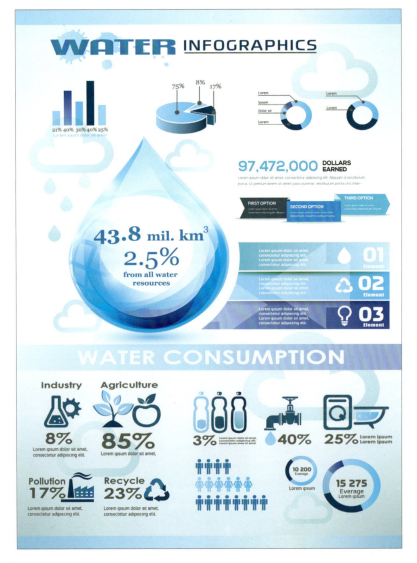

举个例子

在这张图表中以蓝色为主色，其他辅助色与蓝色邻近或类似，因此色彩对比效果并不强烈，但整个画面呈明亮的色调，有明确的色彩倾向，整体画面统一稳定，给人清爽、舒适的感觉。在表格及数据的排版处理上分类清晰，读者可以明确地获取信息。

95-95-0-0
40-39-139

82-62-0-0
55-95-171

87-9-0-0
0-160-227

30-0-0-0
187-227-249

> **强烈的对比效果增强信息的辨识度。**

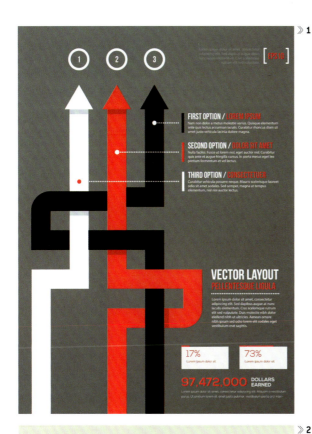

》1

举个例子

图1以深灰色为背景色，其余色彩以黑色、白色、红色为主。黑白虽然都是无彩色，但一直都是强烈的对比色组合，搭配红色更加增添了对比效果，同时黑色和白色也衬托了红色，三者互相作用。文字信息则选择了以白色为主，用红色强调重要信息，整体画面简洁却不简单，通过对比能清晰直观地传达信息。

》2

图2最先吸引读者视线的就是四个横置的色条，它们是整个画面中色彩最艳丽并且面积最大的色彩，同时选择了浅浅的黄绿色作为背景色，正好与四种色彩形成较强的对比。虽然这四个颜色比较突出，但它们并不刺眼，都是较明快的色彩，同时背景色明度也较高，因此整体画面组合在一起也很和谐，有明确的色彩倾向。文字则选择了较深一点的灰色，既不会抢四个色彩的光芒，也不会被大面积的背景色压下去。

图表与画面的协调

当画面中有文字、图像、图表等较多元素时，进行色彩搭配需要考虑元素之间是否协调，画面中是否有元素是被孤立的。这其实并不复杂，我们可以结合前面的知识给画面确定一个主色，主色可以根据图像色彩进行选择。确定好主色之后可以选择同一色调的辅助色来辅助衬托主色，也可以添加小面积的亮色丰富画面。在确定颜色的过程中，一定要保证所有色彩的色调一致，同时尽量与图像色彩保持协调。这样一来，就可以做到图表与画面的协调，文字与画面的协调，以及整体的协调。

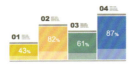
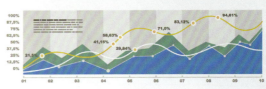

举个例子

这是一个风景杂志的内页，可以很明显地看出画面以蓝色作为主色，黄色作为辅助色。此外，画面中还有橙黄色和蓝绿色进行辅助烘托，整体搭配明快、充满活力。图像在这里也没被孤立，与主色（蓝色）很好地呼应，使得图表与整体画面是统一协调的。

 65-25-0-2 / 86-157-213
 6-13-82-0 / 245-217-59
 2-24-53-0 / 248-205-130
 59-12-37-0 / 110-179-169

从图像中提取色彩，能最快速地安排好画面中图表的搭配。

举个例子

这两张图都是杂志的内页，结合两张图一起分析，可以很直观地看出浅粉色和蓝色是画面的主要色彩，联系画面中的图像可以看出，这两种颜色就是从图像中提取出来的。除此之外，还提取了深蓝色和浅褐色作为辅助色，烘托画面氛围。这样一来，图像的色彩就不会盖过画面中文字和图表的色彩，整体达到协调统一的效果。

56-0-9-0	30-30-33-0	33-20-21-0
107-199-227	189-177-165	183-193-194
0-18-15-0	81-64-49-0	9-7-13-0
251-222-210	66-94-113	236-234-225

CHAPTER 03

左右页面风格的背景色选择

推荐学习时长：0.5 课时

背景色决定页面风格

前面我们对背景色有了简单的了解，知道背景色是画面中面积最大的色彩。事实上，背景色也就是图案的底色，可以起到强调内容、突出画面中图案和文字信息的作用，所以对背景色的选择是十分重要的。彩色的页面与白色的页面在视觉效果的呈现上是不一样的，彩色页面不仅绚丽，而且更有表现力和张力。

背景色因为绝对的面积优势，它有着支配画面整体感觉的作用。换句话说，背景色色彩的改变和增减可以影响画面的风格，同时还可以影响阅读体验。例如，当我们在做杂志设计时，应注意页面的风格，尤其是围绕同一个主题的文章，它们的背景色有所变化，但不会太跳跃，通过这种变化背景色可追求多变效果，可以营造丰富的画面氛围，但同时要注意保证它们的整体性。

》1

》2

举个例子

这是同一系列的两张音乐海报，可以很明显地看出它们的风格是有所区别的。图1以粉色为主，搭配天蓝色和亮黄色，呈现出年轻时尚、充满活力的感觉。图2以红橙色为主，搭配的都是与之邻近的色彩，整体营造出热情、兴奋的氛围。

❶
0-61-10-0
238-131-166

6-53-0-0
231-148-189

46-0-11-0
142-209-226

4-0-85-0
252-239-44

❷
11-95-97-1
214-42-27

0-80-87-0
234-84-38

24-93-95-15
178-43-30

0-56-43-0
240-142-124

> 依据画面主题确定背景色，准确地传递信息。

页面中图片和文字信息较多时，我们往往不能一眼看出主题信息，此时面积最大且可以决定整个作品风格的背景色就起到了关键的作用，选择恰当的背景色，对于传达画面主题显得尤为重要。

》1

》2

举个例子

两图是同一种产品宣传单，但是它们的背景色却有所不同。图1以淡粉色作为背景色，结合画面中其他色彩，整体营造出可爱、甜美的感觉，会给人一种这个产品是少女使用的感觉，强调的是使用人群。图2以淡绿色作为背景色，结合画面的蓝色和白色，呈现出干净、清爽的感觉。与图1相比，图2更加强调的是产品本身的取材。因此，在选择画面背景色的时候一定要考虑所要传达的主题，结合主题来确定画面的整体风格。

控制背景色突出信息的识别性

<mark>在选择背景色时,一定要考虑清楚版面中文字的可读性,保证画面中信息的识别性。</mark>哪怕是要求展现视觉冲击力的设计,也应该避免使用在阅读时容易造成视觉疲劳的配色。

<mark>提高文字可读性的方法,一般是增加背景色和文字颜色之间的明度差。</mark>当文字的颜色是黑色时,背景色明度越低,文字可读性越差。选择黑色或白色镂空文字搭配可读性高的背景色,可以使画面更有张力,显得更加宽阔明朗。

举个例子

上图由三部分组成,背景都是较深的色彩,文字颜色都是明度较高的淡黄色,因此背景和文字之间的明度差较大,对比较强,文字信息的识别性较强。画面中图案色彩丰富,并且饱和度都较高,与背景相比很容易就被凸显出来,刚好与高明度的文字形成呼应,相得益彰。

增强背景与文字色彩的对比，信息识别性增强。

举个例子

图1是一张关于泰国的风景旅游海报，画面中大面积的风景图案色彩较多，饱和度较高，很容易给人眼花缭乱的感觉。好在背景色明度较高，很好地协调了整个画面，文字信息则选择了与背景明度差异较大的砖红色，同时与风景图案丰富的色彩相呼应。这样一来，画面丰富却不混乱，文字可读性很高，主题信息突出。

在图2中，大面积的棕色成为背景色，且色彩明度较低。面具作为画面中的图案，色彩丰富且位于视线中心，很好地吸引了读者的注意。作为画面中主要信息的文字部分则选择两种颜色来表现，一种是白色，一种是浅棕黄色，两者的色彩明度都较高，与背景的深棕色形成较大的明度差，同时也与面具鲜艳的色彩相得益彰。整体来看画面协调，主题信息识别性高。

背景色实现多种变化效果

有效地利用背景色设计,可以实现多种效果。比如,下面介绍产品的杂志页面中出现了大量的图片,画面显得十分混乱,让人眼花缭乱,但通过背景色的归类整合,版面则显得整齐清晰,具有统一性。

如果要在图片较多的情况下添加文字,但又担心文字的可读性受到影响,可以试试在文字下面设置颜色略浅的背景色,这样一来,既不影响图片效果,又提高了文字的可读性。除此之外,==利用背景色可以将画面自然分割,相较于线条分割的版面,背景色划分的版面更为明确,信息分类一目了然,让读者可以更加便捷直观地获取信息。==

》1

举个例子

图1和图2都是介绍产品的杂志内页,两图有许多共同的特点,产品信息较多,色彩数量也较多。这样一来很容易让人眼花缭乱,但是它们都采取了相同的方法将产品归类,即用不同的背景色把产品区分开,有了明确的领域划分,版面变得整齐清楚,让读者对信息一目了然。

》2

版面中有多种色彩时
如何避免混乱

从修改前后的对比中学会了什么?

修改前

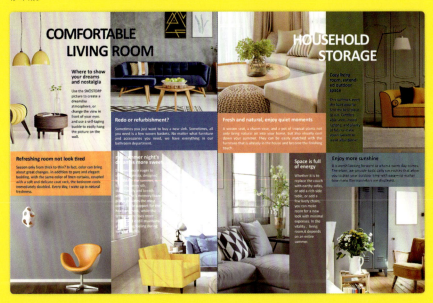

修改后

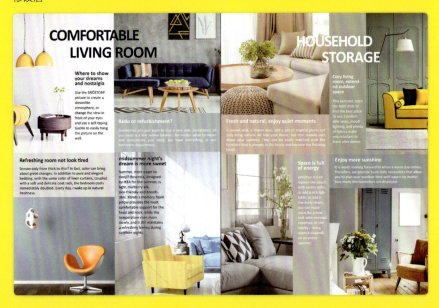

(答案见下载资源)

04

打破设计平庸的配色诀窍

在掌握了基本的原理之后,我们以主角为中心进行配色,也许多数时候因局限于固有的配色方式,画面会显得平淡无趣,因此我们应该打破常规,了解一些突破平庸的诀窍,学着借鉴赏析一些优秀的作品,从中总结出有效的方法,进而提高我们的设计能力。

CHAPTER 04

推荐学习时长：1.5 课时

明确重点：增强主体视觉冲击

提高纯度烘托中心

纯度是色彩的三要素之一，反映了色彩的鲜浊程度，纯度越高的色彩越鲜明，纯度越低的色彩越黯淡。

人们的目光总是容易被鲜艳的色彩所吸引，如果想要强调作品中的某一部分，想使观者的注意力集中于某一个部分，那么使用高纯度色彩就可以达到这一目的。==高纯度的色彩有刺激人们情感的效果，而且在画面中色彩的面积越大，魅力也就越大。==

色彩纯度很直观地决定着画面的视觉效果。鲜艳的色彩视觉冲击力最强，并且能够形成强烈的感染力。反之，低纯度的色彩会让画面显得柔和、安定，视觉冲击力也会减弱很多。当提高画面主体色彩的纯度之后，主体与配角就会彼此形成对比，低纯度的配角衬托出高纯度的主体，能够提升画面中心。==这种戏剧性的效果适合电影广告或小说封面等追求戏剧化效果的作品。==当然，这样的方式会给人刻意为之的感觉。因此，如果希望作品更接近"自然""平稳"的感觉，那么这种方法就不适合了。

举个例子

结合上面的分析，可见纯度越高色彩越鲜艳的颜色，往往给人很强的视觉冲击力。如上图这幅家居网站的banner设计，就很好地利用了这一点，高纯度的黄色和高纯度的绿色形成了鲜明的对比，能够达到引人注意的效果。

6-14-100-0	0-79-93-0	84-44-55-1	5-5-5-0
244-215-0	234-88-35	31-119-118	245-243-241
0-58-91-0	42-26-80-0	5-18-36-0	16-66-84-0
240-134-25	165-170-79	242-216-170	213-113-50

色彩有着丰富多变的层次，想要强调突出主体可以有多种方法，其中一种方法是提高主体的颜色纯度。直白点说就是在色调比较平稳的画面中，将需要突出的图像或文字部分的色彩纯度提高或加强，使其在画面中形成较为鲜明的效果，让画面具有亮点，同时也使主次更加分明。

当我们将主体的颜色纯度提高之后，它必将成为版面中最先被看到的内容。这样处理之后，如何引导观者的视线也是至关重要的，除了需要考虑版面其他部分的配置，也要将主体的安排考虑在内。在传统的手法中，一般是将画面的重点放在版面的中央，但是，如果想要让作品呈现出动感、有节奏的感觉，那么也可以在版面的布局上刻意将其偏离中心点。

✘ 主体纯度较低

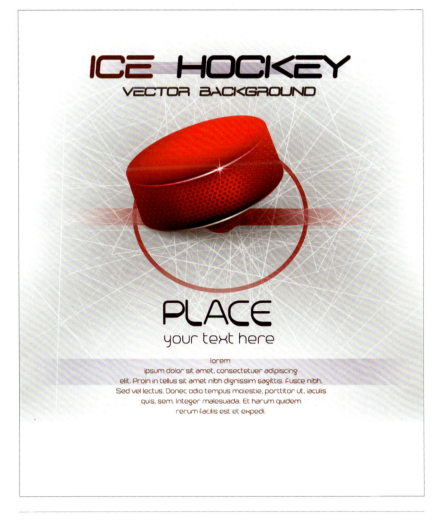

举个例子

图中的主角是广告标题（深蓝色），为了体现主题选择了一个冰球作为主体物。结合画面其他部分，说明文字及冰球周围的辅助图形的色彩选择了红色，而标题部分采用了深蓝色，因此我们可以将冰球也处理为高纯度的红色，在与画面中其他红色区别开的同时，又与标题的深蓝色形成对比，使主体物更加突出。

| 0-93-99-0 | 24-21-8-0 | 27-99-100-35 | 100-100-60-25 |
| 231-44-16 | 201-199-216 | 144-13-16 | 23-34-68 |

增强色彩明度制造欢快感

明度就是色彩的明暗程度，明度最高的是白色，最低的是黑色。即使同样是纯色，色相不同，明度也存在差异。比如黄色的明度更接近于白色，而紫色的明度更接近于黑色。

如果我们仔细观察将会发现，欢快、轻盈的配色其色彩明度都较高，而表现稳重、沉重的配色其色彩明度都较低，这是因为明度还决定了色彩的重量感。所以当我们要表现欢快感时，不仅要从丰富的色相型入手，还要考虑提高色彩明度。

除此之外，要想突显主体并展现欢快感还可以从制造明度差入手。比如主体明亮、环境昏暗，鲜明的明度差会给人强烈的感受，也会使主体更加突出、直观。

举个例子

图1与图2是某公司的礼品卡片，两张卡片的面额不同，其配色也不同。小面额的礼品卡以白色为底，周围的彩叶为全相型配色，明度较高，给人欢快、轻盈的印象。大面额的礼品卡则以酱紫色为底，降低了整个卡片的明度，但也有一种厚重感，此外，彩叶的明度适中，配上鲜艳的色彩，给人优雅、愉悦的感觉，但却缺少了一丝轻盈感。

增加明度差，给画面增添一点活力。

✘ 主体与底色明度差太小

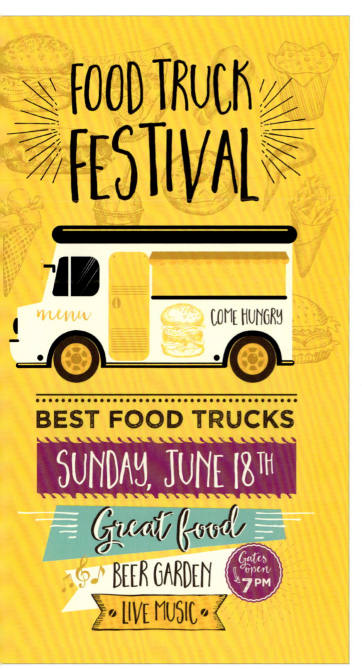

举个例子

这是一幅关于美食活动的海报，大面积的中黄色做底色，主体的餐车采用极高明度的米白色，黑色丰富了餐车的结构细节，强烈的明度对比使其在中黄色中突显出来。海报下方主要的文字内容添加了低明度的紫色、蓝绿色色底，文字则用了高明度的米色，这些都考虑了文字的易识别性。再对比上面小图的错误示范，可以直观地感受到明度差的重要性。

0-17-85-0	41-87-0-0
254-214-42	163-56-144
63-0-31-0	2-2-13-0
83-190-188	252-250-232

加入鲜艳的色彩尽显活力

鲜艳的纯色是平面设计中经常使用的,不管是在屏幕显示上还是印刷上,饱和度极高的颜色都有极好的表现力和醒目效果。

如果画面大面积采用色相丰富的纯色,那么在给观者带来强烈的视觉冲击的同时,也会带来一定程度的视觉疲劳和烦躁,此时画面则无法尽显活力。一般对于这种情况,可以通过一定面积的留白或者降低部分色彩的纯度来平衡画面。

因此,当想要表现画面的活力感时,可以<mark>采用淡色调或浊色调搭配纯色调的手法,通过色调间的对比来突显活力感,并平衡画面色彩。</mark>

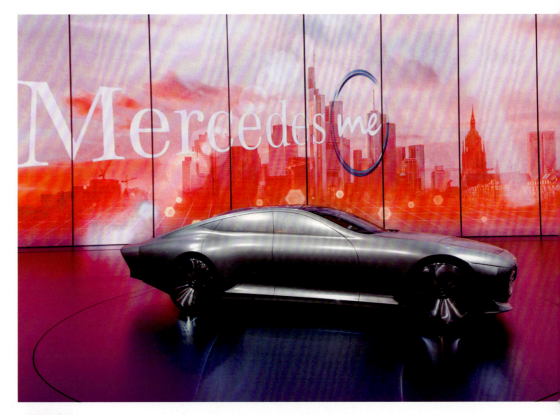

举个例子

上图为某型号的奔驰跑车展台,车身通体为银色,在灯光的照射下显得前卫、冷峻,充满未来感。背景画面采用了高纯度的紫红色和橙红色的城市剪影,在强烈的色调对比下,传达了产品的时尚感和都市感,以及红色系带来的兴奋感与激情。设想,背景如果改为与车身相同的无彩色系,则画面只能传达出未来感和科技感,而失去了都市的时尚感,给人留下遥远而无法触及的印象。

25-11-13-0 200-214-219	0-33-0-0 246-195-217
0-76-100-0 235-94-0	3-100-21-0 225-0-110

食品的包装或海报采用纯度较高的暖色调，会给人新鲜、美味的印象，鲜花图案采用鲜艳的色彩则会给人芳香、充满生命力的感受。

鲜艳、明快的色调组合广泛用于表现儿童活泼可爱的设计中，容易给人留下阳光、明媚、快乐的印象，但也容易给人留下幼稚、单纯的观感，所以这样的色彩很少在面向成人的设计中出现。那么如何通过鲜艳多彩的颜色表现高端、稳重的感受呢？其关键在于大面积运用黑色。一定面积的黑色可以平衡鲜艳的色彩带来的轻浮感，使其在表现活力、愉悦的同时，给人留下可靠、稳重的印象。

✗ 整体色彩呈浊色调

✗ 去掉黑色，给人幼稚、轻浮的印象

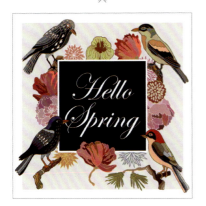

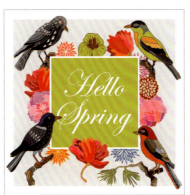

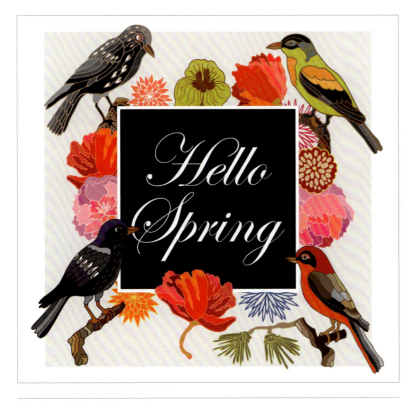

举个例子

左图展示的是一幅主题为"Hello Spring"（你好春天）的方形海报，海报标题采用黑底白字，周围环绕色彩鲜艳的花朵，以及四只由浊色调和纯色调搭配的飞鸟，通过丰富且鲜艳的色调搭配中心的黑色，使整个海报呈现出优雅稳重又充满活力的感觉。

31-17-96-0 193-191-23	4-98-100-0 225-23-20	0-0-0-60 137-137-137	86-66-59-18 44-77-87
0-78-0-0 233-87-154	0-68-92-0 237-114-36	88-78-31-0 51-72-124	56-57-64-9 125-108-89

制造亮点带来活力与欢快

沉稳踏实的配色固然好，但过于稳重则会显得平庸无趣，特别是对于海报、杂志封面等需要瞬间吸引眼球的平面设计，有亮点的配色才能使作品的表现力更强、更出彩。

在前文我们提到过强调色，强调色具有色彩跳跃、对比强烈的特点，此外，强调色需要面积小，能快速聚焦视线。强调的根本在于强烈的对比突出，所以我们在制造亮点时可以反向思考，比如==通过抑制周围的背景色（比如淡化色调或无彩化处理）来衬托亮点，加强背景与亮点的对比==，同样可以使亮点光芒四射。

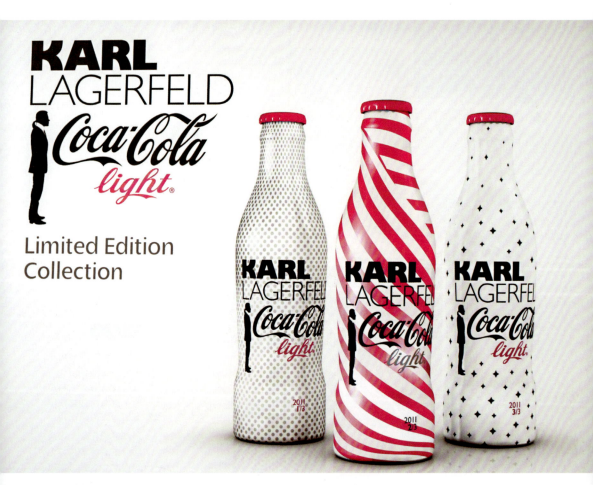

举个例子

上图为香奈儿艺术总监卡尔·拉格斐（Karl Lagerfeld）代言可口可乐的限量珍藏版海报。三款限量彩绘瓶身色彩亮丽，白底银点秀出荧光粉红色的浪漫气息；彩带缠住瓶身展现了优雅经典的时尚风格，黑色的小星星分散在瓶身尽显欢快氛围。整个海报以无彩色为主，艳丽的荧光粉红色在黑白灰的背景衬托下显得时尚、别致，令人过目难忘。

| 20-83-14-0 | 0-0-0-100 | 15-10-9-0 | 0-0-0-0 |
| 202-72-135 | 0-0-0 | 222-225-228 | 255-255-255 |

> 单调的无彩色画面中大胆加入有彩色，使之成为亮点。

》1

↓

✗ 强调色面积太大

举个例子

图1是一张大气的极简海报，两笔粗犷的黑色笔触占据了大部分画面，给人豪放、自由、洒脱之感。笔触上叠加了圆环和半圆图形，色彩则是绚丽的渐变色，与大面积的黑色形成鲜明对比，小巧规则的几何形态与粗犷的笔触也形成了强烈对比，整个海报充满张力。当笔触变成彩色时，则削弱了与几何图形的对比，吸引力和张力也随之减弱。

》2

↓

✗ 色彩缺少张力，显得平庸

图2的中心采用了紫红色的径向渐变，上下分别连接黑色的水墨笔触，中心构图给人大气磅礴的感觉，搭配米色的纯色背景，意境非凡。右边的错误示范则去掉了中心的紫红色，虽然其构图十分成功，但与图2对比则黯然失色，显得朴素而平庸。

❶
- 21-0-67-0 / 215-227-111
- 46-17-0-0 / 145-187-228
- 0-50-100-0 / 243-151-0
- 29-62-0-0 / 188-117-174

❷
- 0-100-30-0 / 229-0-101
- 94-86-79-66 / 7-19-24
- 6-7-12-0 / 243-237-227

引人注目的画面留白

==“留白”是中国传统绘画中的一种艺术表现方式，通过留出一些空白，制造视觉上的层次感，给人以思维延伸的空间。==

关于留白，可以从两方面理解。一是在画面中加入白色增加通透感和细节感，这样的留白一般在面积上没有具体的限制。二是在设计、摄影、绘画等领域中，很多人认为不着一笔的绝对空白之处就叫留白，其实真正意义上的留白更倾向于一种构图方式、表现手法，它不局限于白色或其他纯色，它可以是天空，可以是大海，可以是行人前方蜿蜒的道路。==在设计中适当留白，可以突出主题、表现意境、延伸思维，还可以增加通透感，缓解视觉疲劳。==

》1

举个例子

这是两张关于道路定位的海报，两张海报都有不同程度的留白。对于图1，首先会注意到画面中央的建筑，因为留白以四周包围的形式呈现，让画面有了聚散；而图2的留白主要安排在画面的下方，留白的中间是定位点，与上面密集的建筑形成鲜明对比，给人清晰、明确的印象。

2-73-62-0	5-24-75-0
232-101-80	244-201-77
40-0-64-0	43-42-6-0
167-209-122	158-149-191
9-0-73-0	0-10-0-0
241-236-93	252-239-245
46-0-2-0	44-41-36-0
139-210-243	160-149-149

》2

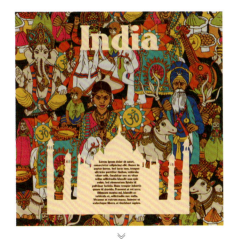

扩大留白面积,增加画面的空间感。

往往留白的面积越大越集中,画面呈现的效果也就越有空间感和层次感,能更好地突出主要信息,吸引视线。

✗ 画面拥挤、杂乱

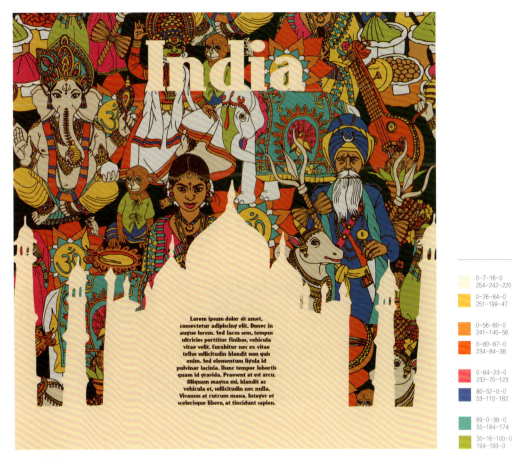

	0-7-16-0 254-242-220
	0-26-84-0 251-199-47
	0-56-80-0 241-140-56
	0-80-87-0 234-84-38
	0-84-23-0 232-70-123
	80-52-0-0 53-110-182
	69-0-38-0 55-184-174
	30-16-100-0 194-193-0

举个例子

上方大图展示了一幅以印度为主题的宣传海报,背景由许多与之相关的动物、人物等元素构成,形成色彩绚丽的画面,给人热闹、文化气息浓厚的印象。文字背景为著名建筑泰姬陵的剪影,高明度的剪影与绚丽复杂的背景形成鲜明对比,缓解了画面的拥挤感,增强了画面的空间感,突出了主要信息。上方小图中尽管有一部分留白,但缩小了泰姬陵剪影的尺寸,留白面积过小,画面显得过于局限,整体呈现出拥挤、杂乱的效果。

增加色彩数量让画面生动

色彩的数量往往影响着画面的最终呈现效果。用色数量多时，减少色彩数量能营造出舒畅、安静的感觉。如果用色数量控制得很严谨，则会产生执着感，容易给人呆板的印象。因此，用色数量少时，可增加色彩数量。

自然地增加色彩数量，画面能给人留下自然的印象，但不必刻意地控制色彩数量。当画面有所欠缺、过于单调时，适当增加色彩的数量，就可以改善这样的氛围，增强画面的生动感。

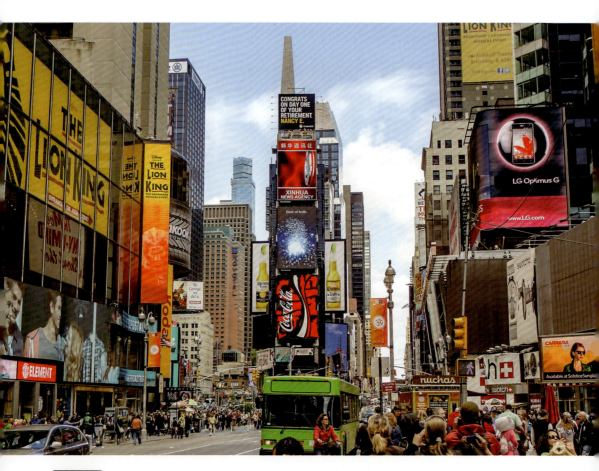

举个例子

上图为纽约时代广场，从照片中我们已经能感受到这个城市的繁荣。映入眼帘的是各种广告和建筑，街边熙熙攘攘的人群，被自然界中的各种颜色装饰之后，整个画面充满了生机与活力。因此，丰富的色彩不仅能传达出视觉上的热闹，也能使我们感受到这个城市所带来的生活气息。

0-85-95-0	6-23-89-0	0-87-10-0	100-90-57-33
233-70-23	243-201-31	231-60-133	6-41-69
67-10-100-0	33-10-0-0	44-50-49-0	73-37-17-0
88-169-51	179-209-238	160-133-122	69-136-178

将画面中的亮色面积扩大,营造出开放感。

要想体现画面的生动感,往往少不了亮色的加入,当画面中亮色种类偏少的时候,增大它的面积能使画面看起来更加活跃。

✘ 画面空余面积过大,太拘谨

举个例子

右图是一幅充满了设计感的招贴海报,图中信息层级关系明确,背景通过点、线、面的不同组合使画面充满设计感,提升了海报的表现力。在上面小图中,除了中心画面比较丰富,其余地方则显得有些空旷,画面中嫩绿色作为较活跃的一部分表现力度明显不够,因此整个画面给人感觉过于严肃和拘谨。而在右图中,增大了嫩绿色的面积之后,画面整体显得活跃起来,充满了开放感,给人时尚、前卫的感觉。

4-4-8-0
247-244-237

89-84-86-75
10-11-9

41-93-73-4
162-48-63

72-40-72-1
86-130-93

27-0-83-0
202-219-69

当主角是浅色时需弱化其他颜色

在色相对比、明度对比等综合因素影响下,与其他颜色相比,看起来表现得弱一点和轻一点的颜色通常是浅色。

画面中当主角是浅色时,周围的颜色如果显得过强就容易淹没主角色。或者主角周围颜色过于鲜艳,表现力过于活跃,也会削弱浅色的呈现效果。这两种情况都会破坏画面的统一感,显得整体不稳定。因此,当主角是浅色时,为了使画面达到统一平衡,就需要调整周围颜色的明度和纯度,以突出主角色。

举个例子

这是一个书籍的封面设计,画面中的主体物是猫咪照片,照片整体偏向浅赭石色,整体色调看起来温和简单,因此封面整体色调应该呈现出平静统一的感觉。在上面的小图中,深红色的色块打破了照片宁静的氛围,呈现一重一轻的感觉,打破了整体平衡,因此需要对深色进行调整。如左图所示,色块吸取图中的浅色并将颜色明度调高,使画面融合在一起,整体达到了平衡。

左:	0-0-0-0 255-255-255	7-14-14-0 240-225-217	右:	0-0-0-0 255-255-255	53-76-67-13 131-76-73
	2-0-2-89 63-59-58	50-58-63-2 146-115-94		2-0-2-89 63-59-58	50-58-63-2 146-115-94

CHAPTER 04

推荐学习时长：1.5 课时

调整画面：营造画面氛围

加强对比凸显活力

对比的类型是由色彩的三大属性来决定的。因此，对比常分为明度对比、纯度对比、色调对比和色相对比等几类。<mark>在组合色彩时，明度之差、纯度之差和色相之差我们称之为对比强度。</mark>

这三者之中任意一个调和都可以使对比度增强，增强对比度可以凸显活力。举例来说，<mark>增强明度</mark><mark>对比可以增加层次感，增强纯度对比和色相对比可以使画面丰富并增添活力。当我们把这几种对比形式搭配使用时，可以得到意想不到的效果。</mark>例如，降低明度对比、增强纯度对比，可以使整体达到平衡。因此，当我们想要创造富有活力、对比鲜明的画面时，就需要增强其对比强度。

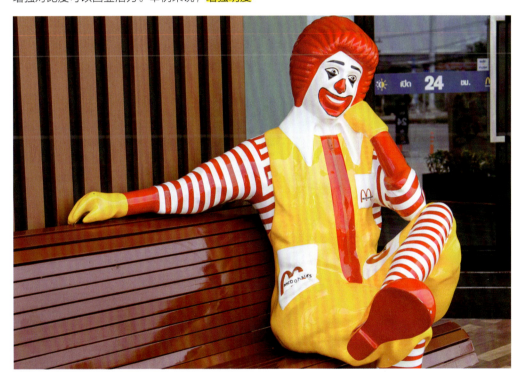

 举个例子

上图为麦当劳的宣传图片，画面中主要以纯度较高的红色和黄色形成对比，构成了一个鲜明的小丑人物形象。整幅画面中通过减弱背景的对比强度，使背景看起来统一和谐的同时，增强人物的对比强度，突出人物的表现力，使其看起来活跃且富有喜感。

■ 7-11-87-0 244-220-36	■ 0-94-90-0 231-40-32	■ 8-5-0-0 239-241-249
■ 41-76-81-3 164-84-59	■ 56-30-29-0 124-157-168	■ 80-66-12-0 69-91-155

✘ 没有活力，不符主题

> 互补色增强对比的同时，明度的对比使画面达到了平衡。

举个例子

这是关于正能量的宣传海报，结合主题，海报整体应该给人带来活力与力量感。在右边大图中，运用了高纯度的洋红色与其互补色绿色形成鲜明的对比，使整体看起来气氛活跃。大面积的绿色背景使用了明度对比，在丰富了背景的同时，也减弱了与洋红色对比产生的紧凑感，边框周围赭石色的叶子和圆圈呼应了主题，也与背景融为一体，使整体达到平衡。在左上方的小图中，同样使用了洋红色与绿色作为对比，但减弱了色相对比，因此整体对比则要弱一些，画面就会显得安静一点，缺少力量感，没有达到激励人的作用，与主题所表达的寓意不符。

左：

0-0-0-0	22-74-0-0	43-0-31-0
255-255-255	199-93-159	156-211-190
58-0-35-0	51-0-57-0	66-71-73-29
104-194-181	136-199-137	89-69-61

右：

0-0-0-0	2-95-20-0	54-0-35-0
255-255-255	227-20-115	120-198-182
42-0-17-0	24-0-16-0	68-80-86-54
156-213-217	203-231-221	63-37-28

通过强调和重复使画面平衡

强调重点的颜色可以使画面融合的同时给人生动的感觉，配色中使用小块的鲜艳色可达到强调的效果，就是重点色。对重点色以外的颜色则要进行灵活控制，这样才会对比越强烈，重点色越突出，整体也就会表现出开放感和趣味性。

相同色调在画面中不同的地方重复出现，会达到共鸣融合的效果，让画面产生一体感，这就是重复法。因此，在进行颜色搭配的时候，可以通过制造画面色调的共同之处使整体融合。

重复的手法是一种简单有效的配色方法，它既能缓解对比色的紧张感，使之平衡成为一体；也能让相同的色彩用在不同的画面上，使得整体互相融合。因此，重复法无论在什么配色中都能起到很大的作用。

举个例子

右图为巧克力的产品包装，分别以大面积的黄色及紫色相间作为整个包装的背景，使整体看起来美味又具有诱惑力。黄色和紫色的对比强烈鲜明，因此在包装最上方设置了偏黄的文字融入紫色背景中，而在下方的黄色背景中则为文字填充紫色与之相融，白色分别放置在两个背景色中缓解了互补色所带来的紧张感，使整体看起来既鲜明又达到了一种平衡感。

3-36-90-0 243-178-23	82-96-68-59 39-14-36	76-96-27-0 93-42-114
49-77-100-16 136-74-35	27-42-73-0 196-155-83	8-7-13-0 239-237-225

> 强调色给无色彩画面带来活力，重复使画面变得更加生动活泼。

> 1

举个例子

图1是一幅极简风格的海报，画面主要展示了一张黑白照片，周围背景色块主要使用黑、白、灰，与照片形成统一的风格。除了大面积的黑、白、灰以外，画面下方的红色色块与上方的红色标题则扮演着重点色的角色，形成首尾呼应，成为整个画面的亮点，在黑、白、灰的沉闷效果中增添时尚感与活力感。

图2是一幅复古风的汽车插画海报，画面整体主要以红、米黄、绿色为主。从上下两部分来看，上半部分在红色和米黄色构成的条纹背景中，以红色的对比色绿色作为标题的填充色，增强了对比感与活力感。在下半部分中则是大面积的绿色背景，与标题呼应，红色、米黄色的汽车在与绿色背景形成对比的同时也呼应了上半部分的背景，因此整幅画面运用了重复法，使上下两部分对比鲜明，看起来充满活力感的同时也使整体达到了互相融合的效果。

> 2

去除影响画面效果的颜色

在设计过程中,要掌控全局,除了大模块的合理安排,每个细节也是体现画面完整的一部分。不合适的局部颜色和视觉效果也会给整体带来视觉干扰,因此,要删掉不当的视觉元素,学会重新调整,合理安排元素之间的关系,是掌握色彩设计的精髓。

举个例子

这是一张网站设计示例图,从图中不难发现画面颜色过多,分布散漫。我们还注意到有两个粉红色和一个蓝绿色的小图标在整个画面中过于抢眼,作为画面的附属信息干扰了最上面的重要信息展示,且这两种颜色与画面没有任何关联性。因此,粉红色和蓝绿色的图标应该进行调整。

> 1

从局部回到整体，仍能对画面进行二次完善。

将粉红色和蓝绿色小图标去掉后，换成了一个与内容关联性更强的简单标志，统一了这块信息展示的区域，现在看起来要清晰明了许多。

接下来，我们再看看画面的整体区域分布是否清晰，以及画面是否融合。我们发现，刚才调整的区域与下面的五个小图标展示的区域并没有进行清晰的分区，而且下面五个小图标作为同一级别展示内容，用过多的颜色区分没有让信息达到统一，这些也需要调整。

> 2

图2对画面整体的颜色区域都进行了调整。首先对官网图片下方的菜单用一个色块对其进行了统一，使其看起来更加精简，与图片背景相互统一。下方的区域划分用不同色块组成的线条进行分区，颜色分别从上方图片背景中取色，承上启下的同时避免了页面的单调，使最下方的信息成为一个整体，关联性更强，显得更紧密。

通过群化法收敛混乱的画面

群化也就是群组化的意思，将混乱的色彩赋予统一属性，将它们整合为一个群体，一般是通过统一色相、色调、明度等属性将其中某一部分共同化得到统一感。

在群化色彩时，强调和融合可以同时发生，只要将一部分色彩群化，就会与其他颜色形成对比。各色彩的共同化又缓解了对比的紧张感，进而形成了融合。

在搭配时，我们可以通过明调和暗调进行群化，使画面整齐。或者通过冷暖色调分组群化，使画面兼具规整与活力。当画面松散时，采用群化法使画面共同化不失为一种有效的手段。

举个例子

右图为雀巢饮料的宣传海报，画面中一瓶绿茶和一瓶红茶的颜色正好一冷一暖形成对比，瓶身颜色采用重复法使两者相融的同时增添了活力感。背景则通过同一色相将黄色、绿色和蓝色分别群化，使画面显得规整统一。因为黄、绿、蓝三个色系为相邻色，因此使背景规整的同时它们之间的过渡也很自然，整体给人活泼、清新自然的感觉，体现了饮料的清醇可口。

67-3-1-0
43-185-236

30-9-59-0
193-207-127

63-0-62-0
94-186-127

31-97-85-0
183-37-49

13-7-60-0
232-225-125

13-36-66-0
224-174-97

✗ 画面鲜艳，但过于混乱

> 通过冷暖区分，使画面达到规整统一。

对画面进行冷暖区分是一种较为方便，也是最容易凸显出效果的群化方式。

举个例子

在该海报中，以不同的花纹填充背景，衬托出画面中心的主题，使简单的画面丰富充实起来。上面小图中背景装饰繁多且颜色使用较随意，容易给人眼花缭乱的感觉。因此，需要对背景进行调整，收敛混乱的画面。在右边的大图中，我们将背景的颜色进行冷暖分类，暖色调黄色统一集中在上方，冷色调蓝色集中放置在下方，让背景乱中有序，使画面丰富且规整许多。

11-12-54-0
234-219-136

48-0-71-0
146-200-105

7-13-87-0
244-218-37

67-0-54-0
74-184-143

5-54-82-0
234-143-54

82-40-20-0
12-126-171

调整色彩配置使画面配色更有序

色彩的配置就是指色彩的排列，即通过某种方式对色彩进行有规律的排列，使配色更有顺序感。

通常可以用两种方式进行色彩的排列。

一种是分离型，即将色彩都明确地区分开，不需要按照色相的顺序和明度的顺序进行色彩配置。在分离型的色彩配置中色彩之间没有共同性，强调的是对立感，配色整体给人生动而明快的感觉。

还有一种是渐变型，即按照一定的色彩规律进行配置，如从明调到暗调的明度变化，从红色到黄色的色相变化等。渐变型的变化是有秩序的，没有分离型的对立感，因此给人稳重优雅、融为一体的感觉。就算是对立的色相，采用渐变型配置，也可以使画面变得柔和，从而显得很稳定。

举个例子

这是一张以人物为主题的海报，整体画面色调偏暗，主要由红色、橙色、绿色、棕色、藏青色等色彩组成。在这个画面中色彩较多，但并不会给人凌乱的感觉，是因为这些色彩之间都有明确的区分，有强烈的对比。我们可以很直观地看出这是分离型色彩配置，整体画面虽然色调较暗，但依然生动、富有节奏感。

| 3-36-58-0
243-181-113 | 0-86-80-0
233-69-48 | 87-39-76-0
0-123-91 | 93-58-64-0
0-98-98 |
| 95-95-95-0
42-54-55 | 95-75-75-0
14-77-78 | 0-59-80-0
240-134-55 | 1-20-44-0
250-214-153 |

127

> 渐变型配色使画面过渡自然，分离型配色使画面充满了活力。

》1

举个例子

图1展示了海边度假的悠闲景象。海的淡蓝色与沙滩的浅黄色为对比色，这里通过改变它们的明度，减弱了对比色的视觉冲击，使颜色由深变浅直到交汇的地方融为一体，使得画面整体看起来清新自然，悠闲的度假主题得以展现。

图2是一幅关于学习英语的宣传海报，海报丰富的用色给人眼前一亮的感觉。草绿色的背景与红、黄、绿相间的棒棒糖的颜色形成对比，突出了棒棒糖的多彩绚丽，增强了画面的生机与活力。左上角的标题通过白色、深蓝色与大红色相间的背景变得鲜明丰富，与画面很好地融合在一起。

❶
0-0-0-0
255-255-255

78-26-29-0
18-146-169

7-15-24-0
239-221-198

3-65-56-0
233-119-96

❷
0-0-0-0
255-255-255

88-27-82-0
0-136-87

4-94-34-0
224-34-102

0-9-95-0
255-227-0

11-99-93-0
229-0-30

》2

统一的色阶让画面更舒适

统一画面的最后一步就是统一色阶，那么什么是色阶呢？我们可以从原则和感性两方面去理解。色阶跟鲜艳度和对比度有关，色彩的鲜艳度对比越强，色阶就越高；相反，色阶就越低。

在了解了色阶之后，统一色阶就会变得简单很多。统一色阶就是增强较弱的颜色，减弱太强的颜色，使画面颜色在"重量"上达到一致，就能构成色阶统一的画面配色了。

RGB

CMYK

这是一张关于爵士音乐会的宣传海报，海报中下半部分的乐器分别用了红、绿、蓝、黄、紫进行搭配，使海报色彩丰富了许多。一般红、绿、紫比黄、蓝颜色要深一些，但在这里将红、绿、紫的明度相对提亮，将蓝、黄的明度降低之后，五种颜色的组合在视觉上达到了统一和平衡。再加上米黄色的背景，整体看起来融为一体，舒适而统一。

0-0-0-90 63-59-58	12-77-64-2 214-89-76	55-13-18-2 119-182-201
2-4-15-0 252-246-225	48-76-19-0 151-83-138	33-15-85-3 184-189-63
31-52-7-0 185-137-179	5-25-83-1 241-197-55	

129

> 色阶统一的背景使画面显得更加稳定。

当画面背景用色较为丰富的时候，要注意各色相之间的色阶平衡与稳定，色阶越统一，画面背景越稳定，与画面结合度也更高。

✖ 色阶不统一，画面不稳定

举个例子

这是关于音乐会的宣传海报，整个画面通过不同的小色块将信息分别展示出来，因此可以把这些小色块当成背景使画面变得丰富。同时，为了体现出背景为一个整体，要注意使背景色看起来和谐舒适。在右面小图中，背景色块之间存在明显的明暗落差，本身纯度较高的赭石色与淡黄色搭配在一起，使深色显得更深，亮色显得更亮，因此整个画面看起来不稳定，削弱了信息展示的关联性。在上面大图中，通过将赭石色明度提高，将较亮的淡黄色加深，使两者看起来和紫红色、绿色"一样重"，背景达到了平衡，也加深了海报整体的关联性。

 42-67-84-3
163-101-59

2-2-2-0
252-252-251

 9-18-36-0
235-212-170

58-7-54-0
115-184-139

 37-75-35-0
173-88-119

提升技巧让画面更完整

对比下面两张图，
你能看出都做了哪些调整吗？

》1

》2

（答案见下载资源）

05

从色调出发寻找配色的灵感

可能在日常生活中我们很少会注意到，色调的效果是非常强烈的。不同的色调可以反映出不同的色彩情感，给我们带来配色的灵感。因此，我们可以从色调出发寻找配色的方向。在本章我们就来讨论常见色调的应用技巧，这能让我们很快寻找到配色创作时的切入方向。

CHAPTER 05

推荐学习时长：0.5 课时

配色要从明确基调开始

掌握色调可以让配色更高效

前面我们了解了色调是综合了色彩的明度（色彩的亮暗程度）及色彩的饱和度（色彩的强度、鲜艳度）的状态。色调如果按大类来分可以分为无彩色（黑、白、灰）和有彩色（除黑、白、灰之外的所有颜色）两大类。有彩色又可以大概分为纯色、清色（明色、暗色）、浊色三大类。

在对作品进行色彩搭配之前，首先要做的是明确作品要用到的色彩，也就是确定作品的色相，如红色、白色或者黄色等。但仅仅确定了色相是远远不够的，当客户对一种颜色的认知与我们不一样或者出现偏差的时候，就容易产生误差，而这个误差往往会给后面的工作增加很多不必要的麻烦。举例来说，淡黄色和深黄色都是黄色，但二者的差异却很大，如果客户不了解其中的差异，就很容易在交流中传递错误信息。

因此，了解每种色彩的情感倾向，明确不同色彩的基调特征，会对设计用色和搭配有很大的帮助，同时也能让我们更好地理解和说服客户。这些色彩规律来自对社会文化长期的分析和总结，在不同国家也会有所差异。

举个例子

这是一张由几何图形构成的海报，整体选用了明色调，主要以蓝色调为主，海报传递了一种清爽、明朗、平和的感觉。文字作为主要传递信息，则选择了蓝色的背景和白色的字体颜色，与整体色调形成统一的同时又被突出强调。

64-43-0-0
102-132-194

17-12-0-0
217-221-240

85-70-0-0
54-81-162

82-2-23-0
89-191-201

统一基调的配色是最简单的用色方法

同一色调的搭配就是将相同色调的不同颜色搭配在一起形成的一种配色关系。同一色调的颜色，色彩的纯度和明度具有共性，明度因色相不同略有变化。不同色调会产生不同的色彩印象。

在实际配色中，从同一色调中选出想要使用的颜色，设计作品整体便会自然呈现色调一致的状态。选用相同色调的色彩，不仅在整体设计上让人感觉统一，也不会让某种颜色特别突出，每一种颜色在作品中看起来都是那么均等。

如果在作品中直接使用某一种色彩基调，就会把同一色调的特征完全展现出来，当然也包括其正面和负面的情感。

色调效果是绝对的

每种色调所代表的意象是不同的。比如，纯色代表了纯粹、浓郁，而淡色代表了纤细、优雅。明色代表了清爽和明快，当然这种清爽感也是其他色调所不能表现出来的。

当我们决定在作品中使用统一的基调，就可以根据下面标注中的这些关键词，或者后面内容中所涉及的正负面关键词来进行参考和借鉴使用。

纯色——健康、积极、强力
明色——明快、清爽、年轻
淡色——纤细、优雅、柔软
浊色——沉静、稳定、成熟
暗色——格调、力量、冷静
黑色——神秘、严肃、庄重
白色——干净、简约、纯洁

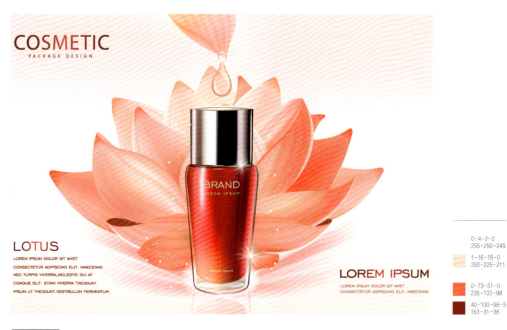

举个例子

这是一张关于化妆品的海报，整体选用了明色调，主要以粉色调为主，凸显了女性特有的柔美，明快的色调使整个海报显得清爽、舒适。产品作为主体在画面中颜色是最深的，背景中的莲花也选择了粉色调，以突出主体，而文字作为传递的重要信息，则选择了与产品接近的颜色（深红色）。虽然海报中部分区域的色彩要偏深或偏浅一点，但是从整体来看画面是呈现明快色调的，画面效果也十分统一协调。

CHAPTER 05

常见色调的应用技巧

推荐学习时长：**1.5** 课时

纯色调

在所有的色彩中，纯色是不混杂其他颜色的，是最纯粹显眼的色调，是鲜艳感最强的色调，从内而外都直接给人以积极、健康、开放的感觉。

自然界中颜色越纯的花草树木越是显眼，给人热情且积极向上的感觉。纯色的色调可以表现青年，而且色调越纯越能表现出强力的、热烈的情感，但同时也会给人不够执着、缺乏深度、有些躁动的感觉，甚至还会给人档次不高、不成熟、不稳重的印象。

纯色在夏天是很常见的一种色调，也常用于表现与儿童有关的主题，如玩具、服装等。除此之外，纯色在设计创作中常被用作主色，搭配低饱和度的颜色形成稳定的效果。

	0-100-100-0 230-0-18
	0-71-77-0 236-107-57
	0-5-95-0 255-234-0
	80-0-100-0 0-167-60
	60-0-5-0 87-195-234

纯色的正面关键词

# 积极	# 健康
# 有活力	# 儿童
# 开放	# 热情
# 力量感	# 浓厚
# 直接	# 夏天

纯色的负面关键词

# 低档	# 浮躁、躁动
# 粗俗	# 花哨
# 没深度	# 炎热
# 肤浅	# 轻浮、庸俗
# 不成熟	

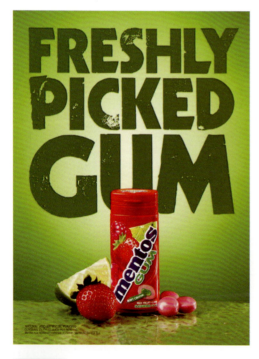

83-41-100-8
40-116-55

24-100-100-0
194-25-31

93-89-11-0
41-54-136

46-6-86-0
153-194-69

举个例子

这是一张关于食品的海报，背景色是高纯度的绿色，食品的颜色以红色为主，对比强烈。高纯度的色彩给人健康的感觉，非常符合所要传达的健康的主题。

纯色配色范例

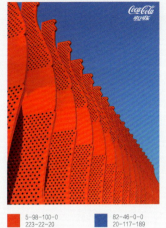

10-1-97-0	57-0-12-0	5-98-100-0	82-46-0-0	77-45-100-0	58-75-0-0
240-232-5	104-198-222	223-22-20	20-117-189	68-115-53	128-81-158

纯色色彩搭配方案

我们可以尝试用纯色作为主色进行设计，但要注意的是，纯色为主色时，搭配饱和度较低的色彩才能让画面稳定。如果想让作品体现出大胆、前卫、强烈的效果，也可以尝试多种纯色的组合，如邻近色搭配、对比色搭配等。

动感

0-0-90-0	65-0-0-0	0-90-90-0	100-0-100-0	80-100-0-0
255-242-0	55-190-240	232-56-32	0-153-68	84-27-134

前卫

40-0-85-0	65-0-0-0	0-90-90-0	72-69-13-0	0-70-75-0
170-207-69	55-190-240	232-56-32	94-88-152	237-109-61

开放

0-90-100-0	30-0-90-0	73-6-41-0	0-20-90-0	50-0-100-20
232-56-13	195-216-45	30-173-164	253-209-8	123-170-23

强烈

98-8-98-0	44-5-80-0	71-4-0-0	0-70-90-0	0-90-100-0
0-148-69	159-197-83	0-180-235	237-108-0	232-56-13

健康

0-70-75-0	65-0-0-0	40-0-85-0	0-40-85-0	78-0-70-0
237-109-61	55-190-240	170-207-69	246-172-45	0-172-113

明色调

==明色调是在纯色的基础上加入白色混合得到的色调。==因为没有了纯色的浓烈和鲜艳，明色调显得更加干净利落，因此与威严的效果无缘，但明色调因明朗、干净的特质则是最容易给人好感的色调。

明色调明快而开放，是平衡性最好的色调，可以调节失衡的色彩搭配。在配色时如果颜色过于暗浊沉闷，或过于柔弱，都可以用明色调来调节，这样不仅能让作品的整体色彩充满生机，还能增加开放感。

明色调也会有消极的一面，当色彩过于质朴、平淡就会缺乏深度，显得没有主见和个性，这时我们应该把明色调与其他色调搭配组合使用，就会展现出明色调的长处了。统一的明色调通常被应用于女性、儿童、家居等相关主题。

	36-0-43-0 182-224-170
	45-0-18-0 147-210-215
	0-25-5-0 249-210-220
	20-0-0-0 211-237-251
	0-0-60-0 255-246-127

明色的正面关键词

# 明快	# 清澈
# 舒适	# 纯真
# 清爽	# 明亮
# 轻松	# 年轻
# 阳光	# 平和

明色的负面关键词

# 软弱	# 不可靠
# 肤浅	# 廉价
# 没深度	# 轻浮
# 轻飘	# 没主见

举个例子

这是一张明亮色调的海报，画面以蓝色和蓝紫色作为背景色，再加以白色文字，整体画面色调明亮、轻快，给人清新、明朗的感觉。

| 31-0-4-0 184-226-243 | 43-8-2-0 152-203-236 |
| 0-0-0-0 255-255-255 | 34-31-0-0 178-174-214 |

明色配色范例

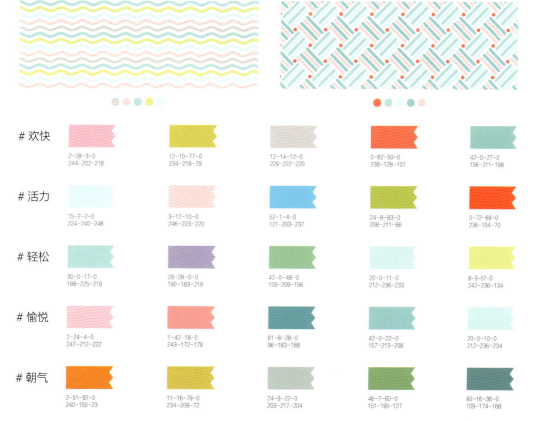

24-0-0-0 202-233-250	75-26-92-0 64-145-68	77-0-28-0 0-176-190	73-0-7-0 0-182-227	8-0-84-0 244-236-51	53-0-86-0 133-193-73
60-1-0-0 87-195-241	2-9-47-0 253-233-155	15-0-16-0 224-239-223	0-0-0-0 255-255-255	76-13-90-7 44-152-71	0-0-0-0 255-255-255

明色色彩搭配方案

明色调既可以作为主色，也可以作为辅助色。单一的明色作为主色时并不是很稳定，但若是多种明色组合作为主色，再搭配部分其他色彩，即可让画面更丰富、有层次。明色调可以表现从春天到初夏的那种明快清爽的感觉，与补色搭配可以体现开放感，给人轻快阳光的印象。

# 欢快	2-28-3-0 244-202-218	12-10-77-0 234-218-79	12-14-12-0 229-222-220	0-62-50-0 238-128-107	42-0-27-0 156-211-198
# 活力	15-2-2-0 224-240-248	3-17-10-0 246-223-220	52-1-4-0 121-203-237	24-8-83-0 208-211-66	0-72-69-0 236-104-70
# 轻松	30-0-17-0 188-225-219	29-28-0-0 190-183-219	42-0-48-0 159-209-156	20-0-11-0 212-236-233	8-3-57-0 242-236-134
# 愉悦	2-24-4-0 247-212-222	1-42-18-0 243-172-179	61-8-28-0 96-183-188	42-0-22-0 157-213-208	20-0-10-0 212-236-234
# 朝气	2-51-92-0 240-150-23	11-16-79-0 234-209-72	24-9-22-0 203-217-204	46-7-60-0 151-195-127	60-16-36-0 109-174-168

淡色调

纯色加入白色可以得到明色调,在明色调颜色中继续加入白色就可以得到淡色调。==淡色调很好地弱化了强色的浓烈感和阴暗感,能表现出如婴儿般的柔软感。==

淡色的配色容易让人冷静,偶尔也给人冷淡的感觉。淡色往往很温和、淡雅和纯粹,能让人体会到幸福甜美的童话世界,没有危险和刺激,但同时也容易给人留下不够积极和缺乏个性的印象。

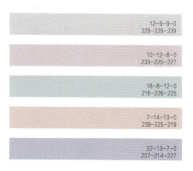

12-9-9-0
229-229-229

10-12-8-0
233-225-227

18-8-12-0
216-226-225

7-14-13-0
239-225-219

22-13-7-0
207-214-227

淡色的正面关键词

# 纤细	# 天真烂漫
# 高档	# 柔软
# 梦幻	# 淡雅
# 童话般	# 女性
# 温柔	# 清爽

淡弱色的负面关键词

# 冷淡	# 消极
# 柔弱	# 没用的
# 不可靠	# 没活力
# 冷酷	# 呆板
# 没主见	

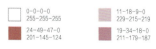

以粉色到粉紫色的渐变作为画面的背景色,人物服装选择白色,文字背景选择白色与人物呼应,浅棕色的头发作为深色让画面稳定,增强了开放感,整体营造了梦幻、温柔的氛围。

0-0-0-0
255-255-255

11-18-9-0
229-215-219

24-49-47-0
201-145-124

19-34-18-0
211-179-187

淡色配色范例

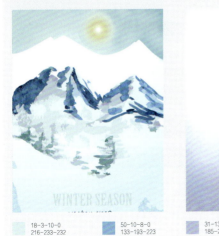

18-3-10-0	50-10-8-0	31-13-4-0	32-9-5-0	29-21-8-0	10-23-24-0
216-233-232	133-193-223	185-207-230	182-212-213	191-196-216	232-204-189
55-13-33-0	15-6-42-0	30-25-25-4	5-1-0-0	4-1-0-0	43-41-37-10
124-183-176	225-227-168	186-182-179	246-250-254	247-250-254	151-139-138

淡色色彩搭配方案

淡色调会给人产生温和、温柔的感受,但同时又缺乏积极性和鲜明的个性,太过温柔就会给人冷淡、消极的感觉,因此淡色无法作为主色。如果将淡色与色环上位置较远的补色进行组合,就能产生亲和感、开放感。

甜美

| 13-4-5-0 | 0-16-4-0 | 21-0-4-0 | 7-1-31-0 | 27-22-3-0 |
| 228-237-241 | 251-227-232 | 209-235-245 | 243-244-195 | 194-195-222 |

轻快

| 22-0-2-0 | 19-0-9-0 | 0-16-4-0 | 9-17-0-0 | 39-4-13-0 |
| 207-235-248 | 215-237-236 | 251-227-232 | 234-219-235 | 165-212-223 |

舒适

| 13-0-5-0 | 6-7-5-0 | 22-1-4-0 | 21-2-11-0 | 35-10-6-0 |
| 228-243-245 | 242-239-240 | 207-233-243 | 210-232-231 | 176-208-229 |

清爽

| 22-4-12-0 | 40-3-17-0 | 54-27-15-0 | 28-4-6-0 | 15-5-36-0 |
| 209-229-228 | 163-211-215 | 128-165-194 | 192-222-236 | 225-229-179 |

安定

| 12-9-11-0 | 15-18-19-0 | 19-4-7-0 | 17-8-5-0 | 40-13-19-0 |
| 230-228-225 | 223-210-202 | 215-232-236 | 218-228-235 | 163-197-203 |

浊色调

==纯色调加入灰色就可以得到浊色调。==在颜色中加灰和加黑会使色彩的倾向性变弱,甚至会使画面变得脏脏的。==浊色调是由多种色彩调和而成的,具有明显的色彩个性,但不像纯色调那样张扬,而是带有一丝含蓄的特质。==

浊色调表现的意象不会极端强也不会极端弱,是一种中庸的色调。浊色调可以给人素雅、冷静、稳重、成熟的感觉,会给人一种意味深远的时间凝滞感,可以表现出很强的趣味性。

浊色调可以在视觉设计相关行业(如印刷、视频等多种媒介输出)中广泛应用,因此浊色调常常被应用于文化产品、高端产品和奢侈品等相关主题。

浊色的正面关键词

# 稳重	# 意味深长
# 成熟	# 朴素
# 沉着	# 田园
# 庄严	# 高雅
# 有格调	# 休闲

浊色的负面关键词

# 消极	# 无创造性
# 迟钝	# 沉重
# 年老	# 乏味
# 浑浊	# 不实际
# 保守	

举个例子

海报以浅褐色为背景,在背景中又添加了深褐色和黑绿色,搭配丰富的纹理效果,使得画面丰富且有变化,大部分文字选用黑色,整体色调统一。

浊色配色范例

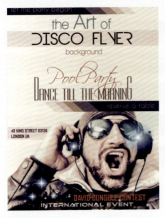

93-93-60-22	68-63-53-4	50-68-77-49	36-72-75-5	55-44-52-0	53-62-83-11
37-44-72	102-97-105	93-58-39	171-92-66	133-135-121	131-98-61
36-42-50-0	9-9-18-0	13-31-43-0	8-16-56-0	71-56-33-1	44-98-97-13
178-151-125	237-230-212	224-186-146	238-215-129	94-108-139	147-33-36

浊色色彩搭配方案

在选取浊色调的色彩时要注意灰色加入的量,要明确色彩的倾向性,也就是能让人分辨出色彩的色相。浊色通常显得稳重、沉着,很有风格,若太过沉静反而会有内向的感觉,此时可以与补色组合使用,增加开放感,保持配色平衡。

● ● ● ● ● ● ● ●

质朴

20-19-29-0	39-41-54-0	52-53-65-2	57-51-64-2	59-68-100-26
211-203-182	171-150-120	140-121-94	130-123-97	108-77-34

端庄

27-37-48-0	38-46-58-0	36-72-75-5	47-64-78-37	13-32-42-0
197-165-132	174-143-109	171-92-66	112-76-48	225-184-147

可靠

34-22-27-0	50-35-31-0	40-47-67-0	68-59-57-6	71-71-77-40
180-188-183	142-154-162	169-139-94	100-102-101	70-59-50

休闲

48-44-45-0	62-63-67-12	36-34-45-0	65-54-66-6	31-24-33-0
151-141-132	112-94-80	178-164-139	108-111-92	189-187-171

干练

23-20-22-0	40-39-40-0	59-57-58-3	72-67-73-30	49-49-54-0
204-200-193	167-154-145	123-110-102	75-71-62	148-131-113

暗色调

==纯色加入黑色就形成了暗色调。暗色调隐藏着强大的能量,可以体现力量感。==黑色与纯色混合后加入了内敛的力量,可以展现戏剧性,形成严肃、庄严的色彩感觉。

暗色调能体现一种朴素、庄重感和厚重感,但男性和女性的色彩感觉偏差较大,暗色调能够表现男性特征,体现力量、强力、规律等特征,而女性的柔美、温和、安静等特征则适宜用淡色调。

在商务中常用暗色调,它可以体现出其中蕴含的能量感和高格调。此外,暗色调还常用于男性服装、汽车等相关主题。

暗色的正面关键词

# 坚实	# 实用
# 有深度	# 古典
# 沉着	# 传统
# 有格调	# 强力
# 朴实	# 有个性

暗色的负面关键词

# 严厉	# 疏远
# 古旧	# 重
# 上年纪	# 保守
# 威严	# 浑浊
# 过暗	

举个例子

海报以红褐色为主,文字以橙黄色为主,整体色彩呈暗色调,可以展现出电影的戏剧效果,同时结合文字的配色,营造出了传统、古典的画面效果。

暗色配色范例

■ 81-83-88-70 28-18-12	■ 62-73-89-35 92-63-39	■ 73-83-71-51 59-37-43	■ 62-68-74-22 105-80-65	■ 75-82-90-66 41-24-15	■ 15-58-71-0 217-131-76
■ 38-65-84-1 172-108-59	■ 3-9-8-0 249-237-233	■ 85-77-47-12 56-68-99	■ 17-37-45-0 216-171-136	■ 47-81-92-29 124-59-35	■ 41-33-28-0 164-165-169

暗色色彩搭配方案

暗色可以表现隐藏的能量感和高格调，带有神秘感和戏剧性效果。使用暗色时，如果结合补色，可以增加开放感；如果只是与类似色组合，可以最大程度地展现内向感。

● ● ● ● ● ● ● ● ● ●

# 朴素	60-76-75-29 101-64-55	96-89-66-53 10-28-46	61-73-97-38 90-60-29	62-53-73-6 113-113-82	35-40-73-0 182-153-85
# 庄严	52-62-50-1 142-108-111	66-90-76-55 66-25-33	78-88-52-21 74-50-81	84-84-60-37 49-45-64	93-95-66-55 21-20-42
# 信赖	68-82-99-61 56-30-11	56-88-98-44 91-36-21	50-73-91-15 134-80-46	54-70-58-6 134-90-92	48-49-58-0 151-131-107
# 古朴	34-28-39-0 182-177-156	52-57-77-4 141-113-73	60-72-82-30 100-68-49	66-81-94-56 64-35-19	57-91-90-47 88-30-26
# 稳重	58-50-55-0 126-124-113	57-100-100-50 85-11-15	53-55-66-2 138-118-91	68-79-79-51 65-41-36	78-73-100-61 38-38-15

黑色调

<mark>黑色是抑制力、覆盖力很强的颜色,</mark>一旦被黑色覆盖,其他颜色都看不到。如果背景色选用黑色,可以激发大家的想象力,体现神秘和幻想的感觉。

黑色表示信息闭塞,是带有不安和恐惧的颜色。任何颜色与黑色搭配都会被衬托出来,同时黑色可以稳固重心,让画面中的所有颜色都能发挥作用。黑色的色彩情感同样有对立的两面,它既可以体现出重量感和力量感,呈现出严肃、正式、豪华、高级的氛围,也可以体现出孤独感和恐怖感,呈现出压力、沉默、阴暗、危险的氛围。

黑色常被用于表现高级、坚硬、工业、恐怖、严肃等相关主题。在印刷中,黑色可以通过与其他彩墨混合,表现出各种各样的黑色印象。

黑色的正面关键词

# 严肃	# 豪华
# 庄严	# 强力
# 正式	# 神秘
# 高格调	# 高级

黑色的负面关键词

# 阴暗	# 犯罪
# 不安	# 沉重
# 不亲切	# 阴气
# 恐怖	# 危险

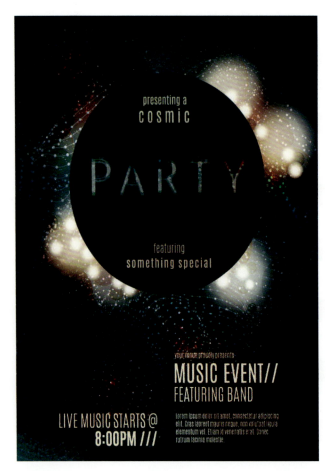

▶ 举个例子

海报以黑色为背景色,又适当添加了蓝绿色和红褐色,使得画面丰富且有变化,文字选用米黄色,在黑色的衬托下很容易传递出信息。

黑色配色范例

93-87-82-75	52-52-40-6	90-85-85-63	85-60-76-25	84-81-93-72	18-19-36-0
5-6-12	137-120-129	19-23-24	40-80-66	21-18-7	218-205-168
55-29-6-0	12-10-10-0	57-19-74-0	21-11-23-0	50-48-56-0	47-78-98-12
125-162-205	229-228-227	124-168-95	210-217-201	147-132-111	144-75-37

黑色色彩搭配方案

黑色是最暗的色彩,搭配其他色彩时,明度差会非常明显,很容易衬托出其他色彩。如果与代表负面信息的色彩组合,很容易引发负面情绪;如果与纯色调组合,可以体现出更强的力量感和鲜艳感;如果与浊色调组合,可以增强稳重、高雅的感觉。

成熟

| 50-44-38-0 | 71-64-64-18 | 0-0-0-100 | 62-53-73-6 | 57-44-52-0 |
| 144-140-143 | 86-85-81 | 35-24-21 | 113-113-82 | 128-134-121 |

沉稳

| 28-30-34-0 | 67-49-22-0 | 49-98-89-24 | 63-91-85-58 | 0-0-0-100 |
| 195-178-163 | 100-122-161 | 127-29-39 | 66-20-22 | 35-24-21 |

理智

| 68-50-70-5 | 82-81-60-33 | 33-30-37-0 | 0-0-0-100 | 68-84-68-41 |
| 100-116-89 | 54-51-68 | 184-176-158 | 35-24-21 | 77-44-53 |

严肃

| 36-18-33-0 | 80-66-66-26 | 0-0-0-100 | 70-84-68-44 | 54-61-42-0 |
| 177-192-175 | 58-74-73 | 35-24-21 | 70-40-50 | 138-108-123 |

浓重

| 0-0-0-100 | 92-100-62-46 | 82-100-54-16 | 56-100-65-25 | 83-73-17-0 |
| 35-24-21 | 31-21-51 | 71-35-77 | 113-25-59 | 63-80-143 |

白色调

白色是没有色相，也没有任何阴暗面的颜色。它可以代表纯洁、和平、神圣，也可以代表单调、虚无、冷淡。它与其他色彩几乎没有共同点，但在与其他颜色组合时可以衬托出干净整洁的感觉。

白色也是没有主张的颜色，但因为它非常干净，所以一般作为衬托其他颜色的色彩。与白色有关的词汇基本都是褒义的，如白衣天使。除此之外，白色还可以表现没有任何隐藏的、完全开放的状态。在实际配色中，如果白色面积过大，就会失去积极性，变得冷淡寂寥。

白色常常用来间隔其他颜色，使它们更容易调和在一起。白色可以最大限度地体现出与其搭配色彩的优点。

白色的正面关键词

# 干净	# 明亮
# 纯洁	# 卫生
# 舒畅	# 光明
# 整洁	# 神圣
# 简洁	

白色的负面关键词

# 单调	# 空虚
# 孤独	# 死亡
# 单薄	# 虚弱
# 冷峻	# 孤立

举个例子

海报以乳白色为背景色，几何图形选用较深的米色和灰色，文字则选择了绿色和粉色，使画面不会因为大面积的白色而显得单调，同时也突出了文字信息。

白色配色范例

2-2-2-0 252-252-252	27-4-7-0 194-224-236	4-4-4-0 246-246-245	38-38-27-18 151-140-148	4-4-4-0 246-246-245	59-4-25-0 101-190-197
18-16-0-0 215-214-235	3-21-6-0 245-216-223	90-89-62-45 32-34-55	58-57-39-28 102-91-106	78-86-62-38 60-42-61	45-51-37-22 132-110-118

白色色彩搭配方案

不管什么颜色与白色组合都会变得干净舒畅。明色调加入白色，整体会变得优雅而舒畅，看起来赏心悦目；在浊色调中加入白色，整体可以变得清爽而有力，营造出和谐舒适的氛围。

清淡

0-0-0-0 255-255-255	19-2-8-0 215-235-237	12-7-15-0 230-232-221	31-5-16-0 186-218-217	54-27-41-0 131-162-151

干净

0-0-0-0 255-255-255	7-12-11-0 240-229-223	22-13-11-0 208-215-220	36-12-14-0 174-202-212	44-17-20-0 153-187-197

柔和

0-0-0-0 255-255-255	11-8-6-0 231-233-235	2-5-23-0 252-243-209	19-0-7-0 214-237-240	4-32-15-0 240-192-195

轻柔

3-7-6-0 249-241-238	0-0-0-0 255-255-255	0-25-19-0 249-208-197	0-10-14-0 253-237-221	27-6-25-0 197-219-200

平和

0-0-0-0 255-255-255	29-0-16-0 191-226-221	9-11-14-0 237-228-219	43-27-36-0 159-172-161	7-21-22-0 237-210-193

CHAPTER 05

多种色调的优势组合

推荐学习时长：0.5 课时

可能有人会有这样的疑惑：是不是只用一种色调会让作品显得单调枯燥呢？其实不然，每个作品都有自己的设计需求，只要符合设计需求，就算只有一种色调也是可行的。但是当作品的设计需求与一种色调的特征不是完全符合的时候，就应该考虑 **选择多种色调组合搭配。多种色调的组合，可以表现出各种微妙的感觉，让作品更贴近设计需求，同时多种色调的配色也会成就更多的独特个性。根据不同的设计需求选择合理的配色，才会让作品呈现出最完美的状态。**

两种色调组合

两种色调搭配使用可以发挥各自的长处，遮掩各自的短处。

纯色调
鲜艳、健康、热情

+

明色调
明快、清爽、明亮

↓

在鲜艳、热烈的纯色调中加入了明快、轻松的明色调，在舒缓纯色强烈刺激的同时又体现了轻松、愉悦的感觉。

三种色调组合

三种及三种以上的色调组合搭配可以表现出更加复杂和微妙的意象。

浊色调
成熟、朴素、沉着

+

明色调
明快、轻松、舒适

+

淡色调
烂漫、温柔、甜美

↓

加入明色调和淡色调之后使浊色调的沉着感得到缓解，既稳重又有个性。

浊色调
稳重、高雅、格调

+

纯色调
积极、热烈、强力

+

明色调
阳光、纯真、清爽

↓

纯色调和明色调的加入使浊色调不再那么单调，整体既稳重又显得积极欢快。

多种色调的组合使意象更丰富

分析下面两张图,你能看出画面中用了哪些色调吗?

》1

》2

(答案见下载资源)

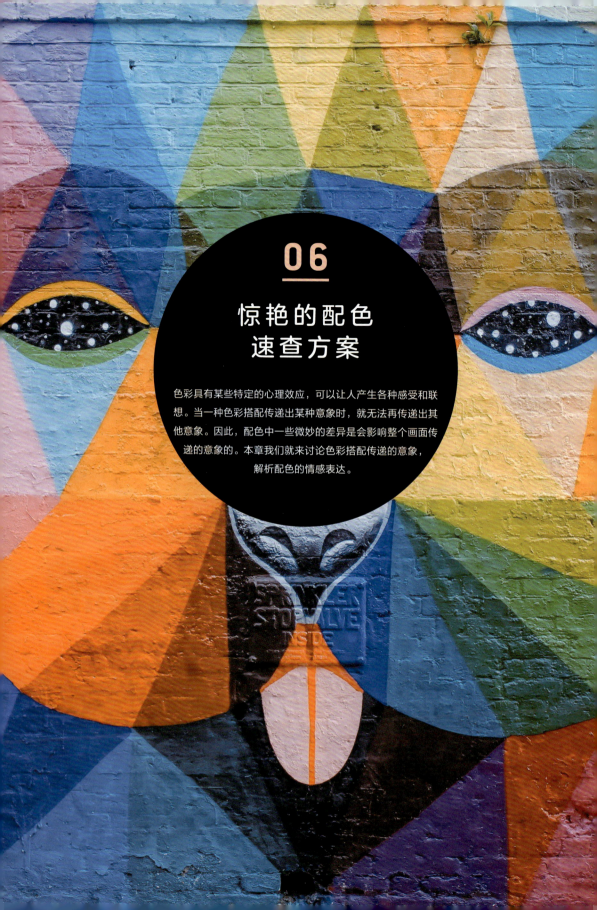

06

惊艳的配色速查方案

色彩具有某些特定的心理效应,可以让人产生各种感受和联想。当一种色彩搭配传递出某种意象时,就无法再传递出其他意象。因此,配色中一些微妙的差异是会影响整个画面传递的意象的。本章我们就来讨论色彩搭配传递的意象,解析配色的情感表达。

CHAPTER 06

给人清新感，少女心满满

推荐学习时长：2.5 课时

小清新的用色倾向于淡淡的、清爽的感觉，色彩的饱和度不高，是带有灰色调的。在色彩中，清新感最强的是白色，因为白色的明度最高，所以画面越接近白色、明亮的色调，就越能体现出清新感。在色相的选择上也没有什么禁忌，可以用冷色系色彩传递清新、爽快的印象，也可以用暖色系色彩传递少女心、轻柔的印象。

清爽、纯净、
清新、舒适

# 清爽	1 28-0-4-0 192-228-243	2 41-9-3-0 158-204-234	3 34-0-38-0 182-219-178	4 0-8-13-0 254-240-224	5 6-10-49-0 244-227-149
# 纯净	6 0-68-61-0 237-113-86	7 0-26-8-0 249-208-215	8 59-0-19-0 97-195-210	9 4-13-55-0 248-223-132	10 35-0-49-0 179-216-154
# 清新	11 0-38-26-0 245-181-170	12 35-6-3-0 175-214-239	13 5-7-54-0 247-233-138	14 28-0-4-0 192-228-243	15 50-0-28-0 132-203-196
# 舒适	16 41-3-31-0 162-209-189	17 40-0-16-0 162-216-220	18 0-44-30-0 244-169-158	19 17-8-0-0 218-228-244	20 7-20-11-0 238-214-215

实战案例

> 1 矢量图

> 2 字体和贴纸

> 3 网页设计

> 4 UI设计

> 5 图案与标志

> 6 海报

> 7 照片

CHAPTER 06

时尚、前卫，充满个性

时尚、前卫通常会给人大胆、刺激、动感、强烈的感受，所以可以选择对比较强的色彩来体现。在用色上倾向于明亮的色调，纯度较高，不同色相的色彩并列在一起对比效果明显。选用具有视觉刺激性的色彩可以营造个性、有活力、前卫的感受。

前卫、动感、
活力、强烈

# 前卫	1 7-4-86-0 245-232-40	2 48-25-99-0 152-166-36	3 13-96-26-0 211-19-109	4 43-7-97-0 164-195-31	5 37-99-14-0 170-12-120
# 动感	6 63-0-29-0 81-190-192	7 18-8-90-0 221-216-35	8 0-91-47-0 231-49-89	9 66-0-86-0 87-181-80	10 4-94-4-0 224-23-131
# 活力	11 69-0-93-0 73-178-67	12 9-15-87-0 238-212-41	13 44-16-0-0 152-191-230	14 7-13-70-0 243-218-95	15 9-86-99-0 220-69-20
# 强烈	16 82-30-81-0 19-137-86	17 13-91-99-0 213-54-24	18 9-10-83-0 239-221-57	19 18-60-10-0 209-127-166	20 76-24-13-0 20-150-196

实战案例

> 1 矢量图

> 2 字体和贴纸

> 3 网页设计

> 4 UI设计

> 5 图案与标志

> 6 海报

> 7 照片

CHAPTER 06

充满神秘，体现异域风情

因地域文化、宗教等原因，异域风情的<mark>用色大多是倾向于暖色系的，以暗色调为主，</mark>但是也会局部搭配鲜艳的色彩，整体用色倾向于浓郁的厚重色调，色彩明度适中、纯度较高。选用暖色系的暗色调会呈现出神秘的异域文化风情。

复古、浓郁、神秘、异域

复古

1	2	3	4	5
8-34-56-0	26-62-81-0	67-62-79-23	51-96-81-27	63-67-89-28
234-182-117	197-118-61	91-85-62	119-33-45	97-76-45

浓郁

6	7	8	9	10
10-33-54-0	44-74-69-4	22-60-55-0	87-47-100-11	34-95-74-1
231-184-123	157-88-76	203-124-104	23-105-54	176-44-61

神秘

11	12	13	14	15
29-43-62-0	76-23-34-0	55-90-97-40	39-75-87-3	57-78-72-25
192-153-103	34-151-164	99-36-24	168-88-52	111-64-60

异域

16	17	18	19	20
46-87-100-14	9-49-82-0	75-68-16-0	53-73-51-2	82-68-31-0
143-57-34	229-152-56	87-89-148	139-87-101	66-87-132

实战案例

> 1 矢量图

> 2 字体和贴纸

> 3 网页设计

> 4 UI设计

> 5 图案与标志

> 6 海报

> 7 照片

CHAPTER 06

甜美、浪漫,充满梦幻气息

将明度较高、纯度适中的多种暖色系色彩搭配在一起,就可以营造甜美、梦幻的效果。因为色调明亮、淡弱,所以在配色的对比上较弱,淡粉色与淡紫色搭配可以呈现甜美、浪漫的梦幻效果。

甜蜜、活泼、
梦幻、温柔

# 甜蜜	1 4-1-31-0 250-247-197	2 5-7-59-0 247-231-127	3 2-26-1-0 245-208-225	4 4-31-13-0 242-196-201	5 47-0-16-0 142-208-217
# 活泼	6 21-2-2-0 209-234-247	7 9-3-45-0 240-237-162	8 1-26-7-0 247-208-216	9 38-0-11-0 168-218-229	10 14-13-0-0 223-221-238
# 梦幻	11 16-1-7-0 221-239-240	12 26-21-1-0 197-197-227	13 3-14-7-0 247-229-229	14 22-2-2-0 206-233-246	15 5-22-9-0 240-212-217
# 温柔	16 3-10-8-0 247-236-232	17 15-5-16-0 225-232-219	18 3-21-8-0 246-215-220	19 6-23-18-0 243-210-201	20 7-39-18-0 233-177-182

实战案例

>1 矢量图

>2 字体和贴纸

>3 网页设计

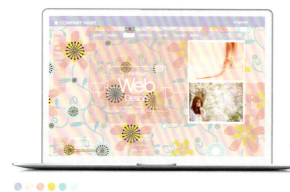

>4 UI设计

>5 图案与标志

>6 海报

>7 照片

CHAPTER 06

充满现代感，给人简约明了的印象

现代感的配色通常会给人冷静、简约明了的印象，以黑、白、灰为主，但是选用亮色系色彩也可以表达这种意象，==整体色彩纯度较高，倾向于明亮、简洁的感觉。==色相通常选择对比较强的对比色或者统一柔和的同类色，也可以添加少量的深色营造高雅的质感。

冷静、明亮、简洁、利落

# 冷静	1	2	3	4	5
	29-18-18-0 192-200-203	41-22-14-0 163-183-203	68-46-35-0 98-124-145	60-65-48-2 123-98-111	43-39-26-0 160-154-167

# 明亮	6	7	8	9	10
	49-24-3-0 139-174-216	41-31-31-0 165-167-166	7-6-80-0 245-228-67	72-54-5-0 84-111-175	0-0-0-0 255-255-255

# 简洁	11	12	13	14	15
	85-80-67-48 39-41-51	26-22-23-0 199-195-190	4-3-3-0 247-247-247	82-57-96-29 49-81-44	40-43-61-0 168-146-106

# 利落	16	17	18	19	20
	32-3-21-0 185-219-210	6-20-19-0 241-214-200	47-38-35-0 151-151-154	0-0-0-0 255-255-255	11-11-13-0 230-226-220

实战案例

> 1 矢量图

> 2 字体和贴纸

> 3 网页设计

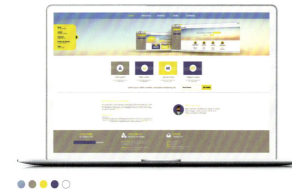

> 4 UI设计

> 5 图案与标志

> 6 海报

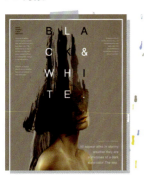

> 7 家居

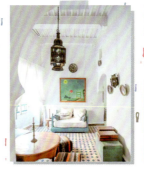 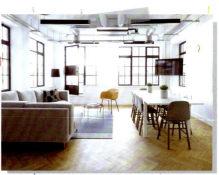

CHAPTER 06

彰显古典，体现传统特色

古典、传统的<mark>用色以暗浊的暖色调为主，演绎稳重感，色彩的明度和纯度都较低。</mark>但过多地营造稳重感会形成朴素且缺乏生气的印象，因此，可以搭配少量明亮鲜艳的色彩，扩展色相的范围，渲染华丽、古典的传统特色。

庄重、古典、
端庄、富丽

# 庄重	1 29-43-47-0 192-154-129	2 41-42-40-0 165-148-141	3 35-60-90-0 179-118-49	4 55-90-90-10 130-55-48	5 50-100-100-0 148-37-42
# 古典	6 56-45-93-1 133-131-55	7 47-76-100-12 144-79-35	8 19-64-100-0 208-115-16	9 52-88-100-29 116-47-29	10 39-52-66-0 170-130-93
# 端庄	11 88-80-49-13 50-64-95	12 59-88-58-17 115-53-76	13 4-23-21-0 244-209-195	14 47-100-96-19 136-28-35	15 18-33-81-0 216-176-65
# 富丽	16 43-90-76-7 155-56-60	17 22-75-83-0 201-92-53	18 83-55-63-11 48-98-93	19 53-70-71-11 132-88-73	20 59-56-68-5 123-111-88

实战案例

> **1** 矢量图

> **2** 字体和贴纸

> **3** 网页设计

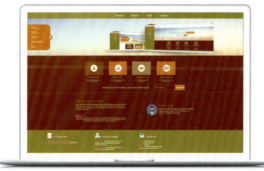

> **4** UI设计

> **5** 图案与标志

> **6** 海报

> **7** 插画

> **8** 照片

165

CHAPTER 06

安定、自然，给人平静感

安定、自然的意象能体现舒缓、安宁、平静的感觉。在色相的选择上以中性的绿色和蓝色为主，明度和纯度适中，色调偏向于淡色调。添加少量的青色可以增加静谧、安定的感觉，添加少量的杏色和棕褐色可以增加平和、舒适、大方的感觉。

平和、安静、宁静、自然

# 平和	1	2	3	4	5
	38-0-15-0 166-217-221	40-11-18-0 165-200-206	12-9-8-0 229-230-231	11-25-32-0 230-200-172	44-42-42-0 159-146-138

# 安静	6	7	8	9	10
	16-0-8-0 222-240-240	16-7-4-0 220-229-239	32-26-2-0 183-185-218	55-44-0-0 129-137-195	31-14-5-0 185-204-227

# 宁静	11	12	13	14	15
	9-17-16-0 233-216-209	45-42-32-0 157-147-155	31-17-13-0 185-199-211	53-36-21-0 135-151-176	74-50-38-0 79-116-138

# 自然	16	17	18	19	20
	12-9-10-0 230-230-227	14-18-18-0 224-211-203	27-2-11-0 196-226-229	49-4-27-0 138-200-194	52-23-13-0 131-171-201

实战案例

> **1** 矢量图

> **2** 字体和贴纸

> **3** 网页设计

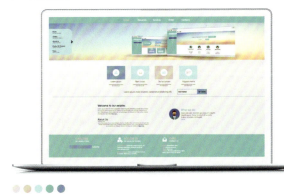

> **4** UI设计

> **5** 标志

> **6** 海报

> **7** 插画

> **8** 照片

CHAPTER 06

优雅、温婉，体现高贵气质

优雅、高贵等词通常用来描绘人的气质，配色中常以淡浊色调来表达这种印象。==在色相的选择上常以淡紫色为主，==为体现高贵、华丽的感觉，可以添加少量的深色系色彩，还可以添加少量的淡粉色或淡蓝色，以增加活泼的氛围感。

优雅、华丽、温婉、高贵

# 优雅	1 6-5-5-0 242-242-242	2 14-16-19-0 224-214-204	3 16-31-10-0 218-187-203	4 51-53-40-0 144-124-132	5 76-78-58-24 75-61-78
# 华丽	6 17-51-34-0 212-145-144	7 11-11-20-0 233-225-208	8 29-27-32-0 193-183-169	9 70-83-54-18 92-59-82	10 52-63-36-0 142-106-130
# 温婉	11 28-46-48-0 193-149-125	12 21-35-39-0 209-174-151	13 24-20-7-0 202-200-218	14 42-36-19-0 162-160-181	15 69-60-35-0 101-104-134
# 高贵	16 20-13-5-0 211-216-230	17 6-6-2-0 242-241-246	18 20-25-13-0 209-194-204	19 86-91-54-29 51-41-73	20 52-37-43-0 139-149-140

实战案例

> **1** 矢量图

> **2** 字体和贴纸

> **3** 网页设计

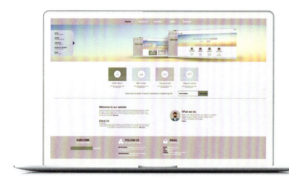

> **4** UI设计

> **5** 图案与标志

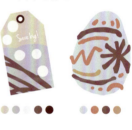

> **6** 海报

> **7** 照片

CHAPTER 06

青春、靓丽，充满活力

体现青春和充满激情、活力的<mark>用色偏向于鲜艳明亮的暖色系，色彩的饱和度较高。</mark>在表现活力时，暖色系色彩是不错的选择，选择开放的多种色相可以营造出自然欢快的气氛。在色调上，鲜艳的纯色调到明亮的亮色调都可以表现活泼开朗的印象。

青春、愉悦、活泼、欢快

# 青春	1	2	3	4	5
	71-0-34-0 31-182-180	35-0-73-0 183-213-97	13-14-56-0 228-213-131	8-55-83-0 228-140-52	1-81-33-0 232-81-114

# 愉悦	6	7	8	9	10
	19-87-40-0 202-63-102	36-20-72-0 180-184-95	5-18-24-0 243-218-194	12-42-94-0 225-161-20	45-71-100-8 151-89-36

# 活泼	11	12	13	14	15
	9-76-71-0 222-93-67	50-8-69-0 142-188-109	12-25-91-0 229-192-27	53-31-9-0 132-159-199	82-41-58-0 38-124-115

# 欢快	16	17	18	19	20
	77-13-81-0 34-158-90	82-32-62-0 9-135-115	3-51-85-0 239-150-45	1-80-92-0 234-86-27	16-96-72-0 207-33-59

实战案例

> 1 矢量图

> 2 字体和贴纸

> 3 网页设计

> 4 UI设计

> 5 图案与标志

> 6 海报

> 7 照片

CHAPTER 06

稳重、成熟，具有历练感

稳重、成熟的配色在色相上偏中性，经常选用没有刺激感、缺乏变化的暗色调。针对成熟男性可以选择黑色、蓝色、棕色，针对成熟女性可以选择暗红色、深紫色。色彩的明度较低，纯度适中，明暗对比适中，应尽量避免出现过于鲜艳、明快的色调。

干练、沉稳、成熟、可靠

干练

1	2	3	4	5
11-15-26-0	41-41-43-0	65-72-74-33	82-64-53-10	97-85-62-41
231-217-191	165-150-137	87-64-56	59-87-100	7-41-61

沉稳

6	7	8	9	10
36-42-44-0	43-54-71-0	55-71-82-19	63-86-100-56	87-81-72-57
177-151-135	163-126-84	120-79-55	67-30-12	27-32-38

成熟

11	12	13	14	15
62-54-74-7	49-60-98-6	63-90-75-49	84-62-66-21	91-71-69-42
114-110-79	145-106-40	76-29-38	47-82-80	19-54-57

可靠

16	17	18	19	20
26-38-43-0	67-67-73-27	62-72-58-12	76-72-60-23	72-72-74-39
199-165-141	88-75-63	113-81-87	71-70-79	70-59-54

实战案例

> 1 矢量图

> 2 字体和贴纸

> 3 网页设计

> 4 UI设计

> 5 图案与标志

> 6 海报

> 7 照片

CHAPTER 06

精美、奢华，体现高级感

在表达奢华、高级感时，以往会选择用高饱和度且偏暗色调的黄色、红色、紫色等配色。==但随着生活的变化，现在大多采用明亮色调的色彩，但纯度较低。==例如，浅浅的粉色系营造梦幻、纯净的氛围，闪闪发光的金色呈现出精美的质感。搭配黑白灰一系列无彩色，可以提升作品的品质感，呈现出奢华、高档感。

精美、高档、
奢侈、品位

# 精美	**1** 27-4-17-0 197-223-216	**2** 20-25-44-0 212-191-149	**3** 85-77-51-15 56-67-93	**4** 6-20-16-0 240-213-206	**5** 8-33-14-0 232-187-195
# 高档	**6** 81-76-74-52 42-43-43	**7** 28-16-20-0 195-204-201	**8** 18-6-11-0 217-228-227	**9** 63-86-100-56 67-30-12	**10** 20-28-30-0 210-187-171
# 奢侈	**11** 31-30-31-0 187-177-168	**12** 6-15-15-0 241-224-214	**13** 16-27-61-0 220-188-113	**14** 47-48-82-0 154-133-70	**15** 49-49-48-0 149-132-124
# 品位	**16** 13-20-22-0 227-208-195	**17** 8-7-8-0 238-237-235	**18** 27-22-22-0 196-195-192	**19** 63-57-53-2 116-110-110	**20** 8-26-32-0 236-200-172

实战案例

> 1 矢量图

> 2 字体和贴纸

> 3 网页设计

> 4 UI设计

> 5 图案与标志

> 6 海报

> 7 照片

12 金属机械风配色

CHAPTER 06

金属机械风的配色不一定是黑色，可以是以暗浊色调为主，选用纯度较低的色彩，营造金属质感和机械风格的氛围。添加暗红色可增加画面的沉重感和压抑感，添加暗紫色可增加神秘感和诡异感。

金属、机械、朋克、神秘

金属

1	2	3	4	5
23-27-46-0 206-185-143	82-44-40-0 36-120-139	97-92-62-47 13-30-53	68-100-65-46 72-15-46	69-54-58-4 98-109-103

机械

6	7	8	9	10
45-42-32-0 157-146-154	90-81-63-42 30-44-59	62-91-93-57 69-22-16	49-98-100-24 127-30-30	53-57-77-5 137-113-73

朋克

11	12	13	14	15
33-78-76-0 181-85-64	46-54-86-1 156-123-62	67-80-68-37 82-51-56	80-76-65-38 54-54-61	83-80-71-54 37-35-42

神秘

16	17	18	19	20
58-49-55-0 127-125-113	56-100-100-48 87-12-16	41-49-59-0 166-136-106	72-79-77-54 56-38-36	89-87-86-77 10-3-5

实战案例

> 1 矢量图

> 2 字体和贴纸

> 3 网页设计

> 4 UI设计

> 5 图案与标志

> 6 插画

> 7 照片

CHAPTER 06

给人健康、积极乐观的印象

健康、积极乐观的配色通常以橙色、黄色、绿色为主，且色彩的纯度和明度较高，对视觉的刺激较强。明暗对比适中，色调明快、清澈，这类配色给人乐观、积极、爽朗的感觉，适用于自然、健康饮食、运动、环保等主题的表现。

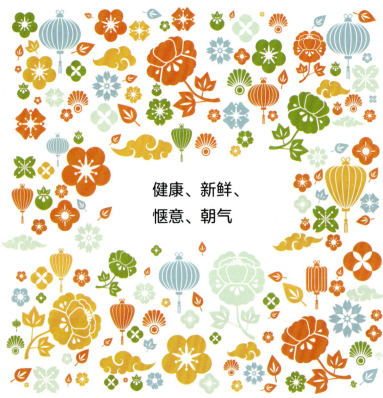

健康、新鲜、
惬意、朝气

健康

1	2	3	4	5
7-53-59-0	6-29-42-0	6-29-63-0	56-17-100-0	42-13-49-0
230-144-99	239-194-150	240-192-105	128-170-41	162-192-146

新鲜

6	7	8	9	10
24-0-24-0	15-11-82-0	7-63-83-0	44-4-81-0	52-4-41-0
205-230-208	226-214-64	228-122-49	160-199-81	129-195-167

惬意

11	12	13	14	15
19-17-22-0	70-41-37-0	9-28-90-0	39-14-77-0	9-62-96-0
215-209-197	87-131-147	235-189-31	173-190-86	226-123-18

朝气

16	17	18	19	20
52-5-18-0	49-12-98-0	9-62-96-0	18-9-86-0	73-10-65-0
127-197-210	147-182-38	226-123-18	222-214-52	53-156-117

实战案例

> **1** 矢量图

> **2** 字体和贴纸

> **3** 网页设计

> **4** UI设计

> **5** 图案与标志

> **6** 海报

> **7** 照片

CHAPTER 06

充满都市、商务气息

具有都市、商务气息的配色<mark>常常以灰色、蓝色、白色、浅棕色等色相组合，整体用色以冷色系为主，呈现灰色调。</mark>以具有透明感的高明度色彩展现出理性、冷静且干练的感觉。若使用过多的冷色会造成乏味、冰冷的感受，可适当添加暖色作为强调色，增添几分温暖的感觉。

理性、睿智、严谨、冷静

# 理性	1	2	3	4	5
	13-8-12-0 228-229-224	36-19-17-0 174-191-200	45-36-35-0 157-156-155	67-50-41-0 103-120-134	76-67-59-17 76-80-87

# 睿智	6	7	8	9	10
	40-33-40-0 168-165-150	92-83-64-44 23-40-56	74-54-36-0 82-111-138	29-11-13-0 191-210-217	20-15-20-0 212-212-202

# 严谨	11	12	13	14	15
	20-26-31-0 212-191-173	37-30-23-0 174-173-181	60-54-45-0 123-118-124	78-82-62-37 60-48-63	94-89-51-20 33-49-84

# 冷静	16	17	18	19	20
	21-20-22-0 209-202-194	40-22-25-0 165-183-185	35-26-27-0 179-180-178	74-56-47-2 84-106-119	57-47-50-0 130-129-122

实战案例

> 1 矢量图

> 2 字体和贴纸

> 3 网页设计

> 4 UI设计

> 5 图案与标志

> 6 海报

> 7 照片

CHAPTER 06

怀旧、复古，传递经典

怀旧、复古的用色大多透露着过去的气息，因此，在色调上以浊色调为主。利用明度差异不大、低饱和度、低明度的色彩可以创造出厚重感，采用亮灰色调等明度较高且柔和的色彩则能营造出经典且复古的视觉印象。

怀旧、经典、含蓄、复古

# 怀旧	1 16-62-92-0 213-120-35	2 13-44-82-0 223-159-58	3 6-16-32-0 241-219-180	4 57-10-44-0 117-183-157	5 63-73-80-35 90-62-49
# 经典	6 15-18-23-0 223-210-194	7 86-85-66-50 36-34-48	8 24-37-47-0 203-168-135	9 32-47-83-0 188-144-63	10 46-100-100-16 141-29-34
# 含蓄	11 83-83-64-45 46-40-54	12 55-31-45-0 129-155-141	13 27-22-46-0 198-192-147	14 29-55-84-0 192-129-58	15 44-86-100-10 151-62-35
# 复古	16 47-99-75-14 139-30-55	17 29-36-53-0 192-165-123	18 20-24-32-0 212-195-172	19 72-71-71-35 73-63-59	20 57-37-44-0 127-146-139

实战案例

> 1 矢量图

> 2 字体和贴纸

> 3 网页设计

> 4 UI设计

> 5 图案与标志

> 6 海报

> 7 照片

16 带有黑暗、危险气息

CHAPTER 06

提示具有黑暗、危险感觉的配色常常以暗色调为主，不一定就是黑色，还可以采用深褐色、深紫色、暗红色来表达这类印象。但大面积的暗色会让画面沉重、乏味，因此，可以适当添加亮色（如紫红色等），使画面效果更丰富、更有层次。

恐怖、昏暗、危险、阴森

恐怖

1	2	3	4	5
52-62-49-0 143-109-112	35-76-83-1 176-88-56	84-84-60-36 50-45-65	65-89-77-54 68-27-33	92-93-66-55 23-22-43

昏暗

6	7	8	9	10
38-28-45-0 173-173-144	67-64-79-25 90-81-59	53-69-58-5 138-92-93	58-95-100-52 79-19-13	76-80-92-66 38-26-14

危险

11	12	13	14	15
53-55-65-0 140-118-93	50-100-79-10 139-32-54	84-69-89-18 56-75-56	69-92-65-43 74-31-51	80-92-88-71 31-6-9

阴森

16	17	18	19	20
39-39-34-0 170-155-155	69-77-73-42 72-51-50	78-89-51-18 76-50-84	72-71-71-35 73-63-59	69-93-68-50 67-24-43

实战案例

> **1** 矢量图

> **2** 字体和贴纸

> **3** 网页设计

> **4** UI设计

> **5** 图案与标志

> **6** 照片

CHAPTER 06

带有古朴、陈旧的气息

古朴、陈旧的配色以灰绿色、灰蓝色一系列冷色为主,在色调上以浊色调为主要色调,色彩明度适中,纯度较低,色相对比弱。搭配土黄色、棕色、褐色等暖色可以营造出古朴、陈旧的感觉。

古朴、冷清、陈旧、宁静

# 古朴	1	2	3	4	5
	47-43-45-0 151-142-133	62-62-68-12 113-96-81	67-59-56-6 102-102-102	72-71-76-40 69-59-51	48-34-28-0 147-157-167
# 冷清	6	7	8	9	10
	27-20-32-0 197-196-176	44-28-43-0 158-169-147	64-53-65-5 109-112-93	34-35-44-0 181-165-141	51-58-77-4 143-111-73
# 陈旧	11	12	13	14	15
	19-19-28-0 213-204-185	38-40-53-0 173-152-122	52-53-64-1 141-122-95	56-51-63-1 133-123-98	53-77-77-19 125-71-58
# 宁静	16	17	18	19	20
	23-20-45-0 207-198-150	33-20-28-0 182-192-183	75-66-86-40 62-64-44	52-38-52-0 141-147-114	58-69-100-25 109-76-34

实战案例

> **1** 矢量图

> **2** 字体和贴纸

> **3** 网页设计

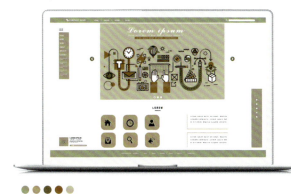

> **4** UI设计

> **5** 图案与标志

> **6** 海报

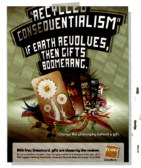

> **7** 照片

CHAPTER 06

明快、爽朗，让人感觉放松

最能令人感到轻盈、愉悦的色彩是与黑色成对比的白色，因此只要是接近白色的明亮色调，就会给人轻快、爽朗的感觉。色彩的明度和纯度较高，明暗对比适中，色相上没有什么禁忌，如果添加适当的黄色可以营造出阳光、温暖的感觉。

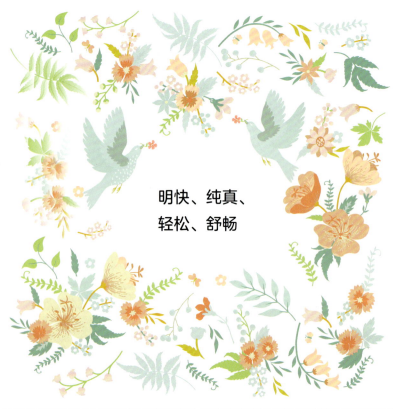

明快、纯真、
轻松、舒畅

# 明快	1 10-31-63-0 232-187-106	2 4-18-13-0 244-219-214	3 2-51-54-0 239-151-109	4 38-5-18-0 170-212-213	5 20-14-6-0 211-214-228
# 纯真	6 47-38-35-0 151-151-154	7 38-7-25-0 168-206-198	8 21-4-11-0 210-229-229	9 15-11-82-0 226-214-64	10 7-8-44-0 242-231-162
# 轻松	11 8-23-90-0 238-199-28	12 0-0-0-0 255-255-255	13 55-7-35-0 119-189-177	14 49-43-39-0 146-142-143	15 15-3-8-0 224-237-237
# 舒畅	16 3-30-34-0 243-196-165	17 19-11-14-0 213-219-217	18 32-0-19-0 187-223-201	19 9-18-22-0 234-215-198	20 31-0-56-0 190-219-138

实战案例

> 1 矢量图

> 2 字体和贴纸

> 3 网页设计

> 4 UI设计

> 5 图案与标志

> 6 海报

> 7 家居

CHAPTER 06

喜庆、热闹，有民俗文化感

风土人情、民俗文化这类词通常会使人联想到喜庆、喧闹、浓厚、淳朴等意象，因此，这类配色的==色彩纯度都较高，色调偏浊，在色相上选择范围也比较广==，但常以红色、黄色、绿色、蓝色为主色搭配。

民俗、喜庆、
热闹、富贵

民俗

1	2	3	4	5
56-45-93-1 133-130-55	47-76-100-12 144-79-35	19-64-100-0 208-115-16	85-43-69-3 22-117-97	45-96-92-0 144-38-41

喜庆

6	7	8	9	10
20-29-55-0 212-183-125	15-97-99-0 209-33-27	34-52-100-0 182-132-27	87-50-43-0 13-110-131	72-56-99-20 82-93-44

热闹

11	12	13	14	15
89-72-66-37 27-58-63	82-38-62-0 33-127-110	13-21-80-0 230-200-68	25-81-100-0 194-80-29	80-72-82-53 40-45-36

富贵

16	17	18	19	20
30-96-87-9 175-37-43	76-32-76-0 63-137-91	96-85-30-3 23-60-119	46-84-66-25 130-55-62	16-40-76-0 219-165-74

实战案例

> 1 矢量图

> 2 字体和贴纸

> 3 网页设计

> 4 UI设计

> 5 图案与标志

> 6 照片

CHAPTER 06

性感、妩媚，具有诱惑力

表现性感、妩媚的视觉印象时，==可以使用红色、紫色、淡粉色等颜色作为主色。==虽然淡粉色容易给人甜蜜、梦幻的感觉，但若是搭配红色、棕色或紫色等强烈的色彩，就能散发出女性华丽且性感的气息。除此之外，鲜艳的红色搭配黑色更能使性感度倍增，紫色搭配棕色和黑色更具诱惑力。

诱惑、魅力、妩媚、梦幻

诱惑

1	2	3	4	5
9-15-14-0	30-54-52-0	23-100-100-0	47-100-100-19	70-85-82-60
236-221-214	188-132-113	196-24-31	136-28-33	54-26-25

魅力

6	7	8	9	10
87-82-67-50	12-20-19-0	46-49-36-0	71-92-61-37	74-72-78-46
33-37-48	227-209-200	155-134-143	70-35-59	60-53-44

妩媚

11	12	13	14	15
7-39-36-0	16-87-64-0	45-94-52-1	60-100-100-58	51-100-74-21
235-175-152	209-64-72	157-45-86	70-4-7	126-26-53

梦幻

16	17	18	19	20
0-20-18-0	14-39-36-0	23-55-62-0	50-66-68-6	68-81-80-52
251-219-203	221-171-152	202-134-96	142-98-80	65-38-34

实战案例

> **1** 矢量图

> **2** 字体和贴纸

> **3** 网页设计

> **4** UI设计

> **5** 图案与标志

> **6** 海报

> **7** 照片

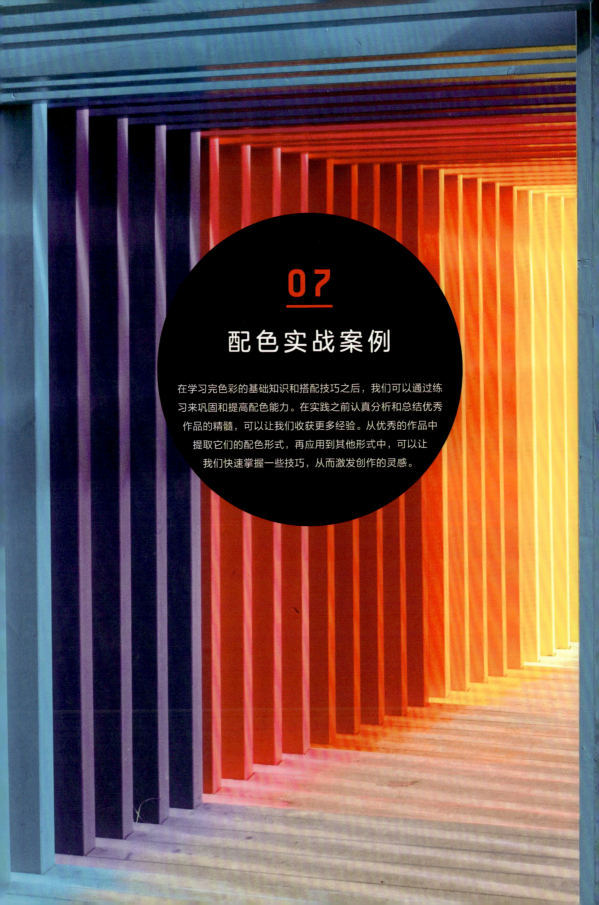

07
配色实战案例

在学习完色彩的基础知识和搭配技巧之后,我们可以通过练习来巩固和提高配色能力。在实践之前认真分析和总结优秀作品的精髓,可以让我们收获更多经验。从优秀的作品中提取它们的配色形式,再应用到其他形式中,可以让我们快速掌握一些技巧,从而激发创作的灵感。

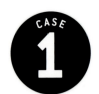

CHAPTER 07

推荐学习时长：0.5 课时

UI 配色设计

从优秀 UI 设计中取经

UI设计是指对软件的人机交互、操作逻辑、界面美观的整体设计。一个好的UI设计不仅是让软件变得有个性有品位，还要让软件操作变得舒适、简单、自由，充分体现软件的定位和特点。本书我们仅从配色角度讨论界面设计的色彩应用。

软件的界面是一个重要元素，设计师需要考虑美观、简易清晰、排列有序等基本原则，再利用个性化元素来增加吸引力和辨识度，使界面给人舒适的视觉感受，拉近人与软件之间的距离。

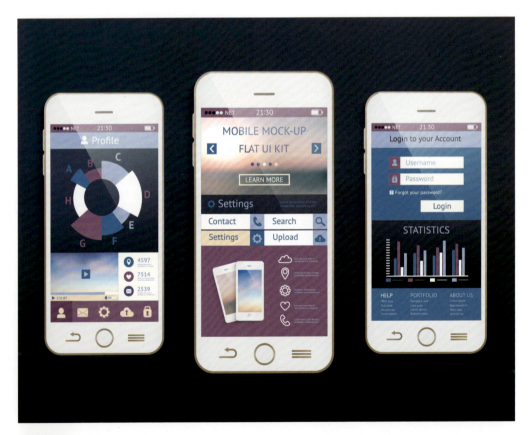

【举个例子】

上图为某品牌手机界面设计的三个展示图，整个界面使用了大量的紫色和蓝色，色调偏冷，给人现代、严谨、充满科技感的印象。其中紫色略微偏暖，与局部的肉粉色搭配，为界面注入了柔和感，缓解了深蓝色带来的过分严肃的感觉。另外，界面的功能设计简洁、直观，给人利落、果断的印象。

从图像中提取色彩进行最佳组合

为什么选择这两个局部作为主要分析的对象

整个界面虽然以紫色、蓝色为主色,但色彩比重不同,界面所呈现的效果也不同。图1以偏暖的紫色为主色,具有浪漫的特性;图2以蓝色为主色,具有严肃、专业的特性。通过不同的色彩属性,可以营造出不同的界面设计感。

怎样从这张图里正确提取色彩

首先,我们找到两个界面的主色分别作为两组新配色方案的主色。其中蓝色具有严谨、专业的印象,这也是很多企业喜欢用蓝色的原因。为了营造一个严谨又热情的印象,我们可以吸取肉粉色与蓝色形成对比,再加入淡蓝色进行调和。紫色具有浪漫特性和女性气质,我们可以以此为配色的主印象,再提取蓝色作为辅助色,搭配出具有柔美、浪漫气质的配色。

》1 　　　　　　　　　　　　　　　　　　》2

第一组
(图1提取色)

1-18-92-0	14-3-1-0	82-63-37-0
253-212-0	226-238-248	60-94-128
a	b	c

第一组配色方案以蓝色为主色,分别在图中吸取深蓝色和淡蓝色,再加入肉粉色形成准对决型配色,增加活跃感。其中,深蓝色的明度过低,容易给人沉重感,可以适当提高它的明度和纯度;肉粉色明度过高,色彩力量感太弱,可以提高纯度、降低明度进行调整;淡蓝色再稍微提高下明度,使颜色过渡更柔和。

第二组
(图2提取色)

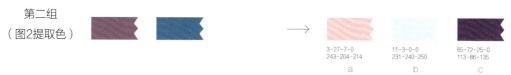

3-27-7-0	11-3-0-0	65-72-25-0
243-204-214	231-240-250	113-86-135
a	b	c

第二组配色方案以紫色和蓝色为主色,为了营造柔美、浪漫的感觉,可以增加一个粉色让配色更轻盈,将蓝色的明度提高减弱其冷硬感,再将紫色的明度稍微降低,使整个配色更有层次感。

练习 ｜ 色彩组合拓展应用

从前面我们得出了两组配色的最终方案，第一组给人热情、专业的印象，第二组则给人柔美、轻盈的感觉。

在填色之前先分析案例的原配色，原配色以蓝绿色为主，整体简洁大方，但同色系配色给人一种平庸的感觉，使用久了可能会产生枯燥感。下面我们将原案例分别用第一组和第二组的配色方案进行改色，检验一下修改之后的配色效果。

填色之前

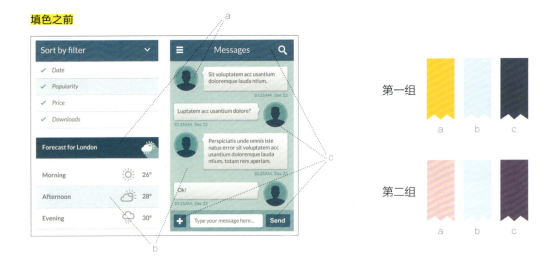

填色之后

第一组

第一组中的黄色无疑是整个界面的亮点，它的加入使界面充满了积极、乐观的印象，与深蓝色形成强烈对比，给人活跃、热情又不失专业、严谨的体验感。

第二组

第二组界面表现出很明显的女性特质，浪漫、柔美，但不能顾及男性用户，所以略逊于第一组配色。

UI 色彩组合拓展应用

分析以下被修改后的 UI 配色有哪些问题？

改变色调

增强色相型

》1

》2

加深背景

提高纯度

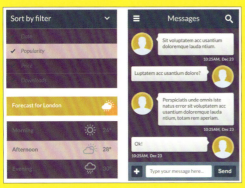
》3

》4

（答案见下载资源）

CHAPTER 07

网页配色设计

推荐学习时长：0.5 课时

从优秀网页设计中取经

网页设计是根据企业希望向浏览者传达的信息进行网站功能设计及页面美化的工作。网页设计的目标是通过使用更合理的颜色、字体、图片、样式进行页面设计美化，在功能限定的情况下，尽可能给予用户完美的视觉体验。

在网页设计中，设计师依据和谐、均衡、重点突出的设计原则，合理运用色彩对人们心理产生的影响，搭配出一套美观、适宜的配色方案。

试着来分析这个案例

我们试着来分析本页这两张图，图1和图2均是同一个网页界面设计的部分展示图，它的定位是浪漫、简洁。因此，在界面的排版上很简约，可以让浏览者直观地看到信息。除此之外，在色彩的选择上采用了渐变的样式，色调上偏暖，色彩明度较高，展现了浪漫、梦幻的感觉。在主页的底部增加了重色，让整体配色显得更有节奏感和层次感。

» 1

» 2

这个网页界面整体都应用了这种色彩搭配，但每一页又会有些小区别，这就使得整个界面非常丰富、美观。

从图像中提取色彩进行最佳组合

为什么选择这个主页作为主要分析的对象

因为这个网页界面整体都采用一致的搭配方式，所以我们就只截取它的主页来提取色彩，并分析色彩的搭配情况。同时，主页的色彩搭配是最丰富的，由上到下大致分为三个区域，最能代表整个界面的色彩搭配。

怎样从这张图里正确提取色彩

首先，找到图中的主色，也就是色彩倾向性明确的一种颜色（橘粉色）；其次，要为主色选择对抗的颜色，也就是对比色（灰绿色），以突出主色；最后，选择与主色相似或接近的颜色，也就是类似色（藕粉色），它可以丰富画面层次感，满足设计需求。除此之外，我们还可以选择一个最深色来压住重心，选择一个最浅色来营造透气感。

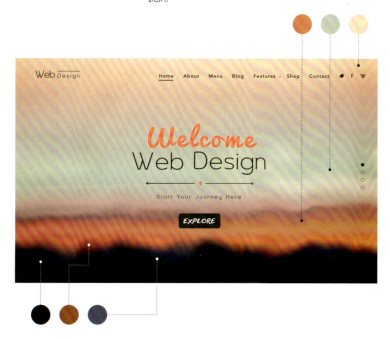

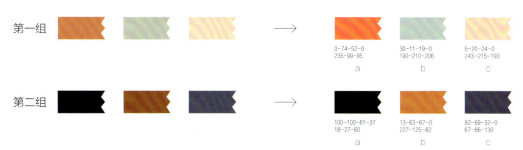

我们从图中大致分两个区域取色，第一组在比较亮的地方提取，第二组在比较暗的地方提取。通常我们都会选择用软件里的取色工具（拾色器）来取色，但是用拾色器直接提取的颜色往往都会偏灰，因此我们还要把这些颜色调得更明确，更有倾向性。也就是说，让色彩的纯度更高一点，红色更像红色，绿色更像绿色。如第一组的色彩a是偏向于红色的，但是在调整之前是偏橙色更多一点；第二组的色彩b倾向于橙色，但是在调整之前偏红棕色。因此，调整之后的颜色由于加入了我们的主动创作，所以其表达更加明确，才是正确的取色。

练习 ｜ 色彩组合拓展应用

分析提取的色彩组合，根据前面的讲解我们知道两组中色彩a为主色，色彩b为平衡色（对抗色），色彩c为同频色。选择另一个界面将这两种色彩组合填进去，检验搭配效果。

在填色之前我们要先分析选取的界面的色彩搭配，如图所示，整个界面风格是偏向于活泼、生动的，在指示为a的区域对应的是主色，在指示为b的区域对应的是平衡色，在指示为c的区域对应的是同频色。接下来我们就按着这样的区域分布来填入提取好的色彩。

填色之前

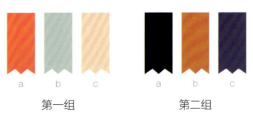

第一组　　　　　　　　　第二组

填色之后

第一组　　　　　　　　　　　　　　　　第二组

第一组的色彩明度整体高于第二组，红色系与偏灰的蓝绿色搭配，给人更加轻盈、柔和、舒适的感受，并且从色彩上可以感受到网站浏览者更倾向于女性或儿童。

第二组的色彩明度低，且以深蓝色为主，给人严肃、严谨的感觉。但橙棕色在深蓝色系的对比下显得浮躁、劣质，减弱了网站的专业感，所以整体感觉没有第一组效果好。

网页色彩组合拓展应用

分析以下被修改后的网页配色有哪些问题？

改变色调

》1

改变明度

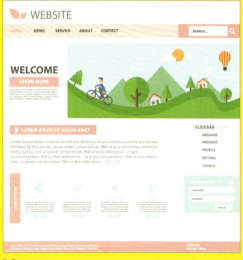

》2

改变色彩面积

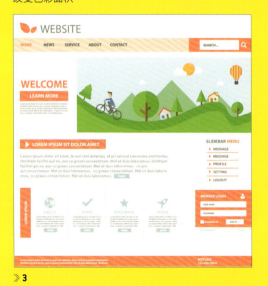

》3

增加色相型

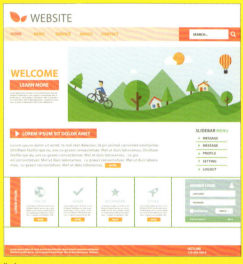

》4

（答案见下载资源）

CASE 3

CHAPTER 07
产品配色设计

推荐学习时长：0.5 课时

从优秀产品设计中取经

产品设计是一个具有创造性的综合信息处理过程，它将满足人的目的或需求的方法转化为物理形态或工具，通过线条、色彩、数据等把产品呈现在人们面前。

产品设计具有"牵一发而动全局"的重要意义。如果产品设计缺乏可生产性，那么就会耗费大量人力、物力去调整设备、更换材料等。一个好的产品设计，不仅要在功能上具有优越性，而且应便于制造，生产成本低，从而增强产品的综合竞争力。

产品设计的色彩属于其表达语言中非常重要的一部分，在对产品进行配色设计时，应考虑产品的适用人群、用途、材料等，以此提高用户的体验感。

举个例子

图为一组冰淇淋造型的儿童玩具。该产品的适用人群为儿童，所以在色彩上纯度和明度都较高，色相也十分丰富。冰淇淋色彩以黄色系和粉色系为主，给人浪漫、愉悦的心理感受，再加入适量的嫩绿色，可展现生命力和希望；加入巧克力色，则使人产生美味、甜蜜的联想。冰淇淋的整体配色纯度较高，色彩浓烈，所以底座采用高明度的天蓝色，不仅减缓了浮躁的感受，还使整体色彩重心上移，增强了动感和吸引力。

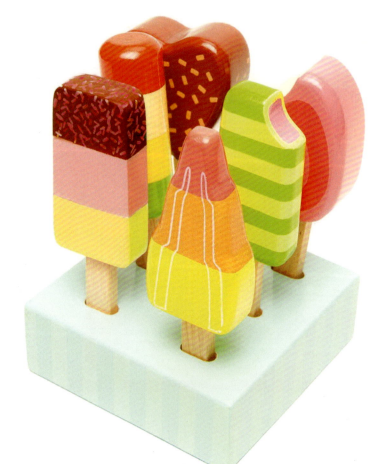

从图像中提取色彩进行最佳组合

为什么选择这两处局部作为主要分析的对象

整个冰淇淋玩具的组成较为复杂,是由多个冰淇淋个体组成的,每个冰淇淋都是一组独立的配色方案。因此,我们可以直接选取其中一个冰淇淋的色彩作为配色方案,或者根据自己的喜好吸取其他色彩来替换其中的色彩,如图1、图2所示。

怎样从这张图里正确提取色彩

在整个产品图中框选出要提取的色彩部分,剔除掉其他干扰色,让色彩效果更加简洁、直观。在图1中,首先以排在前面的冰淇淋的配色为基础,可以用后面的嫩绿色替换掉粉红色,所以就得出了黄色、橙色、绿色的类似型配色方案;在图2中,冰淇淋上的粉红色、黄色和底座的天蓝色明度十分接近,给人稳定、柔和的印象,加之三角型的色相搭配,充满欢快感。

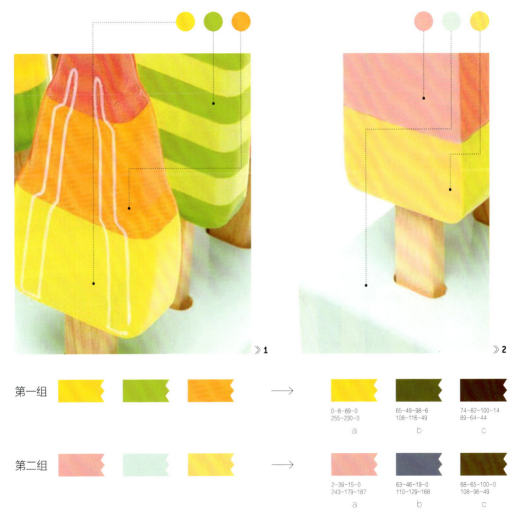

》1　　》2

对于产品设计而言,恰当的配色方案可以凸显产品的质感和特性。由于从图1、图2中提取的色彩的明度普遍较高,缺少重色,导致色彩明暗对比弱,无法很好地表现出产品的层次感和细节。因此在最终的配色方案中,应至少存在一个明度较低的色彩作为重色。第一组配色中保留明媚的黄色作为亮色,第二组配色则选择粉色作为亮色,其余的色彩都降低明度来凸显产品的细节和层次。

第一组

0-8-89-0　　65-49-98-6　　74-82-100-14
255-230-0　　108-116-49　　89-64-44
　　a　　　　　　b　　　　　　c

第二组

2-39-15-0　　63-46-19-0　　68-65-100-0
243-179-187　110-129-168　　108-96-49
　　a　　　　　　b　　　　　　c

练习 ｜ 色彩组合拓展应用

两组配色的最终方案：第一组由黄色、棕绿色、深棕色组成，明亮的黄色在剩余两色的衬托下显得极具吸引力；第二组由粉色、鸽蓝色、深棕黄色组成，粉色和鸽蓝色展现出女性的优雅和温柔。表现出热情开朗和沉稳严谨的特性，再搭配米白色，给人休闲、舒适的感受。黑色的皮质肩带则增加了背包的层次感和细节感。整个背包既能搭配休闲风格，又能驾驭商务风格。

在填色前我们先分析一下案例的原配色。这是一款时尚背包的产品设计，其简约、利落的造型是当下许多都市白领的首选，橙色与深蓝色搭配，下面我们将两组新的配色方案中字母编号所对应的颜色填入产品中，检验一下产品最终呈现的效果。

填色之前

第一组

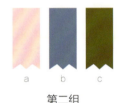

第二组

填色之后

第一组

第二组

第一组配色中，我们可以感受到明亮的黄色带来的愉悦感和吸引力，搭配棕绿色使人联想到冬日午后洒满阳光的草地，干燥松软。整个背包充满了闲适的文艺气息。

第二组配色中，明亮柔和的粉色与典雅的鸽蓝色搭配，使背包更受女性的欢迎。深棕黄色的背带增加了休闲感，作为重色使背包更具质感。

产品色彩组合拓展应用

分析以下被修改后的产品配色有哪些问题？

降低纯度

》1

提高纯度

》2

增强明暗对比

》3

减弱色相型

》4

（答案见下载资源）

CHAPTER 07

包装配色设计

推荐学习时长：0.5 课时

从优秀包装设计中取经

包装是产品特性、品牌理念、消费心理的综合展现，它会在一定程度上影响消费者的购买欲望。包装设计即选用合适的包装材料，运用巧妙的工艺手段，为商品制作精美的包装，并对其进行美化装饰设计。

色彩搭配在包装设计中占有重要地位。**醒目的配色设计会使商品更具吸引力和竞争力，从而促进商品销售。** 在设计时要根据不同商品的不同特点，以及消费者的习惯、爱好来搭配色彩，提升商品品质。

试着来分析这个案例

图为某品牌果汁的包装设计。从整体来看，该包装以深色调为主，搭配造型和色彩都突出的红苹果贴图，第一眼就能吸引消费者的眼球，因此与同类商品相比较更具吸引力。

图1为果汁包装的正面，图2为果汁包装的侧面，均采用黑色、绿色为底。黑色给人高级的印象，搭配白色商品名和金边，使商品极具格调，深邃的配色给人可靠的感觉；底部的绿色可使人联想到大自然，能突出果汁的健康、绿色无污染。图1中苹果的红色与绿色互补，对比强烈，再加上突出的造型，给人味道鲜美、活力满满的印象。

》1

》2

从图像中提取色彩进行最佳组合

为什么选择这两处局部作为主要分析的对象

图1为整个果汁包装设计的亮点所在,色彩丰富,红色与绿色的撞色搭配充满张力;图2果汁包装中使用了大面积底色,黑、白、金的搭配给人高级、典雅的印象,适用范围较广。

怎样从这张图里正确提取色彩

果汁包装的色彩为对决型配色,主要由红色系、绿色系及黑色组成。整个包装的亮点主要集中在图1上,我们可以提取出橙色、嫩绿色、深绿色和红色,四种颜色的明度、纯度差别不大,色相之间过渡自然,搭配在一起呈现出不错的效果,后面的色彩方案可以从这四种颜色入手。图2的色彩比较单一,大面积黑色做底,点缀小面积的金色,这两个色彩在包装设计配色上往往能搭配出奢华、高级的感觉。

》1

》2

第一组

0-54-89-0　　35-11-96-0　　18-0-22-0
242-144-34　　183-195-28　　219-236-211
　　a　　　　　　b　　　　　　c

第二组

19-91-77-0　　5-27-85-0　　0-0-0-100
203-53-55　　241-194-49　　35-24-21
　　a　　　　　　b　　　　　　c

在接下来的练习中,我们将做一个饮料的包装设计配色,所以色彩上要考虑到饮品的特性。根据目前提取出的色彩,我们可以从绿色和黑色入手,分别表现自然清爽、充满活力的饮料,以及以黑色为底、对比强烈的功能性饮料。

第一组方案采用橙色、嫩绿色、深绿色搭配,适当提高明度,增加清爽感;第二组以黑色为底,搭配红、黄两色,凸显激情与活力。

练习 ｜ 色彩组合拓展应用

从前面的分析中我们得出了两组配色的最终方案：第一组为橙色搭配嫩绿色系，给人清爽、阳光的印象；第二组为红色、黄色搭配黑色，红色和黄色给人热烈、兴奋的印象，使整体配色极具力量感和活力感。

在填色前我们先分析一下案例的原配色。这是一个碳酸饮料的包装设计，主要以蓝色、粉红色和黄色为主，为三角型配色，效果和谐又对比鲜明。浅蓝色的底色加上铝罐材质，给人清凉冰爽的感受，在炎热的夏季，这样包装的一罐饮料是十分受欢迎的。

下面我们将两组新的配色方案中字母编号所对应的颜色填入产品中，检验一下产品最终呈现的效果。

填色之前

第一组　　　　　　　第二组

填色之后

第一组　　　　　　　　　　　　　　第二组

第一组色彩明度较高，明暗对比较弱，整体给人清新、凉爽的感受，橙色的加入仿佛为饮料注入了一丝果味的甜蜜，与嫩绿色搭配，让人联想到香橙和青柠。缺点在于黄色的品牌名明度与色相太接近背景中的橙色，导致辨识性较差。

第二组以黑色为底色，增加了高级、神秘的感觉。在黑色的衬托下，红色和黄色像黑夜中的火焰，又像流动的岩浆，仿佛一罐小小的饮料中蕴含着巨大的能量。品牌名与底色对比鲜明，干净利落，增强了色彩的力量感。

包装色彩组合拓展应用

分析以下被修改后的包装配色有哪些问题?

降低纯度

》1

增强色相型

》2

改变底色

》3

减少白色

》4

（答案见下载资源）

CHAPTER 07

插画配色设计

推荐学习时长：0.5 课时

从优秀插画设计中取经

插画设计是指运用图案、线条表现出清晰、明快的形象或信息，并==兼顾审美与实用性。==插画的应用十分广泛，在杂志、贺卡、海报、说明书等平面作品中，做解释说明用途的图片、图案等都可以算在插画的范畴。

插画的表现形式很丰富，写实的、抽象的、黑白或彩色的、摄影或电脑制作的，不同的内容和风格都需要适当的色彩搭配来展现，特别对于彩色插画，好的配色即为作品给人的第一印象。

举个例子

右图为一幅风格自由、跳脱的旅游题材的插画作品。第一眼我们就可以感受到插画的色彩十分丰富，以明淡、柔和的颜色做底，搭配干净明亮的黄色、粉色、绿色等，给人舒适、放松又愉快的感受。画面中央一条蜿蜒的公路串联起几个景点，画面内容详略得当，既明快又不失精致。再搭配丰富的色彩，突出了旅途中愉快、轻松的氛围，让人想加入这趟旅行中来。

从图像中提取色彩进行最佳组合

为什么选择这个局部作为主要分析的对象

我们第一眼看到这幅旅游题材的插画时,对其色彩的第一印象是丰富、多样,但是仔细观察就会发现,单是一个景点的色彩几乎就囊括了整个作品所使用到的色彩,这也是该插画看似凌乱却依旧和谐、统一的原因。因此,仅选择整个插画的某一景点就可以获得丰富的色彩了。

怎样从这张图里正确提取色彩

除去无彩色,剩下的色彩明度、纯度差异都不大,主要在于色相的不同。将这些颜色随意搭配,都可以组合成不错的配色方案。因此,我们可以从不同的色相型入手来组合两组配色方案。第一组色彩采用三角型配色,吸取粉色、黄色、湖蓝色,营造出活泼、天真的色彩印象;第二组配色采用对决型配色,吸取绿色、肤色、红色,其中红色与绿色形成强烈的视觉冲击,肤色起到调和作用,整体呈现的活跃性略弱于第一组配色。

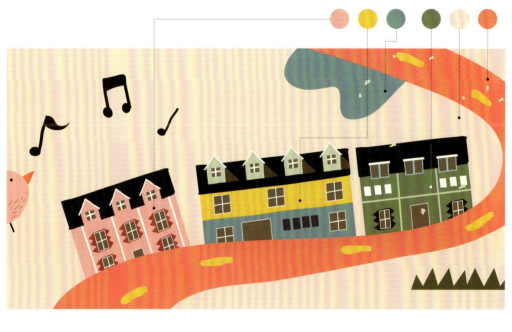

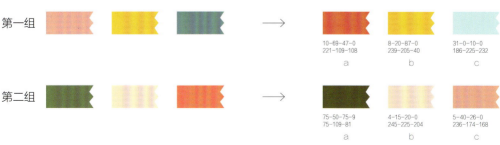

两组配色的明度差异都不大,但在一幅完整的插画作品中,有适当的明度差异可以使画面更加立体、细腻,能够让人很快注意到作品的核心内容,增加稳定感。
第一组配色选取粉色为重色,适当降低其色彩明度;第

二组配色适当降低绿色的明度,其他色彩则提高明度保持轻盈感。要注意的是,不能将明度降得过低,过于接近黑色会使其在视觉上失去原本的色相,进而破坏最初的色相型。在实际运用时,根据需求适当调整即可。

213

练习 ｜ 色彩组合拓展应用

通过调整我们得出了两组配色的最终方案：第一组为三角型配色，给人留下天真、活泼的印象；第二组为对决型配色，给人留下温和却又不呆板的印象。插画案例展示的是一个旅游城市的卡通形象，几座小山周围有景点、标志性建筑物等，整体色彩以绿色系为主，搭配棕黄色，画面充满淡淡的历史韵味。白色的云朵则减少了画面的沉闷感，在淡绿的背景下显得宁静、悠远。

由于插画元素较丰富，仅仅用三个色彩是无法满足实际所需的，所以可以由三个色彩延伸为色系来进行填色，这样插画色彩既丰富也不会显得混乱。

填色之前

第一组

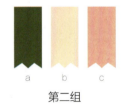

第二组

填色之后

第一组

第一组以蓝色系和粉色系为主，画面给人浪漫、纯真的感觉，中黄色作为点缀色活跃了氛围，很好地展现出三角型配色和谐又对比鲜明的特点。

第二组

第二组以粉色调为主，山峦采用绿色系填充，给人可爱、欢乐的感觉。色彩层次分明，明度较低的绿色位于画面的下方，增强了稳定感。

插画色彩组合拓展应用

分析以下被修改后的插画配色
有哪些问题?

降低明度

》1

减少白色

》2

减小明度差

》3

全相型配色

》4

(答案见下载资源)

CHAPTER 07

推荐学习时长:0.5 课时

广告海报配色设计

从优秀广告海报中取经

海报设计是视觉传达的一种表达形式,通过版面、文字、色彩的合理设计,第一时间吸引人们的眼球,并以恰当的形式简洁明了地向人们展示宣传内容。

海报这一名称最早起源于上海,是戏剧演出的宣传张贴物,发展到如今,海报已经成为使用十分广泛的招贴形式,其内容简明扼要,形式美观新颖,具有介绍某一事物、事件的特性。因此,海报也属于广告的一种。

举个例子

下图为某护肤品的广告海报。海报中流动的金色液体十分引人注目,在黑白底色的衬托下显得高贵又神秘,极好地表现出护肤品的质感和档次;下方的鼠尾草向人们展现了产品的天然性、植物萃取等信息,也使画面更加丰富、细腻。

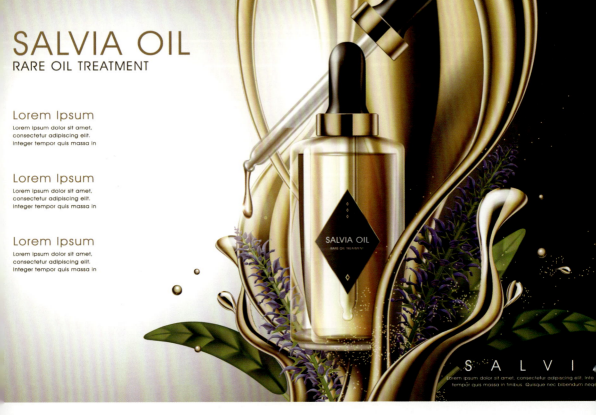

从图像中提取色彩进行最佳组合

为什么选择这个局部作为主要分析的对象

该局部图为海报色彩最丰富的部分,从中我们可以有较多的色彩选择;这个局部是海报的核心位置所在,它集中了整个护肤品广告的主要宣传内容,包括产品名、产品质感、天然特性等,丰富的内容可以为我们提供更多的参考。

怎样从这张图里正确提取色彩

整个海报的主色是金色或者说是棕黄色系,色彩渐变较多,对于同相型、类似型配色有很大参考价值,所以我们可以提取浅棕色、棕色及类似色绿色为第一组。图中还存在一组互补色,即棕黄色和蓝紫色。在海报设计中,具有对比色相的作品往往更具张力和吸引力,所以第二组配色我们可以选择棕黄色和蓝紫色搭配,再选取一个明度较高的蓝紫色丰富色彩层次。

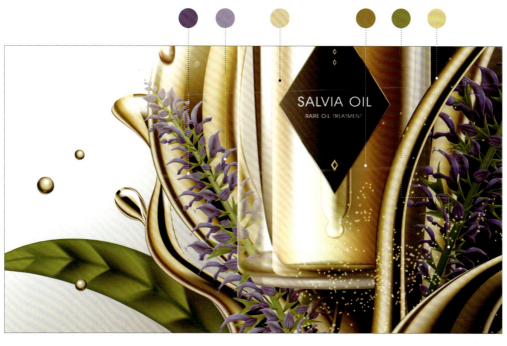

第一组

→
69-76-96-54
61-43-21
a

2-11-28-0
252-233-194
b

27-0-70-0
202-221-103
c

第二组

→
100-95-46-2
24-50-97
a

66-49-0-0
101-123-188
b

0-35-85-0
248-182-44
c

案例原配色中色彩渐变较多,如树叶上的深绿色到浅绿色,以及液体反光中叠加的黑白灰渐变,导致我们吸取的色彩显得比较"脏"。所以我们先对色彩进行适当的"提纯",降低其他杂色带来的干扰。为了营造较干净、清爽的配色,降低某一个色彩的明度,与剩下的色彩形成明度对比,使画面干净通透的同时,更具层次感。第一组配色选择深棕色为重色,第二组则选择深蓝色为重色,在实际操作时可以根据海报需求和自身喜好进行调整。

练习 | 色彩组合拓展应用

通过调整我们得出了两组配色的最终方案:第一组为棕色系搭配绿色,第二组为深蓝色系搭配橙色。

在填色前我们先分析一下案例的原配色。图为某爵士音乐演奏会的宣传海报,色彩绚丽,在黑色背景的衬托下充满了吸引力。我们得出的两组配色色彩数量较少,为了让色彩尽量符合海报风格,可以根据实际情况补充一到两个色彩,这里选择补充黄色。

填色之前

第一组　　　　　　　　第二组

填色之后

第一组　　　　　　　　　　　　　　第二组

第一组以棕色系为主色调,搭配嫩绿色,表现出音乐会复古优雅又不显沉闷的氛围;点缀黄色,增加了海报的灵动感,给人愉悦的视觉感受。

第二组以蓝色系为主色调,采用准对决型配色搭配橙色、黄色,并且这两种色彩明度高于深蓝色,对比强烈,画面充满张力,让人联想到乐曲飞扬的夜晚。

海报色彩组合拓展应用

分析以下被修改后的海报配色
有哪些问题?

去掉黄色

》1

减弱明暗对比

》2

降低纯度

》3

降低标题明度

》4

（答案见下载资源）

CHAPTER 07

推荐学习时长：0.5 课时

杂志封面配色设计

从优秀杂志封面中取经

封面设计是装帧艺术重要的组成部分，是将读者带入书中内容的向导。优秀的封面设计首先要对内容有准确的定位，其次要遵循平衡、韵律与调和的造型规律，突出主题，然后运用色彩、线条、文字、图片等，制作出优秀、富有感情的封面。

封面的色彩处理是设计中重要的一环。得体的色彩表现和艺术处理，能在读者的视觉中产生夺目的效果。色彩的运用要考虑内容的需要，用不同色彩对比的效果来表达不同的内容和思想。

举个例子

上图为一本杂志的封面样图，给人的第一印象是协调、充满美感和趣味性。整个封面的精彩在于色彩搭配和字体、图案的比例把握。

杂志封面采用纯黑色做底，搭配丰富亮丽的彩色线条，十分引人注目；模仿霓虹灯带造型的彩色线条组成了乐器、酒杯、高楼大厦等图案，在黑色背景的衬托下，向我们展示了夜幕下繁华都市的灯红酒绿，霓虹闪烁，充满了神秘感。

再看杂志的标题字体，色彩沿用插图的色彩，字体造型也从霓虹灯中提取灵感，并且在字号和色彩上做到了主次分明，使标题突出却不突兀。

从图像中提取色彩进行最佳组合

为什么选择这个局部作为主要分析的对象

该局部图色彩极为丰富，可以说整个封面的色彩都在这个局部图中了，色相丰富又十分协调。在这样的图中随意选择色彩来进行搭配，呈现出的效果都不会太差。

怎样从这张图里正确提取色彩

整个封面色彩采用了全相型配色，几乎涵盖了12色相环中的所有色彩，所以色彩吸取面很广。但为了通过色彩来表达情感，我们要根据封面需求有目的地去选择和搭配。第一组采用三角型配色，以黑色为底，选择粉紫色、浅橙色和果绿色，时尚感、现代感较强。第二组采用对决型配色，橙色系与蓝绿色系搭配，给人清爽、愉快的感受，以浅色做背景色，将呈现出与第一组完全不同的效果。

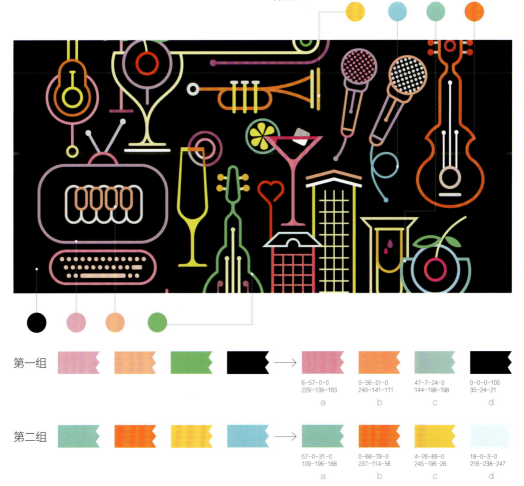

第一组

6-57-0-0	0-56-51-0	47-7-24-0	0-0-0-100
229-139-183	240-141-111	144-198-198	35-24-21
a	b	c	d

第二组

57-0-31-0	0-68-78-0	4-26-89-0	18-0-3-0
109-196-188	237-114-56	245-196-28	216-238-247
a	b	c	d

第一组配色吸取了粉紫色、浅橙色、果绿色和黑色。其实我们不难感受到果绿色有轻微的突兀感，主要在于其明度和纯度上的差异。将果绿色的明度、纯度向粉紫色、浅橙色靠近，并且加入少许蓝色，使三角型颜色更加准确。

第二组配色吸取了蓝绿色、橙红色、橙黄色及天蓝色。这四个色彩的协调性较好，只需要任意选择一个色彩提高其明度，用作底色即可。这里选择的是天蓝色，其他色彩大家可以自己尝试，感受一下差异。

练习 ｜ 色彩组合拓展应用

根据前面的分析得出了两组配色的最终方案：第一组充满现代时尚感，第二组则表现出清爽、愉悦的感受。

在填色前我们先分析一下案例的原配色。这是一个宣传册的封面设计，其柔和、明弱的色调表现出了很好的亲和力，a、b、c几何色块采用了80%的不透明处理，不仅增加了细节感和层次感，还使整体色彩更加融合。

填色之前

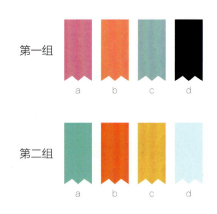

第一组

第二组

填色之后

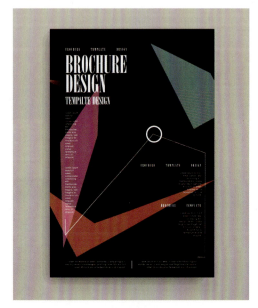

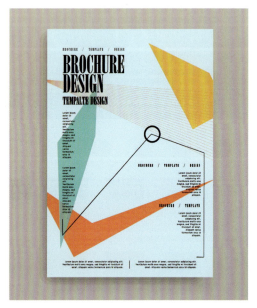

第一组

第二组

第一组以黑色做底色，考虑到文字的识别性，将文字变为白色。橙红色与粉紫色、蓝绿色搭配，对比明显，结合简约的几何色块设计，使封面表现出高级、前卫的效果。

第二组色彩带给人强烈的愉悦感，蓝绿色与橙色搭配显得静谧又有活力，给人休闲、放松的感觉；黑色小字在浅蓝色背景上更易阅读。

杂志封面色彩组合拓展应用

分析以下被修改后的杂志封面配色有哪些问题?

加深背景

》1

减弱色相型

》2

改变色调

》3

减小明度差

》4

(答案见下载资源)

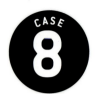

CHAPTER 07

家居配色设计

推荐学习时长：0.5 课时

从优秀家居设计中取经

家居设计就是对家庭居住环境的整体风格及软装、饰品的设计搭配。造型、色彩及材料的质感构成了家庭装修的三大要素。其中，色彩是最为直观、最引人注目的。不论什么档次的装修，只要采用了恰当的色彩搭配，整个家庭装修就已经成功了一大半。==优秀的家居色彩搭配应根据房屋的不可变环境及居住者的审美、喜好、自身属性来综合考虑，设计出身心适宜的家居环境。==

举个例子

下图为北欧风格的居室客厅设计。亮白色的墙面使整个空间仿佛洒满阳光般清透、明亮。原木陈设给人温暖舒适的感受，表现出北欧风格的精髓。金棕色和孔雀蓝的搭配让人仿佛置身于洒满阳光的海浪、沙滩上，给人惬意的感觉。

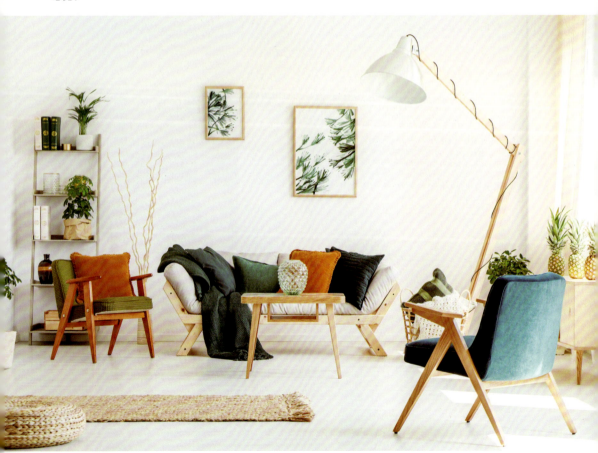

从图像中提取色彩进行最佳组合

为什么选择这个局部作为主要分析的对象

所选择的这个局部为图中主要的家居陈设的位置,整个房间的色彩都聚集在这里,给人温暖、舒适的感觉,让人联想到秋季的阳光。局部色彩主要为金棕色、棕绿色、孔雀蓝三色,并在此基础上再搭配其他色彩组合成类似型和对决型配色。

怎样从这张图里正确提取色彩

我们已经确定了对决型和类似型的两组配色,第一组可以以孔雀蓝和金棕色为主,再吸取图中的淡黄色来丰富色彩细节;第二组是以棕绿色为主的类似型配色,可以吸取淡黄色和浅棕色,营造平和、温暖的色彩氛围。

在家居配色中,营造氛围的色彩一般不超过三种,因为这种色彩往往在居室中占有较大的色彩面积,一般为墙面、地面或房间主体。如果数量过多或搭配不好就会显得混乱。因此,为了营造活泼好客、充满愉悦感的居室氛围,可以将这两组色彩的纯度都适当提高,并通过后期控制色彩面积营造和谐、不混乱的色彩氛围。

练习 ｜ 色彩组合拓展应用

两组配色的最终方案：第一组采用孔雀蓝和金棕色，搭配中黄色过渡，是非常愉悦的对决型配色；第二组采用棕绿色和中黄色，再搭配棕色，使其呈现较稳定的类似型配色。

在填色前我们先分析一下案例的原配色。这是一个典型的北欧风格客厅，入眼是大面积温和的灰色及让人眼前一亮的中黄色。灰色墙面上斑驳的纹理搭配木质的桌椅陈设，营造出自然、随性、温和的空间氛围，给人平和、舒适的感觉。浅色的木地板缓解了灰色墙面带来的压抑感，增强了清爽、轻盈的感觉。

填色之前

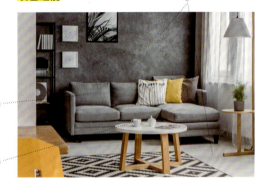

第一组

第二组

填色之后

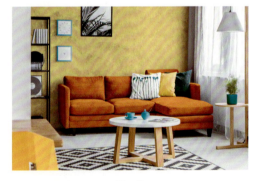

第一组

第一组的黄色墙面搭配橙色沙发使整个空间充满了热情、温暖的氛围，再以孔雀蓝作为点缀色，平衡了橙色、黄色带来的浮躁感。

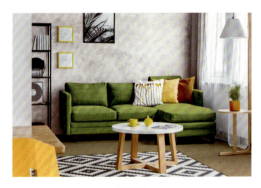

第二组

第二组采用绿色沙发点缀黄色小饰物，在灰白色墙面和棕色地板的衬托下，整个客厅充满了夏日的清爽感。

家居色彩组合拓展应用

分析以下被修改后的家居配色有哪些问题？

减弱色相型

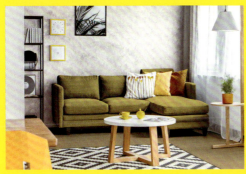

》1

加深背景墙

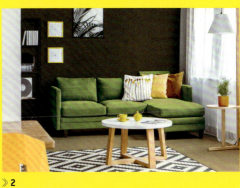

》2

增加无彩色

》3

提高纯度

》4

（答案见下载资源）

CHAPTER 07

服装配色设计

推荐学习时长：0.5 课时

从优秀服装设计中取经

服装设计属于工艺美术范畴，是实用性和艺术性相结合的一种艺术形式，其中所涉及的领域极广，与文学、艺术、宗教、心理学、生理学及人体工学等社会科学和自然科学密切相关。

在服装色彩搭配上，首先要遵守 主题色原则，即一身搭配必须有主题色。主题色可以是无彩色，也可以是有彩色，其他辅助色彩应选择合适的色相型，再围绕主题色展开。另外，在日常服装搭配中，可以遵循 三色原则，即配色不超过三种，黑、白、灰、金、银不算在三色中。

举个例子

右图为某时装秀上的一件紧身连衣裙设计作品，其造型特点在于硬挺的垫肩及上衣与裙身的层叠样式。总体来说造型时尚简约，再搭配精致小巧的手提包，充满了都市精英感。裙子采用方格色块的图案，全相型配色效果丰富却不凌乱。其实我们仔细观察便会发现，除去黑白无彩色，以及驼色、暖粉色这类与肤色差异极小的色彩外，上半身主要以蓝色系为主，下半身主要以红、橙色点亮。整体配色看似凌乱，却依旧存在秩序感。

从图像中提取色彩进行最佳组合

为什么选择这两个局部作为主要分析的对象

案例的紧身连衣裙色彩丰富,可吸取的色彩众多,但这样的配色适用范围较狭窄。根据之前提到的主题色原则和三色原则,我们可以拟定两个主题色来搭配两组适用性较广的配色方案。下面两个局部图是整个裙子色彩较为稳定、和谐的部分,从局部图中即可预想到大致的色彩效果。

怎样从这张图里正确提取色彩

在图1中,深蓝色与暗粉色的搭配充满了优雅、沉着的女性气质,可以以这两种色彩为主题色,再搭配浅紫色来柔化两色的对比。在图2中,有大面积的肤色、米白色,在裸色系的衬托下,淡绿色给人婉约、宁静、清雅的感觉,并且淡绿色与肤色具有一定的色相对比,整体避免了枯燥。

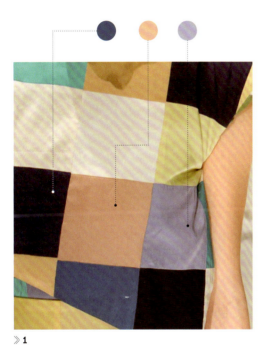

》1

》2

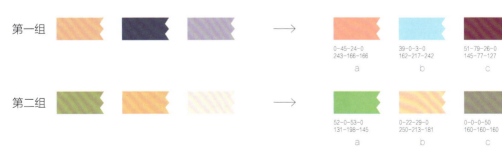

案例照片存在光影问题,可能导致我们吸取的色彩浑浊,所以我们先对色彩进行提纯处理。
从本章的许多案例中我们都可以感受到优秀的配色方案都存在一定的明暗对比,通过色彩的轻重感来创造层次感,所以可以采取"两轻色,一重色"的搭配来调整两组配色。

第一组纯度较低,显得过于成熟,将纯度提高可增加年轻感。第二组配色为了减弱暖粉色和绿色造成的劣质感,将米白色无彩化处理,变为充满现代都市感的灰色,提升绿色纯度,减弱原方案的乏味、枯燥感。

练习 ｜ 色彩组合拓展应用

我们得出两组配色的最终方案：第一组展现女性优雅、自信的魅力，第二组则表现春季的温婉和勃勃生机。

在填色前我们先分析一下案例的原配色。案例原配色中以蓝色系为主色，深蓝色外套上分布高纯度、高明度的蓝色、淡黄色、粉色，明暗对比较强，给人荧光色的视觉效果，凸显出人物活泼、开放的形象，有很强的视觉吸引力。

填色之前

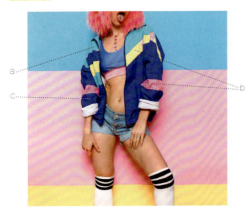

第一组

第二组

填色之后

第一组

第二组

第一组以暗紫色为底色，搭配明度较高的橙粉色和天蓝色，具有较强的女性色彩特征，在底色的衬托下蕴含着柔和及甜美。

第二组的浅橙色和果绿色在中性灰为底色的衬托下，充满了青春活力感，大面积的中性灰还增加了都市感和时尚感。

服装色彩组合拓展应用

分析以下被修改后的服装配色有哪些问题?

减弱明暗对比

》1

降低纯度

》2

减弱色相型

》3

增强色相型

》4

(答案见下载资源)

附录 常见彩虹色速查

红色

7-97-92-0 / 220-28-32　　7-91-95-0 / 221-53-27　　8-84-89-0 / 222-74-38　　9-74-76-0 / 223-97-59　　6-92-54-0 / 222-46-80　　14-87-46-0 / 211-63-94　　2-87-46-0 / 230-65-94　　0-83-45-0 / 233-76-98　　0-80-44-0 / 233-83-101　　0-78-45-0 / 234-88-101　　0-73-43-0 / 235-102-108

橙色

33-62-100-0 / 183-115-29　　10-70-93-0 / 221-106-30　　0-55-91-0 / 241-141-36　　0-45-88-0 / 245-162-36　　15-38-91-0 / 222-168-34　　15-32-89-0 / 222-178-40　　11-29-87-0 / 230-187-43　　9-24-80-0 / 235-197-66　　10-19-73-0 / 235-206-86　　4-19-64-0 / 247-212-109　　4-15-60-0 / 247-219-121

黄色

0-0-100-27 / 209-195-0　　0-0-64-24 / 215-204-97　　0-0-64-16 / 230-219-104　　0-0-64-9 / 243-231-110　　0-8-100-12 / 237-211-0　　0-8-100-8 / 244-217-0　　0-8-100-0 / 255-229-0　　0-6-100-0 / 255-232-0　　0-0-100-0 / 255-241-0　　0-0-80-0 / 255-243-63　　0-0-70-0 / 255-244-98

绿色

57-45-100-57 / 71-72-10　　82-45-100-57 / 18-65-23　　100-27-100-57 / 0-74-31　　100-27-100-32 / 0-102-49　　100-27-100-0 / 0-130-66　　90-0-100-0 / 0-160-64　　76-33-100-0 / 68-135-56　　76-9-100-0 / 40-162-57　　88-0-100-0 / 0-161-64　　61-0-100-0 / 107-185-45　　46-0-100-0 / 154-199-23

青色

69-54-46-51 / 57-68-76　　69-54-46-17 / 87-100-109　　69-54-46-0 / 99-113-123　　69-37-29-0 / 87-138-162　　69-14-29-0 / 66-168-180　　46-3-29-0 / 146-204-192　　100-0-34-48 / 0-105-118　　100-0-34-15 / 0-145-162　　69-0-34-0 / 50-184-181　　58-0-17-0 / 101-196-214　　37-0-6-0 / 169-219-238

蓝色

100-100-0-50 / 8-0-89　　100-53-0-50 / 0-61-117　　100-27-0-50 / 0-84-134　　100-0-0-31 / 0-128-185　　100-0-0-11 / 0-150-217　　79-0-0-0 / 0-176-236　　100-0-0-20 / 0-141-203　　100-0-0-0 / 0-160-233　　60-0-0-0 / 84-195-241　　33-0-0-0 / 178-224-248　　16-0-0-0 / 221-241-252

紫色

64-85-38-1 / 119-64-109　　56-73-25-0 / 133-87-135　　42-82-16-0 / 162-73-136　　39-81-10-0 / 168-74-142　　49-73-25-0 / 149-89-133　　20-27-4-0 / 209-192-216　　45-45-39-0 / 156-140-141　　40-39-24-0 / 166-155-171　　42-40-16-0 / 162-154-181　　25-23-16-0 / 200-195-200　　19-20-9-0 / 212-204-216

附录 APPENDIX 2 不同印象的配色

色彩具有某些特定的心理效应，不同色彩的搭配会带给我们不同的印象和感受。无论是在日常生活中、自然界中，还是在人为创作的艺术作品中，色彩都有着绚丽的变化，每种意象都有着与之相应的代表色彩。

理性冷静

| 95-82-29-0 | 84-64-51-0 | 62-29-18-0 | 81-39-24-0 | 78-39-39-0 | 71-31-24-0 | 93-69-33-0 | 73-44-36-0 | 75-60-43-1 | 62-43-14-0 | 32-12-2-0 |
| 26-65-124 | 56-93-110 | 104-155-186 | 25-128-166 | 53-129-145 | 74-145-174 | 6-83-129 | 79-125-145 | 83-101-122 | 111-134-178 | 182-207-234 |

感性敏感

| 25-28-40-0 | 7-6-29-0 | 11-44-45-0 | 40-50-0-0 | 0-22-22-0 | 13-21-21-0 | 11-44-45-0 | 4-20-51-0 | 23-22-44-0 | 48-66-69-4 | 9-43-93-0 |
| 201-183-154 | 242-236-195 | 225-162-132 | 166-136-189 | 250-214-194 | 226-206-196 | 225-162-132 | 245-211-138 | 206-194-151 | 149-100-80 | 231-161-20 |

开放活力

| 5-61-8-0 | 0-0-100-0 | 70-0-0-0 | 0-40-100-0 | 30-0-100-0 | 0-80-80-0 | 57-0-66-0 | 45-77-8-0 | 70-0-12-0 | 70-0-45-0 | 0-20-90-0 |
| 230-130-168 | 255-241-0 | 0-185-239 | 247-171-0 | 196-215-0 | 234-85-50 | 116-192-118 | 157-81-148 | 10-184-220 | 49-182-160 | 253-209-8 |

含蓄内敛

| 62-82-100-51 | 56-67-85-18 | 36-82-100-2 | 39-31-28-0 | 57-24-3-0 | 76-48-46-0 | 76-62-64-15 | 45-40-45-0 | 71-33-78-0 | 18-39-55-0 | 63-75-37-0 |
| 75-39-17 | 120-86-54 | 174-75-34 | 169-169-172 | 115-167-214 | 72-118-128 | 75-88-85 | 156-148-134 | 85-139-87 | 214-167 118 | 119-82-118 |

性感妩媚

| 10-15-27-0 | 24-39-56-0 | 31-90-82-0 | 10-73-66-0 | 41-71-21-0 | 5-12-10-0 | 22-22-36-0 | 38-100-24-0 | 10-100-50-30 | 70-85-0-5 | 75-58-11-0 |
| 233-218-191 | 202-163-116 | 183-58-53 | 221-100-76 | 165-95-140 | 243-230-226 | 208-197-167 | 169-13-111 | 170-0-62 | 101-57-143 | 79-104-164 |

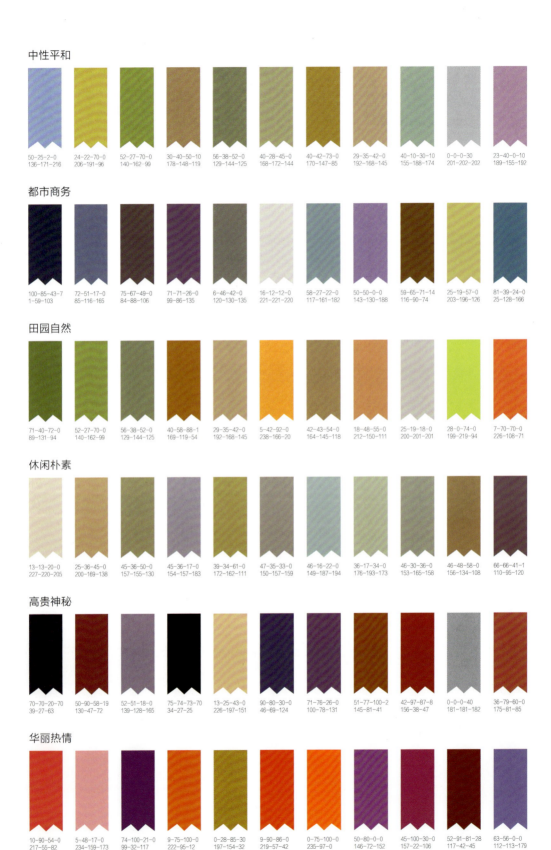

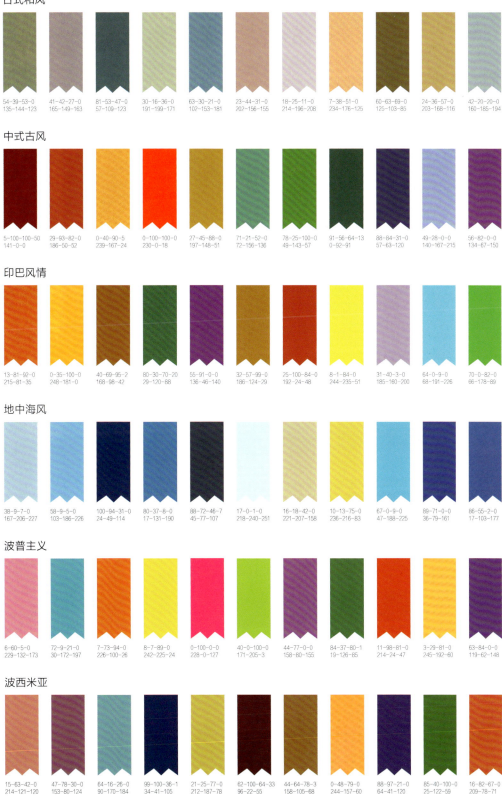

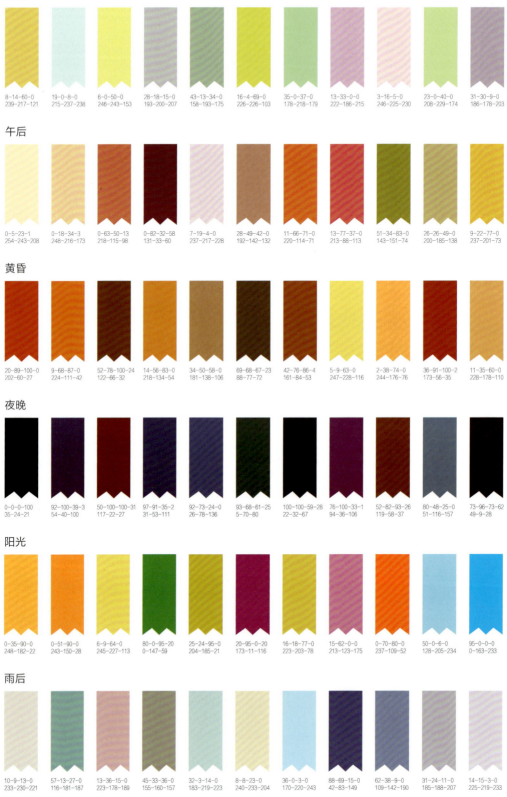

附录 3 不同群体的配色

不同的色相、色调会给人留下迥然不同的印象。相应的，不同身份、性别、性格的人群，也有着他们专属的色彩印象。

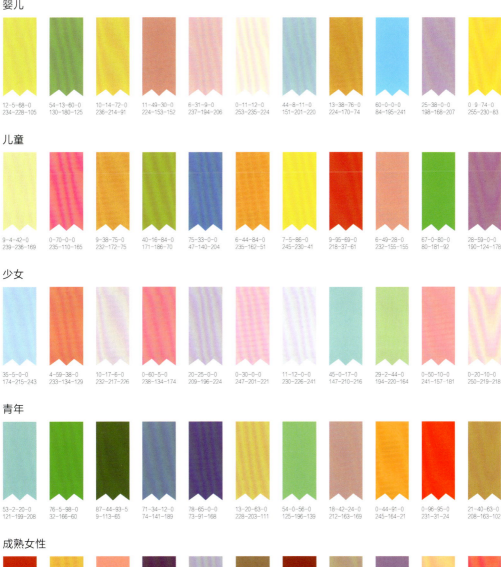

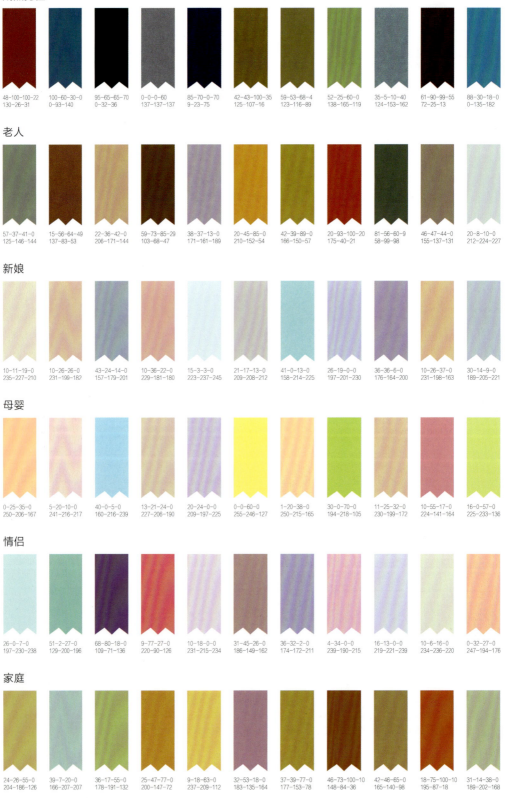

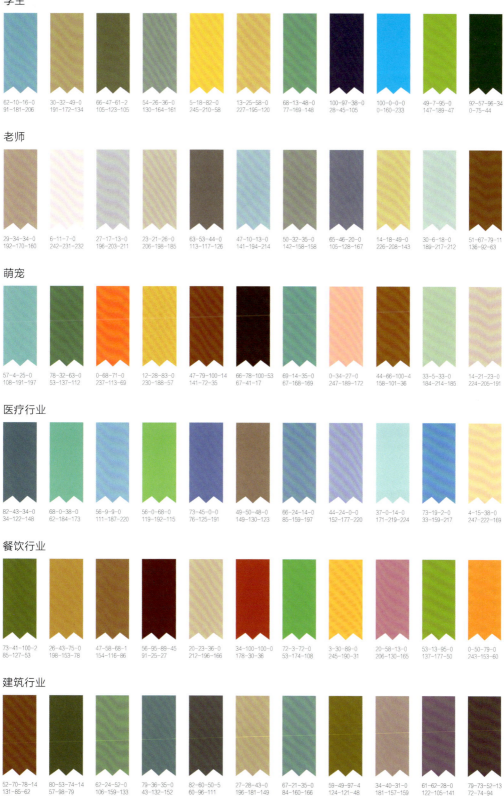

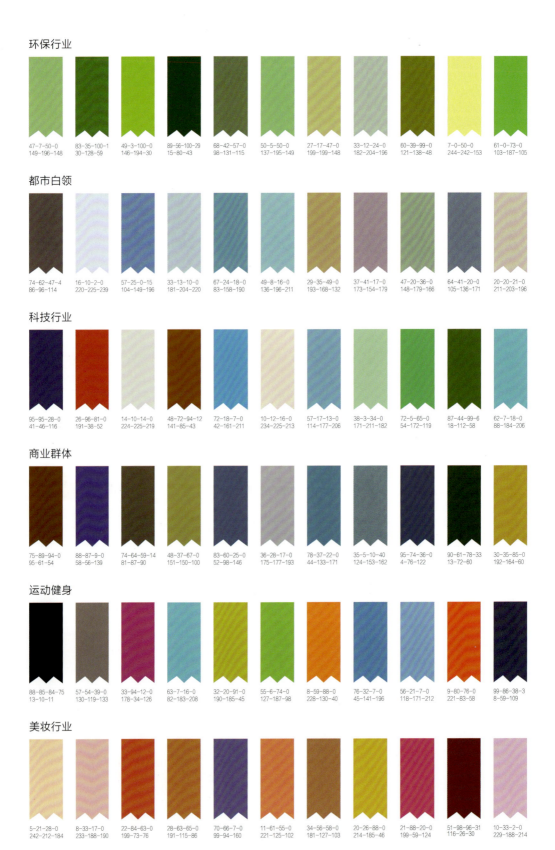